KB153007

2018 한양대학교 연극영화학과
캡스톤
창작희곡선정집

•

4

2018 한양대학교
연극영화학과
캡스톤
창작희곡선정집 4

평민사

차 례

* * *

펴낸이의 글 | 권용 · 조한준

　　한양대학교 연극영화학과에서는 2018년부터 학생들이 직접 창작한 공연 대본들을 엄선하여 〈캡스톤 창작희곡선정집〉을 출판하고 있습니다. 올해로 두 번째를 맞는 우리 학생들의 대본집 출판은 한국 문화예술계에 이바지하는 의미가 상당하다고 감히 자부합니다.

　　먼저, 현대 모든 산업 분야를 통틀어 중차대한 이슈가 된 새로운 '콘텐츠' 개발이라는 측면에서, 시작은 미약하지만 앞으로 무궁한 의미를 가질 역할을 할 것으로 기대합니다. 특히 하나의 작은 콘텐츠에서 발현되어 수많은 가지로 뻗어 나갈 수 있는 현대 문화예술산업 시장의 흐름 속에서 젊은 예술가들의 통통 튀는 아이디어들은 기성 예술가들에게 새롭고 신선한 자극을 선사할 것이라고 믿어 의심치 않습니다.

　　또한 예술을 교육받음에 있어, 단지 교육을 받는 것에서 멈추는 것이 아닌 그것의 결과물을 도출하여 세상 밖으로 선보일 수 있다는 것만으로도 학생들 스스로에게 독자적인 예술가로서의 자긍

심을 고취하고, 자신들의 창작 작업에 대한 책임감을 갖게 하는 긍정적인 시너지를 발휘할 것으로 사료됩니다.

여기 이 대본집에 기고를 한 우리 새내기 극작가들의 작품들은 기성 전문가 분들이 보셨을 때 다소 미숙하고 거칠 것입니다. 그래서 기존의 극작 공식과 문법에서 어긋나 있거나 공연으로의 실현 가능성 또한 부족한 작품들도 있을 것입니다. 그러나 이렇듯 기존의 틀에서 벗어난다는 것이 마치 작은 물줄기가 바다로 이어지듯, 오히려 무한한 가능성을 가진 참신함으로 이어질 수 있음을 믿습니다.

본 대본집이 출판될 수 있기까지 물심양면으로 도와주신 한양대학교 링크플러스 사업단의 문영호 부장님과 이여진 선생님께 감사의 말씀 전합니다. 또한 대본집 출판의 준비를 도맡아 진행해준 홍단비, 김선빈 작가에게도 고맙다는 인사 전하는 바입니다. 또한 본 대본집 발간의 의미를 함께 공유해주시어 기쁜 마음으로 출판을 진행해주시는 평민사 이정옥 대표님께도 감사의 말씀 전합니다.

우리 한양대학교 연극영화학과는 앞으로도 다양한 창작 작품들을 세상 밖으로 끊임없이 선보이는, 콘텐츠 창작의 마르지 않는 샘물이 될 수 있도록 최선을 다할 것입니다.

갱물*

홍단비 지음

*갱물 : 제례 때 국 마음으로 신위神位에 올리는 물.

등장인물

가람 20세
할아버지
엄마
할머니
이모

무대

커다란 양 문 대문과 곳곳의 여러 개의 문들이 자리하고 있다.
중앙 위쪽에 펼쳐져 있는 커다란 병풍.
그 앞의 제사상. 거의 다 차려져 있다.
그 앞에서 엄마는 전을 부친다.
한복을 곱게 차려입은 할머니, 계속해서 전화기를 들었다 놨다 한다.

영신(迎神) 대문을 열어 영혼을 맞이하다.

엄마 얘는 왜 이렇게 안 온대.

할머니 그르게 요년은 왜 이렇게 안 온대냐.

엄마 둘째 말고. 엄마 손녀딸. 가람이.

할머니 내 손녀딸 말고 둘째 딸년.

엄마 심부름 시킨 지가 언젠데…

할머니 개야 원체 느릿느릿 하잖어.

 할머니, 전화기를 든다.

할머니 허기사 요년이나 저년이나 둘 다 느릿해 빠져선.

엄마 엄마, 둘째 좀 고만 볶아. 전화를 몇 통을 해요.

할머니 이년이 안 올라는갑다. 기어이 안 올라는가 봐.

 할머니, 전화기를 내려놓는다.

할머니 아니 암만 그래도!

 할머니, 전화기를 든다.

엄마 아부지 첫 제산데. 오겠지, 올 거야.

할머니 기지? 오겠지?

 할머니, 전화기를 내려놓는다.

엄마	온다니까.
할머니	기집들끼리 제사 보는 것도 서러워 죽겠고만, 때굴수라도 많아야지.
엄마	앗, 따거! 아유 기름이 오래 묵었나 엄청나게 튀네.

가람, 양손에 비닐봉지를 들고 등장한다.
추위에 몸을 떨며 문을 닫으려 한다.

엄마	대문 열어두고 와.
가람	왜?
엄마	너네 할아버지 들어오셔야지.
가람	아직 추운데.
엄마	인제 낼모레가 입춘인데 뭐가 추워.
가람	그래도 삼월까진 춥잖어.
할머니	아가, 양쪽 문 활짝이 열어노니라. 그래야 혼이 걸거치는 것 없이 편히 들어오는 뱁이야.
가람	혼이 저기로 들어 온다구요?

가람, 마지못해 대문 양쪽을 활짝 열고 들어온다.

엄마	왜 이렇게 늦어? 너 또 길바닥에 있는 거 죄 구경하다가 들어왔지?
가람	아니야.
엄마	하여간에.
할머니	아가, 너 아직도 반피처럼 두리번거리면서 돌아댕기냐.
가람	아니에요.

엄마	아직두 그래. 나무며 새며 하늘이며 두리번거리면서 걷는다 니까.
할머니	너 인제 스물 아니냐. 기집애가 그렇게 걸어 다님 못쓴다.
가람	아니라니깐.

가람, 엄마 앞에 비닐봉지들을 내려두곤 떨어져 앉아 배를 문지른다.

가람	배 아퍼. 똥 나오는 배도 아닌 것 같은데.
엄마	어어… 똥 싸.
가람	똥 나오는 배 아닌 것 같다니깐.
엄마	어어…
가람	쫌!
엄마	이게 뭐야? 잘라져 있는 수박 좀 사오래니깐 왜 호박을 사 왔어?
가람	엄마가 호박이라고 그랬잖아.
엄마	애먼 사람 잡네, 또. 너네 할아버지 수박 좋아하셨잖아. 어디 다 정신을 팔고 있으면 수박이 호박으로 들려?
가람	엄마 발음이 호박이었어. 수박 아니고.
엄마	애 봐라? 이건 또 뭐야, 기름 사오랬더니 참기름 사 왔네?
가람	엄마 발음이 똑똑하지가 않았다니깐? 참기름으로 들렸어.
엄마	참기름으로 전 부칠 일 있니? 그러니까 사람 말할 땐 어어, 하고 슥 지나가지 말고 똑똑히 들어야지. 바뻐 죽겠는데 증말.

강신(降神) 영혼이 온다.

할머니 이것은 진짜로 안 올라나 보네. 일단 향 피워라.

가람 이모 아직 안 왔는데요?

할머니 향 피워라.

엄마 얘는 이모는 꼭 찾아. 엄마보다 이모를 더 좋아해. 라이터 어
딨지?

엄마, 전을 목기에 마저 담고 상 위에 올린다.

라이터를 찾는다.

향에 불을 붙이고 향통에 꽂아 넣는다.

피어오르는 향, 그 뒤에 병풍.

그 뒤로 조명 들어오며 할아버지 실루엣이 보인다.

열린 대문으로 이모가 불쑥. 다리를 전다.

같은 속도로 걸어 등장하는 이모와 할아버지

이모는 무대 중앙에, 할아버지는 제사상 뒤에 앉는다.

할머니 왜 인제야 와!

이모 일이 늦게 끝났어요.

엄마 얘는 아부지 첫 제산데 하루쯤 쉬지, 어차피 재택근무잖아.

가람 이모!

이모 어 너 많이 컸다. 여자가 됐네, 못 본 새에.

가람 이모도 늙었어.

이모와 가람, 키득댄다.

할머니, 한숨 쉰다.

엄마 엄마, 왜.
할머니 저것들이 꼬추만 달렸어도.

사이.

이모 너 이제 몇 살이니?
가람 스무 살.
이모 어른이네.
가람 이모 다리 안 아파? 계단 많잖아.
이모 이제 따뜻해지면 안 아파. 봄이잖아, 곧.
할머니 잔소릴랑 고만하고 축문 읊어라.

할머니, 품에서 종이 한 장을 꺼내 가람에게 내민다.

가람 저요? 제가 읽어요?
할머니 어여 받아서 읽어.
가람 엄마가 읽어.
엄마 할머니가 너더러 읽으시래잖아.
할머니 아 팔 떨어져!

가람, 이모를 쳐다보지만, 이모는 어깨를 으쓱거릴 뿐.
할 수 없이 축문을 받아 드는 가람, 제사상 앞에 선다.
할아버지와 마주한다.

할머니 큰 소리로, 진심으로 읽어야하니라.

할머니, 엄마, 이모는 그 뒤에 꿇어앉는다.
가람, 망설이다가 축문을 읽는다.

가람 유세차 기유년 이월에 초이튿날. 효손, 손녀 가람 고하니. 새
싹 트는 입춘 돌아오니 영원토록… 영원토록 우러러 사모하
는 맘 이기지를 못하매. 삼가 맑은 술과 정성 담은 제물을 바
치오니 기꺼이 흠향하소서. 상향.

할머니 첫 잔 올려라.

가람 제가요?

엄마 이제 스무 살이니 이런 것도 해 봐야지.

가람, 엉거주춤 술 한 잔을 올린다.

초헌(初獻) 첫 잔을 올린다.

모두 제사상 쪽으로 절을 두 번 올리고 꿇어앉는다.
이모, 불편한 오른 다리를 펴고 앉는다.
할아버지, 앞에 놓인 술잔을 들어 코언저리에서 여러 번 움직여 흔
들며 향을 맡는다.
탁 소리 나게 술잔을 상에 내려놓으면, 그와 동시에 조명 변화.
할아버지 생전의 '그때 그날'로 진입한다.

할아버지 외출 좀 해야 쓰겠다.

엄마, 재빠르게 일어나 가다마이를 가져온다.
가다마이에는 훈장이 주렁주렁 매달려 있다.
할아버지에게 입힌다. 마이의 가장 중요한 부분이 비어있다.

할아버지 무공훈장! 어디 갔어?

이모, 절뚝이며 일어나 빠르게 훈장 하나를 가지고 들어온다.

할아버지 달어!

이모, 가다마이에 무공훈장을 매단다.

할아버지 닦아났으면 바로바로 달아 놓아야 할 것 아니야!

이모, 대답 없자, 갑자기 버럭 소리를 지르는 할아버지.

할아버지 입 붙었어?

큰 소리에 모두들 움찔한다.

이모 죄송합니다.
할아버지 이게 어떤 훈장인지 아냐? 손녀딸, 이게 무슨 훈장이야?
가람 무공훈장이요.
할아버지 그렇지! 진짜 전쟁 나가서 싸운 장수들한테나 주는 훈장! 화

랑무공훈장! 이게 바로 그거다, 이 말야!

할아버지, 가장 반짝거리는 훈장을 살살 쓰다듬다가 크게 헛기침하
고는 병풍 뒤로 돌아 나간다.
조명 다시 돌아오고, 병풍 뒤의 할아버지는 실루엣으로.

아헌(亞獻) 두 번째 잔을 올리고, 네 번 절한다.

할머니　느이들이 다음 잔 올려라.

　　　　이모와 엄마 일어나 상 앞으로 나간다.
　　　　엄마, 일어나서 상 위에 있던 잔을 가져와 퇴주그릇에 붓고 새로
　　　　술을 따른다. 술잔을 이모에게 건네고 제 자리로 돌아온다.
　　　　이모, 성한 다리를 짚고 엉거주춤한 자세로 향통에 술잔을 돌린 후
　　　　상에 올린다.

할머니　아유 저것들이 꼬추만 달렸어도. 제주가 기집이 다 무슨 말
　　　　이야.

　　　　이모, 젓가락을 산적 위에 두고 들어온다.
　　　　모두 절을 네 번 올린다. 마친 후 다시 앉으며 가람이 살짝 비틀
　　　　댄다.
　　　　배를 문지른다.

이모	너 어디 안 좋니?
가람	배 아퍼.
이모	뭐 탈날 거 먹었어?
엄마	말도 마 애, 자주 배 아프잖아. 스트레스성. 어려서부터 배앓이를 그렇게 자주 하더니 처녀가 다 돼서도 이런다니깐.
할머니	약하게 나서 그렇지. 어릴 때 별나게 무서움도 많이 타고.
엄마	어릴 때는 엄마, 애 아직도 그래.
할머니	안즉도?
엄마	그렇다니까.
할머니	안즉도 혼자서 잠 못 자고 화장실 문 열어놓고 일 본대냐? 그러냐 아가?
가람	아니에요.
엄마	아니기는. 그래도 아부지 가시고 좀 지나서, 작년 여름서부터는 혼자서는 자더라구. 근데 화장실 갈 땐 문을 안 잠근다니까? 그래서 그런지 집 밖에선 죽어도 화장실을 안 가려고 들어요. 잠긴 문이 무섭대나 뭐래나. 그건 다 정신력이야, 정신력.
할머니	아가, 이따가 갱물 먹어라. 갱물 마시면 무서움 탐 안 한다.
엄마	오늘도 갱물은 다 우리 딸 몫이네.
이모	잠긴 문이 무서워?
가람	문 뒤에 뭐가 있을지 모르잖어.

할아버지, 병풍 뒤에서 쾅쾅 두들긴다.
조명 바뀌고 모두 두려운 표정으로 병풍을 바라본다.

할아버지	이 문 못 열어? 어디 가장이 출타하고 집에 왔는데 방문을

걸어 잠가?

문 두들기는 소리가 계속해서 난다.

할아버지 망치로 문 때려 부수기 전에 못 열어?

가람, 귀를 막고 움츠린다.

엄마 아부지! 약주 하셨어요? 안 피곤하세요? 어여 들어가 주무
세요!
할아버지 문 안 여냐? 이 몹쓸 것들이!

쾅! 하고 무언가 부서지는 큰 소리.
곧이어 할아버지가 병풍 뒤에서 비척비척 걸어 나온다. 술에 취했
다. 손에는 망치가 들려있다.

할아버지 이 배은망덕한 년들이 문을 걸어 잠그고 말야.

할아버지, 바닥에 철퍼덕 주저앉고 나머지 모두 그 앞에 꿇어앉
는다.

할아버지 아가, 술 가지고 오니라.

가람, 제사상 앞에 있던 술을 병째로 가져간다.
할아버지, 술 주둥이에 입을 대고 들이킨다.

할아버지 아가 이 달이 국가 보훈의 달이다. 아냐? 이눔의 나라가 썩었다, 썩었다 해도 애국자들을 무시하지는 않는다 이거여. 그래가지고선은 유월이 되면은 애국자들을 죄 초, 초, 그거 있잖아 귀한 사람들 불러 모으는 거, 와 주십사 허구선은.

엄마 초청이요.

할아버지 그래, 초청, 초청을 해가지구서니 그 호테루를 빌려가지구선 음식이랑 술대접을 한다 이거여.

할아버지, 소리 내 웃는다.

할아버지 암만, 지들이 그렇게 해야지. 이 나라가 누구들 덕에 지켜진 것인디. 안 그러냐? 목숨 걸구선은 총 맞구 칼 맞아가믄서 빨갱이들한테서 지킨, 그런 나라란 말이시 이 나라가. 안 그러냐? 왜 답들이 읇어, 안 그래?

할머니 암만, 그래요.

엄마 맞아요.

이모 고맙습니다.

가람 고맙습니다, 할아버지.

할아버지, 다시 소리 내어 웃는다.

할아버지 마! 제대로 꿇어 앉어라.

이모, 어정쩡하게 접었던 오른 다리를 엉덩이 밑으로 넣으려 애쓴다.

할머니 얘가 다리가…

할아버지, 혀를 끌끌 찬다.

할아버지 그게 다 정신력인 거야. 나는 그 총알이 거, 비 모냥 쏟아지는 전쟁터서 사흘 밤낮을 굶었어. 그때 내 다리가,

할아버지, 바지를 걷어 오른쪽 다리를 내보인다.
무릎부터 발목까지 흉물스런 상처가 드러난다.

할아버지 이게 빨갱이랑 싸우다가 이런 거여. 마지막 고지전에서 인제는 이 새끼들이 눈이 벌개졌거든. 총알 떨어진 것들도 빈총을 들고 달려든다 이 말이지. 빨갱이들 총 끝에는 칼이 댈렸거든. 이게 육탄전 때 부상당한 거여. 결국엔 내가 주머니에서 단검을 꺼내 가지구서니. 이렇게 여기 목에다가 푹. 그래, 안 그래?

할머니 암만, 그래요.

엄마 맞아요.

이모 고맙습니다.

가람 고맙습니다, 할아버지.

할아버지, 술을 벌컥벌컥 넘긴다.

할아버지 나도 그때 애새끼였지만은… 그놈도 안즉 째끄맸는데 말이여. 베트꽁보덤도 몸이 이렇게 짝었어. 내가 이렇게 요렇게 제압을 하구서니 칼을 박아넣을라는데, 아재 살려주시라요.

살려주시라요, 아재요. 이렇게 피양사투리를 해가믄서… 고 얼굴이 꼭 삶은 감자마냥 뿔었어. 내가 이렇게 무릎으로 배를 꽈악 눌르고 인저 이렇게 못 움직이게 하는데, 배도 뿔어가지구서니 올챙이 배때지 모냥으루. 그게 못 먹어서 부뿔어 오르는 거거든… 다리 안 집어넣어?

할아버지, 술병을 거세게 내려놓으며 이모를 위협한다.
네 여자, 모두 놀라 움찔한다.

할아버지 다 정신력이다. 이 말여. 그래 안 그래.
할머니 암만, 그래요.
엄마 맞아요.
이모 고맙습니다.
가람 고맙습니다, 할아버지.

가람, 조용히 손을 든다. 손이 떨린다.

할아버지 어, 아가. 왜.
가람 저…
할아버지 답답해가지구서니, 똑바로 말 못 허냐!
가람 화장실이요. 화장실 가고 싶어요.
할아버지 참어, 그게 다 정신력이다. 저것이 꼬추만 달았어도.

엄마, 떤다.

할아버지 아니 아들놈 하나만 있었어두!

할아버지, 할머니를 노려본다.

할아버지 이 훈장이 뭔지 군대도 안 다녀온 것들이 무얼 알겠냐, 응?
이게 무공훈장이여. 오늘 호테루 식당에 앉은 노인네들 중에
요것보다 더 높은 훈장이 어디 있었는 줄 아냐? 나는 인저
빨갱이들하고도 싸우고 땅굴 속 베트꽁 놈들하고도 전투를
한 사람이란 말여.

할머니 암만, 그래요.

엄마 맞아요.

이모 고맙습니다.

가람 고맙습니다, 할아버지.

할아버지 암튼 간에 이것이나 저것이나 맘에 꼭 차는 것덜이 읎어!

할아버지, 혀를 차며 일어나 병풍 뒤로 퇴장한다.
조명, 현재로 돌아온다.

유식(侑食) 숟가락을 밥에 꽂고
젓가락을 걷은 후, 두 번 절한다.

할머니 인저 첨작하구서니 공기에 수저 꽂아라.

이모, 절뚝거리며 일어나 잔에 술을 세 번에 나누어 따른다.
숟가락을 밥공기에 꽂아 세우고 돌아온다.
이모가 돌아오면 다들 절을 올린다.

이모 역시 불편하게 절을 마친다.
할아버지, 병풍 뒤에서 나와 제사상 신위 자리에 앉는다.
입고 있는 마이의 무공훈장 자리가 비어있다.
술잔을 들고 향을 맡는다.
고기 찬에 올려진 젓가락을 들어 젓가락의 향도 맡는다.

할머니 너는 다 큰 기집이 절 두 번 올리는데도 왜 이리 풀석거리냐.

이모, 평온한 표정으로 말이 없다.

할머니 애미가 말 붙이는데 가타부타 말두 읊어.

이모, 그저 슬쩍 웃는다.

가람 할머니, 이모는 다리가 아프잖아요.
할머니 그게 다 정신력이다, 정신력.

가람, 찌르는 통증에 배를 감싸 쥔다.

가람 아!
엄마 왜 그래, 많이 아퍼?
가람 아까부터 아프다고 했잖아.
엄마 똥 쌌어?
가람 그 배 아니라니까!
할머니 어디 제사상 앞에서 큰 소리를 내냐 버르장머리 없이.
이모 애가 아프대잖아요.

할머니　그게 다 정신력인 벱이니라.

가람, 움찔하고 동시에 닫힌 문들에서 작게 쿵쿵 두들기는 소리.

엄마　너 자꾸 배앓이 하는 게 생리 안 해서 그런 거일 수도 있대.
엄마 친구가 한의사잖어. 자꾸 뱃속에서 나가질 못하고 쌓이
면 그럴 수두 있대드라.

할머니　너 안즉두 생리 안 허냐?

가람　… 예.

할머니　아니 말만한 처녀가 어째 생리가 안즉이야? 어디 문제 있는
거 아니냐?

가람　병원 가 봤는데…

엄마　병원 가 봤는데 문제는 없대.

할머니　근데 왜 그런 거여, 문제가 없는데?

이모　요새 더러 그런 애들 있어요. 괜찮아요.

할머니　애네. 아직 애여. 자고로 초경을 치러야 진짜로 여자가 되
는 벱인데.

할머니, 혀를 찬다.
문 두들기는 소리.
이모, 앉은 채로 딸에게 다가가 넌지시 묻는다.

이모　배 아픈 거 말고 또 어디 안 좋아?

가람　속이 안 좋아. 기분도 안 좋고.

이모　언제부터?

가람　어제.

이모	엎혔나?
엄마	애기 같아서 걱정이다 걱정이야. 밖에선 화장실도 못 가고 인제 스물인 애가 생리도 안 하구 이렇게 숫기도 없으니. 딴 집 딸내미들은 엄마한테 착착 감기면서 이쁨 떤다는 데, 애가 그런 것두 없어.
할머니	갱물 먹어라. 그럼 무섬탐 안 한다.
엄마	애가 공부는 곧잘 하니 다행인데.
이모	똑똑하잖아.
할머니	그거는 집안내력이다. 너네도 학원 한 번 대닌 일 없이 공부를 어지간히 잘했냐? 머리는 타고 나는 것이지. 그래도 공부 머리랑 똑똑한 머리랑은 다른 것이여. 아가, 갱물 먹어라 갱물 먹으면 무섬탐 안 한다.

문 두들기는 소리 살짝 커진다.

헌다(獻茶) 갱물에 밥 세 숟가락을 말고
저를 고른다.

엄마, 나가서 갱물 그릇을 받쳐와 제사상에 올린다.
공기에 꽂혀있던 수저를 뽑아 갱물 그릇에 세 숟갈을 말고 저를 고른다.
네 사람, 모두 절을 올린다.
문 두들기는 소리 점점 커진다.
조명 바뀐다.

할아버지　내 훈장 어딨냐!

여자들 절을 하고 꿇어앉아 웅크린 채로 모두 깜짝 놀란다.

할아버지　입이 붙었어?

할아버지, 마이에 빈자리를 가리킨다.

할아버지　여기, 여기가 비었잖아. 둘째, 훈장 닦았냐 오늘?
이모　　　네. 매일 닦아요.
할아버지　그러고 어디다 뒀어!
이모　　　다시 매달아 뒀어요.
할아버지　근데 여기 왜 안 매달려있느냔 말이야!

할아버지, 쿵쾅거리며 다가가 이모를 일으켜 마구 흔든다.
이모 절뚝거리다가 엎어진다.

가람　　　이모!
할아버지　넌 꿇어 앉어!

가람, 움찔하며 바로 꿇어앉는다.

할아버지　이게 발이 달려서 도망을 놓았냐, 어디 갔어?
이모　　　저는 정말 몰라요.
할아버지　아야, 너 못 봤냐.
엄마　　　아까 저녁 드시기 전만 해두 잘 달려 있었어요.

할아버지　어디 갔어, 이게! 다들 일어나 찾아! 궁둥짝이 바닥에 붙었냐, 얼른 못 일어나? 오늘 이거 못 찾으면 아무두 못 잔다. 이게 어떤 것인데, 화랑무공훈장이여!

　　　다들 일어나 무대 구석구석을 돌아다니며 훈장을 찾는다.

할아버지　제대로 찾어들!

　　　할아버지, 혼비백산하여 무대를 뛰어다니며 찾는다.
　　　간간이 풀썩풀썩 쓰러져가며 열심히 찾는다.
　　　가람, 모두 정신없이 분주한 사이 무대 중앙에 오도카니 선다. 한쪽 바지주머니에 손을 넣는다. 손을 찔러 넣은 주머니가 유달리 불룩하다.
　　　훈장 찾기가 한동안 계속된다.
　　　분주히 움직이는 발소리, 할아버지의 헐떡이는 숨소리, 문 두들기는 소리가 뒤섞인다.
　　　할아버지, 땅바닥에 주저앉는다.

할아버지　없어, 없어! 내 훈장 없어졌어. 그게 어떤 것인데… 화랑무공훈장이란 말이여. 호테루에 앉아서 유세하는 노인네들 중에서도 으뜸으로 쳐주는 훈장! 없어, 없어졌어!

　　　할아버지, 좌절하여 눈물 흘린다.
　　　모두 찾던 것을 멈추고 할아버지를 쳐다본다. 처음 보는 할아버지 표정에 어이가 없다.
　　　가람만이 여태 주머니에 손을 찔러 넣고 서 있다.

불안한 기색이다.

할아버지의 절규와 두들기는 소리가 매우 커진다.

간간이 여자아이의 울음소리도 섞여난다.

문 두들기는 소리만 남고 모든 소리 멎는다.

할아버지, 향이 피어오르는 제사상 앞에 주저앉는다.

계속 아이처럼, 소리 없이 운다.

현재로 돌아오는 조명.

엄마　멀뚱히 서서 뭐하니?

가람　어?

엄마, 제사상으로 가 갱물 그릇을 들고 온다.

엄마　갱물 먹으라니깐.

할머니　갱물 먹어라, 갱물 먹으면 무섬탐 안 헌다. 밥풀까지 다 긁어 먹어라.

엄마, 갱물 그릇을 딸의 코앞에 가져간다.

엄마　얼른 안 먹구 뭐해? 얼빠진 사람 모냥.

할머니　마지막으로 흠향하시는 시간이다. 대문 닫어라.

이모, 절뚝거리며 가서 대문을 닫는다. 무대 위의 모든 문이 닫히고. 대문에서도 문 두들기는 소리가 난다.

합문(闔門) 문을 닫고 영혼이 마지막
흠향(歆饗)하기를 기다린다.

엄마 엄마 팔 아퍼, 딸. 어서 마셔.

할머니 갱물 먹으면은 무섬탐 안 허는 벱이다.

가람 째려봐.

가람, 천천히 뒤를 돌아본다.

할아버지 아직도 큰 몸짓으로, 소리 없이 울고 있다.

가람 밥풀들이, 날 째려봐. 하나하나 하얀 눈알들이 째려봐.

엄마 응?

가람 날 째려봐.

엄마 먹기 싫으니?

할머니 먹어야 디여. 정신력으루 먹어라.

엄마 그래 먹어봐.

가람 나를, 째려본다니까!

가람, 소리를 지르며 코앞에 있는 갱물 그릇을 쳐낸다.

갱물 그릇, 떨어지며 안에 있는 것들이 쏟아진다.

스테인리스 그릇이 바닥에 떨어지며 소리를 낸다.

쿵쿵거리며 걸어가서 제사상 앞에 놓여있는 나무 향통을 발로 걷

어찬다.

가람 나를 본다고 밥알들이!

가람, 제사상을 엎는다. 지방을 들어서 던져버린다. 땅바닥을 구르는 목기들을 발로 걷어찬다.

모두 아연실색하여, 할머니까지도 가람을 말리려 달려든다.

가람, 아직까지도 소리 없이 울고 있는 할아버지를 본다. 달려든다.

할머니, 엄마, 이모가 가람을 붙잡는다. 한 덩어리가 되어 엉겨 붙는다.

가람 왜 그랬어, 왜 그랬어! 죽어버려. 죽었는데도 또 죽어버려. 훈장! 정신력! 지긋지긋해! 밥알들이 나를 봐. 생물 안 먹어, 맨날 갱물 먹으래. 맨날! 일곱 살부터 지금까지 계속! 나는 귀신 같은 건 안 무서워. 물속에서 째려봐, 나를! 나를 째려봐. 째려봐! 이거 놔 이거 놔.

한바탕 소요가 잦아든다.

가람, 땅바닥에 주저앉아 운다.

가람 내가 훔쳤어. 꼴 보기 싫어서. 가다마이에 주렁주렁 달고 나가는 게 꼴 사나워서. 엉엉 우는데도 안 돌려줬어. 그때부터 시름시름 앓았는데도 안 돌려줬어. 내가 나쁜 애라서. 술 먹고 할머니랑 엄마 패는 게 싫어서. 꿇어 앉아있기 싫어서. 맨날 닦고 쓰다듬고 여기다 뽀뽀하구. 싫어서. 보기 싫어서. 나 땜에 아프다가 죽은 거지? 내가 그거 훔쳐서… 안 돌려줘서.

이모, 절뚝이며 가람 옆으로 와 앉는다.

이모 할아버지 원래 편찮으셨어. 암. 암이었잖어.

가람　내가 훈장 훔쳐서. 안 줘서. 그래서

이모　그래서 돌아가신 것 아니야.

이모, 가만가만 가람을 쓰다듬는다.
두 다리를 쭉 펴고 앉는다.

이모　인제는 무릎 안 꿇어도 돼. 이렇게 두 다리 뻗어도 괜찮아 나
　　　는. 닫힌 문. 무서워할 필요 없어. 간 사람은 보내야지. 보내
　　　줘야지. 그래야 네가 편하지.

이모, 엄마와 할머니를 본다.
둘, 천천히 움직여 말없이 가람이 뒤집어엎은 것들을 치운다.
할아버지, 천천히 일어나 움직인다. 춤추듯 움직인다. 살을 풀듯이
움직인다. 마이에 매달린 훈장들이 잘그락거리며 부딪힌다. 입을
벙긋거리며 노래도 부른다. 소리는 들리지 않는다.

이모　간 사람은 정말 가야해. 남은 사람들은 정말 남아야해. 털어
　　　야해. 네 이름이 강이잖아, 가람. 우리 전부 강처럼 가자. 털
　　　을 것들, 다 털어내구서. 인제는 갱물처럼 아프게 고여 있지
　　　말구서 흐르자, 가람아.

그때까지 털어내며 움직이던 할아버지, 멈추고 바로 선다.
다소 힘들어한다. 소리는 내지 않는다.

이모　너 생리 시작했더라.

가람　응?

이모 아까 난리통에 나는 봤지. 네 엉덩이에 빨갛게 꽃핀 걸 나는 봤지. 좋은 계절에 개구리 뛰고, 싹 움트고 꽃 터지려는 계절에 네 엉덩이에도 피었드라. 너 생리하려구 배 아팠나보다.

가람, 앉은 채로 엉덩이를 들어본다.
엉덩이에 작지만 붉고 선명한 자국이 보인다.

엄마 딸. 어른이네. 인제 어른이야, 가람이가.

가람, 일어나 할아버지 앞에 선다.
가람, 할아버지 제외 모든 배우 프리즈.

가람 훈장 내가 훔쳤어.

할아버지, 소리 없이 크게 웃는다. 입을 벙긋거리며 뭐라고 말을 한다.

가람 할아버지가 정말 죽었나 봐. 진짜 털어질려나 봐. 뭐라는지, 못 알아듣겠어. 훈장, 내가 앞마당에 파묻어놨어. 다시 줄까?

할아버지, 고개를 좌우로 흔든다.

가람 인제 가. 제사상 엎어서 미안해. 그래도 나 성깔 있지? 꼬추 없어도 성깔 있지?

할아버지, 다시 크게 웃는다.

가람 나 생리도 해… 찝찝하고 배도 아픈데 그래도 기분이 시원
해. 뭐가 내려가나 봐. 뭐가 나오나 봐. 이모가 꽃이 폈대. 조
금 닭살 돋지만 맘에 들어. 폈대. 맘에 들어… 인제 정말로
가. 마지막으로 절 받구 가. 나 이제 갱물 안 먹어두 돼. 인제
는 갱물 안 먹을 거야. 인제는 안 고여있을 거야.

할아버지, 고개를 끄덕이고 엉망이 된 제사상 신위자리에 앉는다.

계문(啓門) 문을 열고 들어가
마지막으로 절을 올린다.

가람, 대문을 연다. 다른 문들도 모두 연다.
무대 위의 모든 문이 열려 무대가 넓어진다.
나동그라진 술잔을 들어 옷에 슥슥 닦고 직접 술을 따른다.
상에 올린다.

가람 이제 간대요. 마지막으로 절해야 해.

가람, 엄마, 이모, 할머니 모인다. 엉망이 된 바닥을 발로 슥슥 치
우고 마찬가지로 엉망이 된 상에 두 번 절한다. 모두 일어나지 않
고 웅크린다. 가람을 빼고 모두 울어 어깨와 등이 들썩인다.
할아버지, 술잔을 들어 향을 맡고 내려둔다. 천천히 일어난다.

절 올리며 웅크리고 있는 모두를 가리키며 호탕하게 웃는다. 소리
는 내지 않는다.
시원하게 웃고 대문으로 퇴장한다.

사신(舍神) 제사를 끝내고 소지를 태워
신을 보낸다.

모두 일어나 앉는다. 맥이 빠져 앉아 있다가 눈이 마주친다. 모두
옷이며 머리카락이 엉망이다. 머리며 옷에 나물이며 전, 음식이 붙
어있다.
시선이 오가고 슬며시 웃음이 터진다.
가람, 먼저 깔깔 웃음을 터뜨린다. 모두 소리 내어 웃는다.
눈물을 흘리며 웃는다. 울다가 웃고, 웃다가 또 눈물을 연신 닦
는다.

할머니 아사리판이여. 다 때려 뿌셨따이.
엄마 언제 다 치우나 이거를.
이모 금방 치우지 뭐.
할머니 허기사 여자가 넷인데 까짓 거 금방 치워내지. 금방 깨깟해
지지.

엄마, 술잔을 거둬 와 남은 술을 따라 마신다.
할머니도 한잔, 이모도 한잔.

엄마 야 어른, 음복할래?

가람 라이터 어딨어?

엄마 왜?

가람 얼른.

엄마, 주머니에서 향 피울 때 썼던 라이터를 꺼내 내민다.

가람, 라이터를 받고 제사상을 뒤적여 나무틀에서 지방을 꺼낸다.

지방에 불을 붙인다.

화선지가 타면서 재와 불티가 날린다. 무대, 환해진다.

네 여자, 타는 불꽃을 바라본다.

쪽수로는 가장 짧지만 맘으로 품어내고 또 풀어내는 시간은 가장 오래 걸린 대본입니다.

투욱 툭 무심하게 문장들을 털어놓았으나 수정을 거듭할 때는 눈에서 소금기 그득한 물방울들이 뚝뚝 떨어지대요.

7만큼은 자전적인 이야기이고 3만큼은 적당한 픽션을 섞었습니다. 7:3의 비율이 읽는 분들께 거북하지 않기를 바랄 뿐입니다. 이제 저는 이 대본을 기점으로 갱물처럼 고여 있지 않고 강처럼 나아가려 합니다. 털을 것들을 모두 털어낸 기분입니다. 사랑하는 가족들 모두 감사합니다.

아프게 고여 있던 이야기를 풀어낼 수 있도록 한 학기 내내 도와주신 위기훈 교수님께도 고개 숙여 감사드립니다.

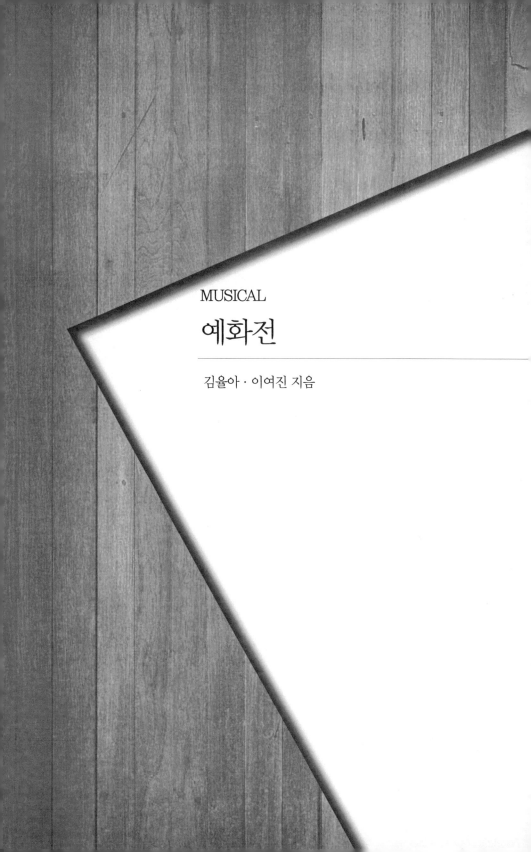

MUSICAL

예화전

김율아 · 이여진 지음

1막

1장

조명이 켜지면 소년처럼 보이는 소녀 예화가 무대에서 혼자 연습을 하고 있다.

운호 규야!

예화를 부르며 등장하는 지운호. 지운호는 당대 탑스타라 할 수 있을 만큼 인기가 있는 동양극장의 간판 배우다. 운호, 예화에게 다가간다.

예화 형님!

운호 또 연습하니? 백날 해봐야, 이 형님 발톱 때도 못 따라 올 걸! 것보다 경화정 가서 노곤함이나 풀자. 사내란 술을 알아야지!

예화 술뿐이겠습니까 여자도 알아야지요.

운호 어째 점점 기어오르는 거 같아?

예화 가시죠!

운호 말 돌리는 거가 아주 능숙해.

예화는 사람 좋은 웃음을 지으며 경화정으로 앞장선다. 경화정으로 삼삼오오 모이는 사람들.

M1. Opening

(경화정 앞. 운호가 누구를 발견하고는 그와 인사를 나눈다)

> **예화** *벌써 3년 눈 깜빡할 새*
> *시간은 흘러 내 나이 열다섯*
> *여자로 태어나 남자로 살아가*
> *낯설었던 그 모습이 익숙해져*
> *모두가 날 그저 남자로 보네*
> *저기 저 사람마저*

운호 예규야 얼른 와라!
예화 예, 형님!

경화정으로 들어가는 두 사람.

> **운호** *이 시대를 살아가기 위해선*
> *필요한 게 몇 가지가 있지*

홍재와 동철이 경화정으로 들어온다. 반갑게 인사하는 사람들.

> **홍재** *그 중 하나가 바로 이 술*
> **동철** *술 한 잔에 고민을*

홍재 / 동철　　술 한 잔에 세상을
운호 / 홍재 / 동철　　넣어 마시면 캬! 이거지!

예화, 넋 놓고 그를 보다가 무리에 섞인다.

모두　　이 땅이 주인을 잃고
　　　　내 나라 주인이 없이
　　　　이 시대를 살아가면서
　　　　쓰라린 아픔 박혀 있으니
　　　　그 아픔 예술가로서 어찌 외면할 수 있으랴
　　　　적어도 내 눈 앞에 놓인 술 한 잔 마시고
　　　　잠시 눈을 감고 꿈에라도 이겨내 보리라
경화정 주인　　자 말만 해요
　　　　여긴 당신들이
　　　　필요한 모든 것이 있어
　　　　술 여자 그리고 이거!
　　　　자 말만 해요
　　　　이것만 있으면
　　　　그간의 괴로움
　　　　다 잊을 수 있어!
운호　　아 아! 술잔을 채우자!
동철　　아 아! 취기가 오른다!
홍재　　마담! 여기 그거 줘요!
예화　　오늘 끝을 보겠구나!
모두　　이 땅이 주인을 잃고
　　　　내 나라 주인이 없이

이 시대를 살아가면서

쓰라린 아픔 박혀 있으니

그 아픔 예술가로서 어찌 외면할 수 있으랴

적어도 내 눈 앞에 놓인 술 한 잔 마시고

잠시 눈을 감고 꿈에라도 이겨내 보리라

경화정 주인 자, 여기!

자리를 뜨는 오너.

M2. 쉬운 선택

홍재 (아편을 머리 위로 흔들며) 이야, 요놈이 종로 최고라 이거지!

운호 (짐짓 놀라는 척을 하며) 야, 내려놔! 누가 보면 어쩌려고.

홍재 허, 참. 갑자기 어울리지도 않게 웬 숙맥 행세야. 왜, 오늘은 날이 아냐?

예화 뭔데들 그러십니까?

운호 날이 아니긴 뭐가 아니야, 매일이 날이지. 규야, 처음 보냐? 이거 맛있는 주사다.

예화 맛있는 주사요? 그거 아플 때 맞는 거 아닙니까?

동철 (자리에 앉으며) 주사가 아플 때만 맞는 줄 아는 바보가 여기 있었네.

운호 그러니 우리가 있는 거 아니겠냐. 이거, 아편이다.

> **운호** 오늘이 날이야 너에게 좋은 걸 알려주지

자고로 배움이란 삶이야
이 바보를 일깨워주는 것도 내 소명이니
내 좋은 걸 알려줄 테니
하나 배워가라 규야

홍재 백문이 불여일견이랴! 어디 한번 봬줘라. 대스타!

동철이 아편주사를 쥐고 사람 눈치를 살피다 운호에게 다가가 주사를 놓는다. 그 옆에서 즐거워하는 홍재와 혼란스러워하는 예화.

코러스 아득히 아득히 멀어져간다
스르륵 스르륵 스르르르륵
운호 오호라 오늘은 용궁이로구나
보인다 보여! 저기
내 금은보화가 있다
여기서 평생을 살란다

예화 형님 괜찮으십니까?

홍재 아이고 동철아
나 기다리다 말라 죽는다!

동철 옛다! (홍재에게도 주사를 놓는다)

홍재 아 보인다 보여!!!
오첩반상에 보리굴비다!

예화 이게 다 뭡니까?

 동철 *어허 이거 바보가 아니라 천치였네.*
 이거야말로 우리 예술가들의 안식처지
 자 그럼

동철 감당해줘라, 규야. (자기 팔에 주사를 놓는다)
예화 동철 형님!

 코러스 *아득히 아득히 멀어져간다*
 스르륵 스르륵 스르르르륵

음악이 바뀐다. 난장판이 된 세 사람. 홍재는 신이 나서 다른 자리로 가 합석을 하고 동철은 얌전히 눈을 감고 소파 깊숙이 몸을 기댄다. 운호는 테이블에 엎드려 헤엄치고 있다.

 모두 *울컥 벌컥 찰칵 칠칵 스르르 (스르르)*
 피가 돌아간다 구름 위를 걷는다
 울컥 벌컥 찰칵 칠칵 스르르 (스르르)
 저 해가 뜨기 전에 끝내주는 환상을!
 아 속에서 뜨거움이 솟구친다
 홍재 *보리굴비!*
 동철 *어머니!*
 운호 *자라야 같이 가자!*

어찌할 줄 모르고 그들을 보던 예화는 뭔가를 결심하고 헤엄치는

운호에게 다가간다.

운호　에? 이젠 가자미가 나한테 말을 거네! 얘 규야! 여기 좀 봐라, 가자미가 말을 한다!

예화　형님, 제가 예규입니다. 정신 좀 차려보세요. 일어나세요. (운호를 부축해서 일으킨다) 더 이상 눈 뜨고는 못 보겠습니다.

운호　어라? 여기는 용궁이었는데, 네가 내 산통을 다 깨는구나. 체, 조금만 더 가면 금은보화가 내 눈 앞에 딱! 이었는데.

운호, 비틀거리며 예화에게 기대어 걷기 시작한다.

예화　똑바로 좀 걸으십시오. 이게 무슨 꼴입니까!

운호　어허허, 규가 나한테 화를 내! 이 형님이라면 끔뻑 죽던 우리 규가! 내 꼴이 우습긴 한가 보구나! 하하!

예화　아닙니다, 제가 잘못했습니다. 그러니 부디 제대로 걸어주세요.

운호　알았다!

M2.5 무대 위의 나 underscore

비틀거리던 운호. 갑자기 정신이 들었는지 똑바로 섰다가 다시 비틀거리다가, 똑바로 섰다가 비틀거리다가를 반복하며 혼자 재밌어한다. 그러다 예화가 반응이 없자 제대로 걷기 시작한다.

운호　거 매정하기 짝이 없구나.

예화	뭐 그리 좋은 거라고 하십니까. 보기 좋지 않아요. 그만 두시는 게 좋겠습니다.
운호	무얼, 네가 뭐라고 하라마라냐. 나는 나 좋은 거 하고 살아야 직성이 풀린다.
예화	형님.
운호	예, 무슨 일이십니까, 아우님.
예화	형님을 보는 눈이 많습니다.
운호	어디, 어디 있느냐?
예화	…
운호	뭐, 그리 심각할 거 없다. 사람들은 내가 보여주는 모습만 보니까. 또, 보고 싶은 모습만 보지. 내 마음이지만 내 마음 같지 않다는 거야. 연기도 그래. 내가 보여주는 것만 보이는 거지.
예화	그게 이거랑 무슨 상관이에요?
운호	이게 또 상관이 있지.

M3. 무대 위의 나

운호	이건 내가 보고 싶은 걸 보여주거든. 그러니 좋은 거야.

> 사람들이 나한테 원하는 건 아주 분명하지
> 모든 남자가 선망하는 남자
> 모든 여자가 가지고 싶어 하는 남자
> 그게 나야

기대에 가득 찬 그 눈동자
손끝을 따라 틱 끝을 따라
이리저리로 움직이는
무대 위로 쏟아지는
그 시선을 즐기다보면

손가락 끝에서부터 느껴지는
저릿저릿함
손목의 혈관을 타고 흐르는
뜨거운 피
수축과 이완을 반복하는
근육들의 역동
여긴 어딘가
의심하지 않아
그저 그곳에 있을 뿐
그거면 돼

운호　　그런데 요즘은… (사이) 내가 별 말을 다 하네, 거참. 아무튼 그런 거다. 내가 환상을 보여주려면 나도 좀 봐야지 않겠느냐.

예화　　그리 좋은 거면 저도 해볼 걸 그랬어요.

운호　　좋지! 우리 아우님은 어떤 환상이 보고 싶으신가?

예화　　형님이 아편 따위 하지 않는 환상이면 아주 좋겠습니다.

운호　　(웃는다) 그러면 아주 좋겠구나.

예화　　환상이 해결해줄 수 있는 건 아무것도 없어요. 현실을 바꿔야죠.

운호	넌 꼭 그렇게 할 수 있을 것 같아.
예화	어서 들어가요. 내일도 공연해야지요.
운호	그래, 그러자.

운호는 작게 노래를 흥얼거리며 비틀대면서 들어가고, 예화만 무대에 남아있다. 예화, 운호가 가는 것을 멀리서 바라보며,

> **예화** 손가락 끝에서부터 느껴지는 저릿저릿함
> 귓가를 타고 나를 흔드는 당신의 목소리
> 숨조차 크게 쉬기 힘들어져
> 함께한 모든 순간들이
> 내 삶의 전부가 돼버렸단 걸
> 당신은 알까
> 당신과 함께 무대 위에서
> 영원할 수 있다면
> 지금이 영원할 수 있기를

2장

M4. 동양극장

며칠 후, 동양극장. 공연준비로 분주한 가운데, 무대에 운호 모습이 보이지 않는다.

> **모두** 무엇과도 바꿀 수 없는

순간의 예술 오늘도 이 순간도 다시 오지
않아
당신들이 기다려왔던
특별한 단 한순간을 위해
우리는 여기 살아 숨 쉬어

분주히 움직이는 사람들 가운데 예화가 보인다.

예화 무엇과도 비교할 수 없는
순간의 예술 오늘도
이 순간도 다시 오지 않아
무대에 올라 그제서야
난 살아있음을 느껴
여기가 내가 있어야 할 곳이야
내가 숨 쉴 수 있는 곳
그게 바로 여기야

모두 드디어 시작돼
어제와는 다를 오늘의 공연이
이 곳에서 펼쳐질 여기
모두를 다른 세상으로 이끌 그 순간!
당신들이 느낄 최고의 순간을 위해
우리는 여기 살아 숨 쉬어
이제 시작해

하지만 공연을 준비하는 예화의 모습이 불안해 보인다. 예화에게
다가오는 동철.

동철　규야, 무슨 일 있냐?

예화　그것이 운호 형님이…

그때 지운호가 아편에 취해 들어온다. 그를 부축해오는 홍재.

홍재　야야, 얘 좀 받아도. 아우 냄새.

운호　섭하다, 홍재야.

예화　운호 형님!

동철　이게 무슨 일이야!

홍재　극장 뒷문 앞에 주저앉아 있지 뭐냐. 이거 딱 봐도 주사 맞은 거 같은데. 구자 누님한테 빨리 알려야겠다.

나가려는 홍재를 운호가 붙잡는다.

운호　시꺼! 누가 뭐라 해도 난 올라간다!

동철　똑바로 서지도 못하는 놈이!

운호　무슨 소리야! (갑자기 똑바로 서보이며) 감히 누가 내 무대를 망쳐! 이 천하의 지운호가. 가! 봐라! 응? 멀쩡하잖니?

홍재　어랍쇼. 그럼 나한테 업혀올 때까지 연기랍시고 한 거냐?

운호　그렇지! 홍재가 뭘 아네.

예화　전 영 불안한데요.

동철　난 모른다. 책임은 네가 지는 거야.

예화　형님들, 그래도 말려야하지 않겠습니까.

동철　저 황소고집을 어찌 말려. 괜찮다니 괜찮겠지.

무대로 오를 준비를 하는 네 사람. 운호가 계속 신경 쓰였던 예화

가 돌아와 운호에게 다가간다.

예화 형님, 아무래도 안 되겠습니다.

운호 무얼, 네가 내 대신이라도 해주게? 아서라. 네까짓 게 뭐라고 내 대신을 해.

예화 형님, 그런 게…

운호 괜찮대도! (예화를 자기 옆에 품더니) 늘 그랬듯이 넌 그저 이 형님 옆에 꼭 붙어 있으면 된다. 아니 근데 넌 왜 이렇게 작냐. 계집도 아니고. 올라가자!

M5. 환청

막이 오르면 지운호가 나와 연기하고 예화가 그 옆에서 보조 역할을 연기하려 하는데, 운호 상태가 심상치 않다. 비틀대다가 똑바로 서 있기를 반복해서 제 몸을 못 가누는 것처럼 보인다. 그걸 옆에서 지켜보는 예화는 내내 줄타기를 하는 듯한 기분인데, 그걸 아는지 모르는지 운호는 연기를 하는 게 마냥 즐거워 보인다. 그때 갑자기, 조명이 변하고 운호에게만 들려오는 관객의 환청.

> **코러스** *겁쟁이 위선자 도망자!*
> *네 눈에 보이는 모든 것은 거짓!*
> *어딜 봐 여길 봐 여길 봐!*
> *대체 무얼 보고 있는 거야!*
> *딴따라 저질 통속극 배우!*
> *예술을 모르는 무대 위 꼭두각시!*

거긴 너의 자리가 아냐
넌 자격이 없어 자격이 없어

운호, 환청에서 벗어나려는 듯 허우적댄다.

예화 형님!!

 예화 *무얼 듣고 있는 거야*
 뭘 보고 있는 거죠?
 당신이 보고 싶은 건 대체
 왜 당신은 그렇게 멀어지나요
 스스로를 망가뜨리고 있어
 내가 보고 싶은 건
 이게 아닌데
 내가 원한 무대는
 이런 게 아닌데

그 순간, 계란 하나가 날아와 운호 얼굴에 묻는다.
음악 변화와 함께 현실로 돌아온 지운호, 정신을 차린 듯 관객석
쪽을 쳐다본다. 그때 하나가 더 날아와 묻고. 몇 없는 관객들로부
터 욕설이 들려온다.

 코러스 *딴따라! 저질 통속극!*
 무대에 오를 자격이 없어!
 예규 인물이 더 났네!
 예규를 주인공으로!

약쟁이는 꺼져! 꺼져!
무대에서 내려와! 당장!

여배우는 비명을 지르며 무대를 벗어나고, 무대엔 운호와 예화만이
남아 있다.
공연은 급하게 종료되고 운호는 버티다 무대에서 끌려 내려온다.
분장실로 들어온 운호에게 배구자가 다가가 따귀를 때린다. 그런
배구자를 동철, 홍재, 예화가 말린다.

배구자　지운호! 네가 감히! 내 극장에서 그따위 짓을 해?

운호　…

예화　참으세요, 누님!

배구자　넌 할 말 없어! 당장 나가! 너 다시는 이 종로바닥에 발 디딜
　　　생각 하지 마! 얼굴만 번지르르한 영혼도 없는 놈.

예화　누님!

배구자　(예화에게) 내일부터 네가 이몽룡 역할 해! 두 번은 없어.

운호는 여전히 말이 없고, 배구자는 말리는 사람들을 뒤로 하고 분
장실을 나간다.

홍재　(멱살 잡으며) 왜 그랬어, 이 개만도 못한 자식아!

동철　그만둬라, 우리가 무슨 할 말이 있겠어. 우리까지 트집 잡히
　　　기 전에 가자. 지운호 너 큰 실수한 거야. 그래도 무대에서
　　　그러면 안됐어.

운호　가라.

동철과 홍재가 분장실을 나가고 예화도 분에 차서 뒤를 따라 나가려는데, 운호가 예화 팔을 붙잡는다.

운호 규야, 너는…
예화 저는 형님이 원망스러워요.

예화는 운호를 등지고 분장실을 나간다.

M6. 예화의 길

 예화 *벌써 3년 눈 깜박할 새*
 시간은 흐르고 당신이 내 꿈이라
 생각했더랬지
 당신이 한 모든 말들을 믿었어
 그 말이 정답이라고
 당신의 뒤에 서서
 당신을 바라보며
 이 무대가 내가 살아갈 길이라

 한 순간에
 무너져 내렸어
 아편에 취한 당신의 손짓 하나로
 허무한 투정 하나에
 당신과 함께 하겠단 꿈이 사라졌어
 하지만 난 모든 걸

내려놓을 수 있나
스스로를 포기한 당신
당신이 없는 이 무대에서 난

상상해본다 당신이 없는 그 곳
거기에 내가 있다
나에게로 쏟아지는 관객들의 눈동자

난 알고 있어 그 느낌 그 시선들
숨을 내려놓으면
점점 차오를 벅찬 감정들

그 순간 모든 것이 멈추고
이 세상에 모든 빛 이곳으로 모여
찰나 같은 그 순간을 놓칠 수 없어

나 쉽게 포기 할 수 없는 건
그 무대를 나도 원하고 있다는 걸
더 이상은 잃고 싶지 않아
지켜낼 거야

3장

거리로 뛰쳐나오는 사람들, 외친다.

사람들　해방이오! 해방이오!

M7. 뉴스타

　　　　코러스　*해방!*
　　　　　　　　시대가 변했어!
　　　　　　　　새로운 세상이 열리네!
　　　　　　　　바라고 바라던
　　　　　　　　그 날이 우리에게 왔다네!
　　　　　　　　그간의 서러움
　　　　　　　　다 잊고 오늘은 자 해방이라!

분주하게 공연을 준비하는 사람들이 보인다. 그 속에 주인공으로
오를 준비를 하는 예화가 있다. 그들을 지휘하는 배구자.

　　　　배구자　*이 시대는 새로운 시대*
　　　　　　　　연극도 변화가 필요하지
　　　　　　　　대중들은 새로움을 쫓아
　　　　　　　　바로 여기 우리의 뉴스타!

　　　　코러스/배구자　*뉴스타/ 새로운 것을 원해*
　　　　　　　　뉴스타/ 신선한 것을 원해
　　　　　　　　뉴스타/ 환상을 보여줘요
　　　　　　　　뉴스타/ 당신을 사랑해

예규 곁으로 모이는 홍재와 동철.

홍재 애, 규야! 오늘 같은 날은 좀 쉬어야 하지 않겠냐?

동철 그래, 네가 쉬어야 우리도 한숨 돌리지.

예화 이런 날일수록 더 쉬면 안 되지요. 우리는 우리 식으로 기뻐
 하는 겁니다.

홍재 아휴, 징글징글허다!

동철 하하, 그래야 동양극장의 간판스타지! 가자!

예화 감사합니다. 형님들!

이때, 무대 한편에서 등장한 건.

건 한 걸음 내딛는 게 마음이 편하다
 드디어 이 조국의 품으로 돌아왔구나
 공부를 핑계 삼아 도망친 길
 너를 두고 떠났던 먼 길
 후회만 남았던 그 길
 다시 돌아 너에게로 왔구나

건, 예화를 발견한다. 예화, 공연준비를 하러 극장으로 향하려는데
건이 그런 예화를 끌어당겨 골목으로 데려간다.
예화, 깜짝 놀라 버둥대는데,

건 쉿! 화…

그러나 흥분한 예화, 상대방이 뭐라 하기도 전에 상대방을 후려

친다.

예화 이놈이 어딜 감히!! (다시 때리려 한다)

건 잠깐, 잠깐!! 나다, 화야! 이건 오라비다!

예화 건이 오라버니?

건 그래. 오랜만이다. 건강히 잘 지냈나 보구나.

예화 (창피해져) 오라버니도 무탈하셔서 참으로 다행입니다. 그림 공부는 잘 하고 오셨나요?

건 그럼, 내 나라 땅을 못 밟게 하니. 그림에 몰두할 수밖에.

예화 그간 마음고생 많으셨습니다.

건 너도. 아, 이제 공연하러가는 거니?

예화 어찌 아십니까? 사실, 여기엔 다 사정이…

건 그래, 나한테 다 설명 안 해도 된다. 이제 어디 안 가니 두고 두고 이야기 하자꾸나.

예화 예, 그럽시다. 또 뵈어요.

건 그래!

건이와 헤어져 밝게 극장으로 돌아오는 예화. 무대에 오른다.

코러스 *오늘의 태양은 어제와는 달라*
새 세상의 해는 저리도 밝구나
세상의 온갖 것들이 아름답다
이리도 좋은 것을
눈과 귀를 가려 보질 못했구나

스타스타 기다려 뉴스타

스타스타 더 원해 뉴스타
스타스타스타!

뉴스타 새로운 것을 원해
뉴스타 신선한 것을 원해
뉴스타 환상을 보여줘요
뉴스타 당신을 사랑해요
뉴스타 뉴스타 뉴스타 뉴스타
뉴스타 뉴스타 뉴스타 뉴스타 뉴스타

박수소리.

공연을 마친 예화가 분장실로 들어서는데 구석에서 많이 수척해 보이는 지운호가 나온다. 예화가 놀라서 뒤를 돌아 나가려는데 운호가 예화를 붙잡는다.

운호　가지마라, 규야.
예화　형님.
운호　나 좀 살려다오.
예화　그만두세요. 이런 꼴 보기 힘듭니다.
운호　네가 말하면 되지 않겠니? 나는 하기 싫다고, 운호 형님 역할을 어찌 내가 하냐고. 네가 전번에 나한테 그러지 않았니? 이건 이 지운호밖에 못하는 일이라고. 그리 말하면 되지 않겠어?
예화　…
운호　어찌 답이 없어! 내 틀린 말 했더냐? 지난번은 실수였다. 늦

게까지 논 것이 화근이었어, 그럴 생각은 없었는데 약이 약을 불러 내가 실수를 하고 말았다. 너도 알지 않니. 내가 얼마나 이 무대를 사랑하는지. 나는 죄가 없다. 약이 죄지. 나는 죄가 없어.

예화 그러기에 그렇게 사랑하는 무대에서 왜 그런 짓을 하셨습니까.

운호 참을 수가 없었다! 그 사람들 눈동자를 견딜 수가 없었어!

예화 더는 형님의 이런 꼴 보고 싶지 않습니다. 나가주세요.

운호 이, 이, 배은망덕한! 네가 여기까지 누구 때문에 왔는데! 내가 너에게 해준 게 얼만데 이렇게 매정하게 군단 말이야. 고깟 말이 뭐 그리 어렵다고!

예화 그럼 형님은 입이 붙어서 죄송하단 말 한 마디 못하셨습니까? 이렇게도 쉽게 하는 말을 왜 직접 하지 않으셨냐는 말입니다! 더 말하지 마십시오. 듣고 싶지 않습니다. 제가 얼마나 당신을 존경해왔는데, 이렇게, 이렇게!

운호 그래, 그래. 규야, 내가 잘못했다. 다 내 잘못이다. 그러니 나 좀 도와다오.

예화 저는 못합니다!

사이.

운호 너 날 사랑하지?

M8. 진실

운호 내 다 알고 있었다. 어떻게 모를 수가 있겠어. 나는 모든 걸 받아들일 수 있어. 세상의 편견 따위가 무엇이냐. 나도 널 사랑해.

예화 (주먹을 꽉 쥔다) 나가주세요.

운호 날 더 시궁창으로 몰지 말아다오.

예화 나가요!

참다못한 예화가 나가려고 하자 운호, 갑자기 돌변해서 예화에게 달려든다. 그러다 예화의 가슴을 스치는 운호의 손. 놀라 주저앉는 운호. 예화도 무너져 내린다. 운호, 벙찐 얼굴로 예화를 쳐다본다.

운호	예화
이상하다	*설마*
스친 것이 무얼까	*눈치 챘을까*

운호/예화 *그럴 리가 없는데*

운호 *만약 만약에*
이상하다고 생각만 했던
그게 사실이라면

예화 *지난 세월*
숨겨온 내 비밀을
들킬 순 없어

운호 너, 옷 벗어봐라.

예화, 미동도 하지 않고 있다. 운호, 위협적으로 예화에게 다가 간다.

운호　뭐하고 있어. 벗어보래도.
예화　못합니다.
운호　못하긴 무얼 못해. 네놈이 계집이 아니라면 벗어보라니까!

운호, 빠르게 예화에게 다가가 예화를 잡아당기려 한다. 예화, 운호 를 거칠게 뿌리치고 그의 뺨을 친다.
정적.

운호　(갑자기 웃음을 터트린다) 하하, 아주 재밌구나. 재밌어!

　　　　　　　　깜깜하던 눈앞이 밝아진다
　　　　　　　　네가 이렇게 보은을 하는구나
　　　　　　　　잘도 속였지 잘도 속았어!
　　　　　　　　네놈이 세상을 다 속인 거야!

　　　　　　예화　속인 적 없어! 남자든 여자든
　　　　　　　　난 나일뿐이야
　　　　　　　　날 남자로 만든 건 세상이지
　　　　　　　　내가 아냐

운호　절망 속에서 한줄기 빛　　예화　절망 속으로 끌려
　　　떨어지네　　　　　　　　　　　들어간다
　　　이런 일이 나에게　　　　　　　이런 일이 나에게

벌어지다니	벌어지다니
하늘은 날 저버리지	하늘은 날 저버리는구나
않았어	
모든 게 원래대로	모든 게 무너진다

운호 계집 주제에 남자 행색을 하고 남자 연기를 하면 배우가 되
는 줄 알았더냐? 아니, 너한텐 자격도 없어!

예화 그럼 형님은 자격이 있습니까?

운호, 말없이 예화를 노려보다, 갑자기 다시 웃는다.

운호 그래. 그건 사람들이 판단해주겠지. 안 그러냐. (분장실을 나
서며) 하하!

운호가 나가자마자 예화, 그 자리에 주저앉는다.

M9. 부서졌다

예화 아 난 가고 있었다
지난 돌부리에 박혀
지난 가시에 긁혀
생채기가 나더라도
감내해야지 다독이며

나는 단단하다 강하다

그리 생각했지
내 살이 파이는 줄도
내 마음이 패이는 줄도 모르고
이 길이 내리막길인 줄도 모르고
그저 달음박질쳤어
그렇게 난 머리를 땅바닥에 박았다

결국 난 당신 때문에
일어서려 해도 그럴 수 없어

부서져버린 내 소망
손가락 사이로 빠져나간 모래알처럼
그저 좋아하는 모습으로
살아가고 싶었는데
부서져버린 내 마음
애써 스스로 외면하려했던 내 상처가
곪아 아려온다

속일 생각은 없었어
그저 잃고 싶지 않았어
그랬을 뿐인데
그랬을 뿐인데
모든 게 부서졌다

M10. 환청처럼 들려오는 뉴스타

코러스 *스타 스타 기다려 뉴스타*
스타 스타 더 원해 뉴스타
스타 스타 스타!
뉴스타 뉴스타 뉴스타 뉴스타 뉴스타 뉴스타

주저앉은 예화 주위로 모여드는 관객들, 수군거리기 시작한다. 예화를 압박한다. 예화의 모습이 관객들에게 둘러싸여 더 이상 보이지 않게 된다. 예화, 괴로운 듯 몸부림치다가 관객들을 헤집고 나와 극장을 뛰쳐나간다.

4장

조금 여성스러워진 모습을 하고 있는 예화가 무대 위를 지나고 있다. 나풀거리는 한 소녀가 나타나 예화에게 다가간다.

소녀 공연 보러 오세요! 요즘 난리 난 여성국극 공연이에요!

소녀는 예화에게 여성국극 전단지를 주고 사라진다. 예화가 전단지를 받음과 동시에 멀리서 온달의 소리가 들려온다. 예화가 선 곳은 국극 무대로 변한다. 온달이 뛰어 들어오고, 그를 둘러싸는 오랑캐들.

M11. 여성국극 온달 장군

온달 첩첩산중에 숨어살던
오랑캐들이 대가리를 쳐들고
지 분수를 모르고 날뛰는구나
내 오늘 건방진 것들을 혼내주리라

화려한 동작으로 적들을 물리치는 온달. 예화의 모습은 어느새 온달과 겹쳐져 적들을 물리친다. 전투에서 승리한 온달, 평원왕에게 외친다.

온달 제가 바로 그 온달이올시다.

수군대는 사람들.

평원왕 그 바보 온달이 자네란 말이냐?
온달 예, 그러하옵니다.
평원왕 그러면 우리 평강 공주는 어디 있더냐?
온달 저 산골짜기에 있는 소인의 집에 아주 잘 있나이다.
평원왕 그래, 듣던 중 반가운 소리구나! 내 사위가 여기 있었구나!
여봐라, 당장 만찬을 준비하여라!

코러스 바보 온달이 평강을 만나
사람이 됐다네
저 널리 이름을 떨칠
장군이 됐다네

그 이름도 드높다
온달 온달 온달 장군

온달 그 누가 알았으랴
모두가 무시했던 내 어릴 적
평강만이 날 어여삐 여겨 보살펴주어
이리 한 사람 노릇하게 만들었네
이제는 떳떳하게 이 나라의 장부로 살아가
리

코러스 그 이름도 드높다
온달 온달 온달 장군!

사람들 만세! 만만세!

무대가 끝나자 연기처럼 사라지는 사람들. 무대에 홀로 남겨진 예
화에게 아까 전단지를 주었던 소녀가 뛰어온다.

소녀 재밌었죠?
예화 저 사람들이 정말 다 여자란 말이야? 온달도?
소녀 그럼요! 나, 오빠가 누군지 알아요! 배우 임예규지요?

예화, 소녀의 말에 퍼뜩 놀라 소녀를 쳐다본다.

소녀 왜 요즘엔 안 나와요? 오빠 공연 또 보고 싶었는데.

예화를 빤히 올려다보는 소녀. 아무 말도 하지 못한 채 소녀를 바
라보는 예화. 사이. 소녀, 갑자기 무언가 생각하는 듯 팔짱을 낀다.

소녀 음, 이거 비밀인데, 오빠한테만 특별히 말해줄게요.

소녀, 주변을 둘러보더니 예화에게 손짓한다. 예화, 영문을 모르다가 소녀가 바짓가랑이를 잡아당기자 그제야 알아듣고 소녀 쪽으로 몸을 숙인다. 예화의 귀에 속삭이는 소녀.

소녀 오빠 무지하게 멋있었어요. 그러니까, 흠, 온달언니보다 아주 쬐금 더 멋졌어.

예화에게서 떨어지는 소녀. 예화, 소녀 쪽으로 고개를 돌리면 소녀는 어느새 멀리 뛰어가고 있다. 홀로 남은 예화.

M12. 예화의 고뇌

예화 다시 한 번 저 무대로 돌아갈 수 있을까
무대 위에 숨 쉬던 날로 돌아갈 수 있을까
눈 깜빡할 새 사라져버렸어 찰나처럼
꿈은 현실과 달라
하지만 내게 다시… 기회가 온 거라면…

고뇌에 찬 얼굴로 집으로 향하는 예화.

5장

예화가 벌컥 대문을 열자, 건이 평상에 앉아 있다.

예화　오라버니!

건　왔니?

예화　여긴 어쩐 일로… 아니, 어떻게 들어오셨습니까?

건　(집을 둘러보며) 이곳은 하나도 변한 게 없구나. 이제 퍽 집이 작겠어. 이리 커서는.

예화　넓은 집에 저 혼자 있는데 작을 게 뭐 있겠어요.

건　혼자라니. 네 오라비는 어찌하고?

예화　오빠랑은 연락 안 하시나 보네요. 독립운동 하겠다고 상하이로 갔다가 아예 눌러 앉았답니다. 앗, 말 돌리지 마세요!

건　(웃는다) 이제 안 속는구나. 어렸을 땐 끔뻑끔뻑 잘 속아줬는데.

예화　이제는 어린애가 아니니까요. 그거야 한참 오래 전 얘기 아닙니까.

건　나한테는 그것밖에 없지 않니. 저 멀리 가서도 네 생각만 했다.

예화　(당황하여 우물쭈물하다) 그런 말을 얼굴색 하나 안 바꾸고 하십니까? 그리고, 그러신 분이 어찌 이제야 찾아오십니까?

건　우리 예화 섭섭했구나.

예화　예. 아주 많이 섭섭했습니다.

건　(머리를 쓰다듬으며) 미안하다. 이제 안 그러마.

예화, 가만히 미소 짓는다.

건	이제 배우는 그만둘 생각이야?
예화	어찌 아셨습니까?
건	극장에 갔더니 네가 그만뒀다더구나.

예화, 고개를 끄덕이곤 말이 없다. 건, 그런 예화를 물끄러미 바라보다가,

건	너 어렸을 때 말이다. 나는 네가 꽃이라고 생각했다.

M13. 걱정하지 마

예화	예?
건	집으로 가는 길에 돌담 너머로 살짝 마당을 들여다보면, 너는 언제나 그곳에서 춤을 추고 있었지. 바람에 몸을 맡기듯 살랑이는 네가, 꼭 그 돌담 위로 핀 담쟁이 꽃 같았거든.
예화	오라버니…

건	한발 한발 사뿐히 땅을 디딜 때마다 내 마음도 바람 따라 살랑살랑 네 머리 위 놓인 족두리도 흔들 대문을 열면 추던 것을 멈추고 (날) 본다

건	아버님께 소리를 배우면
예화	난 소리꾼이 되고
건	어머님께 춤을 배우면

예화　나는 춤꾼이 되고

건　　내가 오라비가 되면

예화　난 동생이 되고

건　　내가 아들이 되면

예화　나는 어미가 되어

건/예화　날 보듬어 줬지
　　　　　그리 즐거울 수가 없었어
　　　　　당신과 함께라면

건　　화야. 내가 널 처음 봤을 때부터 넌 배우였다. 그곳이 어디든, 그것이 무엇이든, 너는 한 번도 상관한 적 없었어.

건	난 당신이 원한다면	**예화**	난 다시는 멈추지 않아
	원하는 모든 걸		찾았어 내가 원하는 것
	이룰 수 있도록 할 거야		난 내 길을 걸을래
	내가 여기 서 있을게		더 이상 망설이지 않아

M14. 국극배우 임예화

(넘버가 진행되는 동안 예화는 국극 무대에 서기 위한 준비를 한다)

　　　　그래 이제는 날 붙잡았던 지난 과거
　　　　다 떨쳐버리고 내 길을 나아갈 거야

저 멀리 보이는 신기루 따위
더 이상 믿지 않아 난 나만의 길을 가

남들과는 다를 내 인생
도망치지 않겠어 나를 원하는 사람 있다면

그곳이 바로 나의 무대야
그래 여기가 바로 나의 인생 나의 무대

화려한 국극 무대의 피날레. 그 가운데 예화가 서 있다.

암전.

2막

1장

9년 후. 서울의 번화가. 네온사인이 빛나는, 하지만 그 시대의 고즈
넉함을 그대로 간직한 거리는 빈티지함이 물씬 풍겨 나온다. 그 속
에 건이 서 있다.

M15. 9년 그 끝에

건　　보이지 않던 긴 전쟁의 끝
　　　피바람이 몰아치던 이 땅
　　　폭풍우 속에서 그녀를 지켜주려
　　　나 여기 섰네

무대 한편에 예화와 사람들의 이미지가 보인다. 전쟁을 겪고 그 안
에서도 꺾이지 않는 예화의 모습.

　　　황폐해진 땅 위에서
　　　노래하는 그녀의 목소리
　　　사람들 마음에 다시 희망을 심어

국극스타 임예화 그녀의 이름이 되었네

국극스타가 된 예화의 모습.

시대는 변하고 이 땅에도 변화의 바람이
세상을 움직이는 새로운 바람이
예화의 마음에 뜨거운 씨앗이 되어
새로운 세상을 열 준비를 하네

예화, 건의 앞으로 뛰어온다.

예화 오라버니! 좋은 생각이 났습니다!

건 전에 말한 그 문제 말이냐?

예화 예. 요즘은 모더니즘 시대라고 하지 않습니까. 이렇게 신나고 재미있는 문화가 많은데 누가 그냥 국극을 보러 오겠어요. 그러니 저희는 기본적으로는 국극의 형태를 띄우되, 다른 나라 문화의 좋은 것들을 받아들여 새로운 극을 만들어내면 어떨까 합니다.

건 시대에 맞춰 변화를 받아들인다. 좋은 생각이구나.

예화 예. 이제 배우의 인기만으로 관객을 끌어 모으던 시대는 지났습니다. 새로운 관객들을 매료시킬 신선한 국극이 필요해요!

예화 멈춰있었던 건 항상 저 앞을 보고 있는 너
지난 내 시간들
드디어 움직이기 시작했어

바람마저 날 반기네 　　　네가 가는 길이 그곳이라
　　　　　　　　　　　　면 나 역시

　　　예화　다시 시작해 보는 거야 끝을 알 수는 없겠
　　　　　　　　지만
　　　　　　　　두려워 할 수는 없지 시대는 변하고 있으니
　　　　　　　　까
　　　　　　　　멈춰 있을 순 없어
　　　　　　　　움츠려 있을 순 없어

예화　(건을 향해) 제작자님, 현재 예정된 공연까지만 진행하고 당
　　　　분간은 공연 준비 기간을 가져야겠어요. 새로운 시도니만큼
　　　　작업에 충분히 공을 들여야겠죠.
건　　그래, 화야. 한번 해보자.

　　　예화 / 건　저 너머로 달콤한 향기 퍼지듯
　　　　　　　　이 길 향한 우리의 첫걸음이
　　　　　　　　새로운 흐름을 가져올 거야
　　　　　　　　새로운 세상으로 나아가
　　　　　　　　여긴 끝이 아니라 시작이야
　　　　　　　　더 많은 것들이 우릴 기다려
　　　　　　　　결코 멈출 수 없어
　　　　　　　　끝은 없다하네

2장

음악과 함께 배우들(단원들) 등장. 장소는 연습실로 변한다. 예화와 함께 장면을 연습하는 배우들. 지켜보는 건.

M16. 이별의 닐리리 항구

> **코러스** 아 항구야 내 님을 돌려다오
> 아 항구야 그 소식 전해다오
> 바람결에 실어서 물결에 실어서
> 오라 오라 사랑이 올제
> 님 올 때 닐리리를 부르리라

노래가 끝나면 기악곡에 맞춰 백송이가 등장해 독무를 춘다. 백송이는 이번 작품을 위해 새로 발탁된 극단의 단원이다. 특유의 품위와 세련된 여성스러움이 몸에 배어 있다. 백송이의 독무가 끝나면 송이와 예화가 단원들과 함께 군무를 춘다. 군무가 끝나자 송이와 예화에게 다가가는 건.

건 최고야. 시작치고 아주 좋은데? 특히 송이 씨 독무는 눈을 뗄 수가 없어.

송이 고맙습니다. 제작자님.

예화 제 눈에 차려면 아직 멀었어요. 송이양! 잠깐 얘기 좀 할 수 있을까?

송이를 불러낸 예화, 함께 이야기를 나눈다.

예화　여기 이 장면에서 군무가 다른 게 들어갔으면 좋겠는데.

송이　그러면 단장님, 장면13 군무에서 여기, 깨기 하는 부분 말인
데요. 아무래도 동작 연결이 부자연스러운 것처럼 느껴져서
요. 차라리 기둥돌이를 하고 다음 동작으로 넘어가면 어떨
까요.

예화　그 편이 더 깔끔하겠네. 그렇게 하지.

송이, 단원들에게 돌아가 바뀐 춤사위를 알려준다.

예화　안무연습은 여기까지 하고. 잠깐 쉬고 장면 연습으로 넘어
가지.

단원들　예.

예화, 자리로 가 대본을 보며 리허설에 대해 이것저것 적어본다.
그 사이 건에게 다가가는 송이. 한편 대본을 보던 예화, 단원들의
대화소리를 듣는다.

단원1　어머, 그게 정말이야?

단원2　그렇다니까. 지난번에 카페에서 둘이 얘기하는 거 봤다고.

단원1　어쩐지. 제작자님 처음 송이 씨 온 날부터 유난히 잘 해주는
것 같더라니.

단원2　그거 나만 느낀 게 아니었구나!

단원1　난 우리 제작자님만큼은 영원히 모두의 남자일 거라고 생각
했는데. 어리고 예쁜 여자애가 오니 그 망부석 같던 남자도

별 수 없구나.

단원들의 말을 들으며 송이와 건을 바라보던 예화,

예화 (단원들에게) 쓸데없는 소리 하지 마라.

예화, 건과 송이에게 다가간다. 송이는 건에게 커피머신을 주려고
하고 있다.

송이 받아주세요. 제작자님 드리려고 겨우 구한 건데 안 받아주시
면 어째요?
예화 내가 받으마. 뭔데 그러냐.
송이 아, 단장님. 커피 만드는 기계어요.
예화 야, 이거 물 건너 온 거 아냐? 송이 양 엄청 고생했겠는데?
송이 지난번에 제가 곤란한 상황이었는데 절 도와주셨거든요. 그
래서 답례로…
건 별로 큰일도 아니었잖아. 답례라기엔 너무 과해.
송이 그치만…

예화, 송이의 손에서 커피머신을 가져와 건이의 품에 안겨버린다.

예화 이렇게 예쁜 단원이 주는 선물인데 감사히 받으시죠, 건이
씨.
건 예화씨…
예화 이제 좀 안심이 되네! 우리 극단 막내, 적응은 잘 하고 있을
까 걱정했는데 벌써 제작자님이랑 이렇게 친해지고. 다행이

야, 아주! 좋아 보여, 송이양.

건, 할 말이 있는 듯 하지만 예화는 무시하고 돌아선다.

예화　자, 슬슬 연습 시작합시다. 이번엔 장면7을 해볼까?

배우들이 각자 자리를 잡고 앉자 건도 하는 수 없다는 듯 배우들 옆으로 간다. 예화와 송이, 무대 앞으로 나간다. 송이, 예화에게 다 가간다.

민희(송)　철이씨. 그거 알우? 저기 저 하늘에 떠있는 별 있잖우. 그게 허상일 수도 있대요. 그게 나라면 어째요?

예화, 송이로부터 고개를 돌리려다 건을 보고 멈칫한다.

M17. 닐리리 사랑

철이(예화) 그런 헛헛한 소리를 하나. 자네가 허상이라믄 차라리 내 눈이 먼 것이 좋지! 그러나 이리도 잘 보이는 것을 어쩔고.

　　　　철이　여길 보소 여길 보소
　　　　　　　　어디 내놔도 자랑스런
　　　　민희　어찌 이리도 듬직한지
　　　　　　　　옜다 여기 내 반쪽이오
　　철이 / 민희　여길 보소 이 항구가 없어져

가루가 될지언정 당신 향한
내 마음만은 영원토록 변치 않아
내 마음만은 영원토록 변치 않아

철이 민희!

민희 철이씨. 내겐 당신뿐이어요.

송이, 예화의 품으로 안겨 그녀를 끌어안는다. 순간, 건과 눈이 마주친 예화. 갑자기 송이를 밀어낸다. 송이, 의아한 듯,

송이 단장님? 왜 그러세요? 제가 뭘 잘못했나요?

예화 아니. 아주 잘해줬어.

건 왜 그래요? 어디 아파요?

건, 다가와서 예화를 살피려 한다. 그런 건을 뿌리친 예화.

예화 그게… 몸이 좀 안 좋은 것 같네요. 송이양, 미안하지만 군무 연습을 마저 진행해주겠어?

송이 예. 혼자 가셔도 괜찮으시겠어요?

건 내가 단장님 모셔다드리고 올 테니까…

예화 괜찮습니다. 미안해, 모두들. 내일 봐요.

연습실을 나가버린 예화. 그런 예화를 따라 나온 건, 서둘러 예화를 쫓는다.

건 예화!

예화, 못 들은 척하고 계속 걸어간다. 그런 예화의 팔을 간신히 붙잡은 건. 주변을 둘러보고 아무도 없는 것을 확인한다.

건 갑자기 왜 그래.

예화 그냥 몸이 좀…

건 몸 때문이 아니잖아. 내가 그런 것도 구분 못할 것 같아? 송이 때문이지?

예화 그런 거 아니에요. 정말로 몸이 안 좋아서…

건 거짓말 하지 말어. 너 아까부터 얼마나 이상했는지 알어? 이렇게 중요한 시기에 단장인 네가 이런 모습을 보여서 어쩌자는 거야.

예화 오라버니…

건 송이는 네 극단의 단원이야. 남들이 네가 이런 걸 알면 뭐라고 하겠어. 얼마나 우스운 일이냔 말이야.

예화 이건 그렇게 간단한…

건 정신 똑바로 차려라. 모든 단원들이, 관객들이, 온 세상이 너를 보고 있어. 지금은 임예화 자신보다 중요한 게 있지 않아.

예화, 건을 바라본 채 말이 없다. 건, 연습실 쪽을 한 번 바라보고는 다시 예화를 바라본다.

건 단원들에겐 내가 잘 말해 놓을 테니 들어가 쉬어.

건, 예화를 남겨둔 채 연습실로 돌아간다. 혼자 남은 예화, 고개를 숙인다.

3장

M18. 분장실

어둡게 들어오는 조명. 분장실로 들어오는 예화, 거울 앞 의자에
쓰러지듯 주저앉아 거울 위에 걸린 전등을 켠다. 잠시 미동 없이
앉아있던 그녀, 고개를 들어 거울 속 자신을 바라본다. 예화, 손가
락으로 자기 얼굴이 비친 거울에 글씨를 쓴다

예화 임. 예. 화. 꼴사납다
언제부터 이렇게 못나졌나
거칠게 날이 선 마음이
거울 위에도 보이는구나

정신 차려
그의 말 틀린 거 하나 없다
바람에 흔들리지 않는 나무
그래 나는 그래야 해

지금의 이 감정은 무얼까
질투? 서운함? 외로움?
하! 웃기지도 않아
도대체 뭘 보고 있는 거야

무대 위의 모습은 연기일 뿐
나의 마음은 그를 향해 있는데

이젠 그 사람마저
나를 홀로 서 있게 해

나를 봐줘 외치고 싶어도
날 알아줘 붙잡고 싶어도
세상이 내게 내린 정의에
묶여버린 마음이
갈 곳을 못 찾고
어둠 속을 헤매네
어둠 속을 헤매네

예화의 눈이 분장대 위에 놓인 립스틱으로 향한다. 예화, 립스틱을 들어 떨리는 손으로 자신의 입술에 발라본다. 거울 속에 비친 자신이 낯선 듯 한참을 바라본다. 이어서 한 가지씩 화장을 더한다. 거울 속 자신을 계속 확인하던 예화, 문득 송이의 의상에 시선이 가고, 의상을 빼 자신의 몸에 대고 거울에 비춰본다. 송이의 옷을 입어보는 예화. 그때, 분장실로 들어선 건이 불을 켠다. 환해지는 조명. 얼어붙은 듯 멈춰선 예화. 예화를 보고 멈춰선 건.

건 화야…

예화, 그제야 정신을 차리고 황급히 고개를 돌린다.

예화 오라버니, 이건…
건 (냉정하게) 이리 와라. 화장부터 지우자. 지우고 얘기해.

건은 예화를 분장대로 끌고 간다. 휴지를 뽑아 예화의 얼굴에 갖다 댄다. 그런 건을 뿌리치는 예화.

예화　　두세요. 제가 알아서 할게요.

건　　　너 누가 보면…

예화　　아주 난리가 나겠죠! 남장배우 임예화가 여자처럼 화장을 하고 돌아다닌다! 알고 보니, 알고 보니, 여자 역할이 탐났나보다.

건　　　그런 얘기가 아니지 않아! 도대체 아까부터 왜 이러는 거야. 넌 이 극단의 단장이자 간판스타다. 배우 임예화를 지켜보는 눈이 많단 말이야.

예화　　단장, 배우 그만 좀 하세요! 나도 알고 있어요! 그래도 나는 오라버니만큼은… 당신만큼은 나를 이해해줄 줄 알았어요. 나를 여자로 봐줄 줄 알았어요.

건　　　… 난 이 극단의 제작자야.

사이.

예화　　알겠습니다. 제작자님께서 그리 말씀하신다면야. 걱정하지 않으셔도 됩니다. 앞으로 이런 일 없을 겁니다.

건　　　화야…

예화　　먼저 가시어요. 화장 지우고 알아서 들어가겠습니다.

건, 잠시 예화를 바라보다,

건　　　알겠다. 너무 늦지 말고 들어가라.

건, 분장실을 나가면 예화, 거칠게 소매로 얼굴의 화장을 지운다.

4장

다음날, 연습실.

M18.5 연습장면 underscore

예화와 송이의 듀엣 무용. 먼저 예화의 솔로가 시작되면 마치 무술을 연상시키는 듯 화려한 기술을 선보이는 예화. 이때 송이가 들어오면 예화, 송이의 뒤에 서서 송이와 같은 동작을 해보인다. 남자처럼 힘찬 예화의 무용과 송이의 아름다운 선 위주의 춤이 어우러진다. 예화, 한 순간에 송이를 번쩍 들어올렸다 내려놓고는 그대로 송이 앞에 한쪽 무릎을 꿇고 송이의 손을 잡는다. 송이의 손에 옥가락지를 끼워주곤 그 반지 위에 부드럽게 입을 맞춘다. 미소 지으며 송이를 바라보는 예화. 잠깐의 정적. 건이 박수를 치자 단원들도 따라서 박수를 친다.

건	방금 너무 좋았는데? 진짜 사랑에 빠진 남자 같았어.
송이	정말요. 진짜로 사랑받고 있다는 느낌이 들어서, 저도 모르게 눈물이 났는걸요.
예화	송이양이 그렇게 느꼈다면 다행이네.
건	어떻게 된 거야? 갑자기 이렇게 좋아지다니.
예화	그저 제 역할에 충실한 것뿐이에요. 오늘 연습은 여기까지

만 하지! 모두 고생했어!

예화, 자신의 자리로 가 짐을 챙긴다. 송이와 배우들은 짐을 챙기거나 나가는 등 어수선한 분위기. 건, 예화를 바라보다 결심이 선듯 예화에게 다가간다.

건 예화씨.
예화 예.
건 괜찮은 겁니까?
예화 컨디션도 좋고, 모든 게 좋습니다.
건 저…
예화 제작자님이 신경써주지 않으셔도 됩니다. 이제 저도 제 일을 아니까요.

예화, 말없이 짐을 챙긴다. 그런 예화를 바라보고 있는 건. 예화, 짐을 다 챙기자 나가려고 하지만 건이 그녀의 손을 붙잡는다. 예화, 건의 손을 잡아 떼어낸다.

예화 단원들이 봅니다.
건 이미 다 나갔다.

건의 말에 주위를 둘러보면 어느새 연습실엔 건과 예화만이 남았다. 예화를 지그시 바라보는 건. 건의 눈을 피하는 예화. 건, 한숨을 한 번 내쉬곤 예화의 볼을 쓰다듬는다.

건 너에게 모진 말을 한 것 같아.

예화 그렇지 않아요. 그저, 제가 어릴 적 추억에 젖어있던 거예요.
우린 이제 애들이 아닌데.

건 화야, 내 눈을 봐.

예화 지금은 싫어요.

건 예화야.

예화, 망설이다가 건을 바라본다.

건 내 전에 말하지 않았니.

M19. 걱정하지 마 rep.

건 *작은 손 고운 손 어여쁜 손가락*
얇은 손목 좁은 어깨 가녀린 목선
그 위로 어여쁘기 만한 네 얼굴

한발 한발 너에게 조금씩 다가갈 때마다
꿈을 꾸듯 빛나는 네 두 눈을 보며
널 위해 무엇이든 하겠다 변한 적 없는 내
마음
처음부터 넌 나에게 항상 여인이었어

예화 *사실은 나 알고 있어*
답답한 마음에 투정 부렸어

건 *너를 위해 했던 다짐이*
너를 아프게 했나

예화 어느샌가 주어진 무게에
 부담을 느꼈나 봐
건 너는 네 어깨 위에
 모든 걸 지고 달려가는 아이니까
예화 당신이 어떤 맘으로
 내 곁에 있는지 알고 있는데
건 내가 여기 있단 걸
 잊지 말아 줘
예화 / 건 내/네가 가는 이 길이 가끔 너무 힘들지
 라도
 함께라면 우리는 괜찮을 거야 늘 그랬듯이

건, 예화를 끌어안는다. 그대로 건에게 안기는 예화.

건 우리 극단의 단장은 너다. 네가 좋은 것이 우리 극단에도 좋
 은 일이야. 아무것도 신경 쓰지 말고 네가
 하고 싶은 대로 해라. 나머지는 내가 알아
 서 할 테니.
예화 고마워요, 오라버니.

서로 떨어진 건과 예화. 손을 꼭 잡은 채 연습실을 나선다.

5장

예화와 건, 극장으로 가고 있는데, 여러 곳에서 터지는 카메라 플래시 소리. 몰려드는 사람들. 예화와 건, 놀라서 도망친다. 잠시 후, 건이 먼저 나와 한쪽에 숨어 예화를 기다린다.

M20. 뉴스타 rep.

> **코러스** 뉴스타 새로운 것을 원해
> 뉴스타 신선한 것을 원해
> 뉴스타 환상을 보여줘요
> 뉴스타 당신을 사랑해

예화, 스카프로 얼굴을 돌돌 말고 팬들에게 들키지 않도록 잠행하듯이 건에게 다가간다.

예화	오라버니!
건	화야! 놀랐다.
예화	오래 기다리셨죠? 빨리 가요.
건	그래. 근데 그건 또 무슨 꼴이야.
예화	이러지 않으면 극장 밖으로 나갈 수가 없잖아요. 어제도… 아니에요.
건	왜? 무슨 일 있었어? 나한텐 별 말 없었잖아.
예화	아니에요. 아무 일 없었어요.

건, 시선을 피하는 예화를 물끄러미 바라보다 입을 가린 스카프를
살짝 내려준다.

건	이러고 있으니 꼭 바람피우러 가는 여인네 같구나. 우습다.
예화	그쵸? 저도 그리 생각해요. (머쓱해서 두른 스카프를 푸는데)
팬들	꺅! 예화 단장!!
기자들	임예화씨!! 새로운 극에 대해 한 말씀만 해주시죠!!

팬과 기자들, 순식간에 예화를 둘러싼다.

팬1	*위대한 배우! 혜성처럼 나타난!*
팬2	*우리 뉴스타! 그게 바로 임예화!*
기자1	*중아일보입니다!*
한성	*서울신문 김한성이외다!*
	내 꼭 제작자님께 물을 것이 있소!

건	예.
한성	요즘 여성국극이 인기인데, 여성국극단 자체에 대해 어떻게 생각하십니까?
건	여성예술가들에게는 좋은 기회라 생각합니다.
한성	그렇다면

한성	*남자 배역을 여성이 하고 있는데*
	그것은 어떻게 생각하십니까?
	항간에는 여성끼리의 변태짓거리(?)
	가 아니냐는 말이 있습니다만은

건, 말없이 그를 쳐다본다.

사람들 뉴스타 뉴스타 뉴스타 뉴스타

한성, 분위기를 느끼곤 팔을 내젓는다.

한성 제 의견이 아니라
들려오는 얘기가 그렇죠
임예화씨를 진짜 남자로 생각하고
지나치게 집착하는 팬도 있다고
들었습니다
하지만 이러한 팬문화는
건강한 관객의식을 저해하는 일이(?)
아닌가요?

예화 그런 일은 지극히 일부분적으로 일어나는
아주 극단적인 예로
그런 해프닝은 여성국극 팬 문화에만 일어
난
것이 아닌 개인적인 문제일 뿐

분노에 차서 더 말하려는 예화를 막아서는 건.

건 더불어 일본에는 소녀가무극단 다카라즈카
라는
오랜 역사와 전통을 자랑하고 타국에서도
인정받는 예술단이 있습니다

*우리 역시 여성예술가들을 위해 모방을 통
한 발전을 도모할 뿐
그것조차 이해 못한다면 우리나라의 교양
수준이 아직 발전하지 못한 것이겠죠*

건 다 물어보신 듯한데, 이만 가보겠습니다.

한성 하, 하지만!

건은 예화를 감싸고 한적한 곳으로 나온다. 이미 예화가 없는데도 예화를 찾는 사람들 소리가 먼 곳에서도 들릴 만큼 울려 퍼진다. 한적한 길 한 곳에서 잠시 멈추고 숨을 돌리는 두 사람. 주먹을 쥔 채 가만히 숨을 내쉬는 건. 예화는 마음을 추스른 뒤, 애써 밝게 건에게 다가간다.

예화 오라버니, 저…

건 어서 가야지. 기다리는 사람이 많아.

예화 네.

M21. Bridge Number

*국극 스타 임예화
그녀의 새로운 공연이 시작되네
누구도 상상하지 못했던
오직 그녀만이 그려낼 수 있는*

예화와 송이, 국극의 피날레 장면을 연기하는 듯한 모습.

> 국극 스타 임예화
> 그녀의 새로운 공연이 시작되었어
> 모두가 기다려온 이 순간
> 무대에 새로운 별이 쏟아지네

박수소리.

6장

연회장으로 가는 두 사람. 새로운 극의 성공을 축하하는 연회가 열린다. 그를 축하하기 위해 회장에 모인 많은 사람들. 저마다 삼삼오오 모여 예화의 극에 대한 이야기를 나누고 있다. 예화는 연설을 준비하러 가고, 건은 이야기를 나누고 있는 동철과 송이에게 다가간다.

동철 건이씨, 오셨습니까. 밖이 아주 난리도 아니죠?

건 그러네요.

동철 단장님 인기가 하늘 높은 줄 모르고 치솟네요. 저 많은 인파가 다 단장님 얼굴 한 번 보겠다고 모여 있는 거 아닙니까. 이거 질투 꽤나 나시겠습니다.

송이 동철 오빠.

동철 왜. 빨리 붙잡아둬야 하는 거 아닙니까? 이러다 누가 채가기라도 하면 어쩌시려고요.

건	일없습니다.
동철	어떤 팬은 단장님이랑 결혼하겠다고 사진 붙이고 혼자 결혼식까지 했다지 않습니까.
건	저도 그 얘긴 들었습니다.
송이	그만해요, 오빠. 감독님도 다 생각이 있으시겠죠. 단장님도 다 아실 거예요.
동철	알긴 뭘 알아. 내가 단장님이었으면 퍽 답답했을 거야. 어차피 이제 알 만한 사람들은 다 아는데 그냥 결혼을 해버리지 그러세요.
송이	결혼, 하실 생각이세요?
건	내 마음은 그런데, 사람 일은 모르는 거니까.
송이	응원할게요. (단으로 나오는 예화를 보고) 어머, 단장님 오늘…

M22. 예화의 연설

건과 동철, 송이가 보고 있는 곳으로 고개를 돌린다. 단정한 슈트 차림을 하고 머리를 넘긴 예화가 보인다. 예화가 단 앞에 서자, 모두들 숨을 죽인다.

예화	이 땅에는, 수없이 많은 상처가 있습니다.

> 아무리 감싸고 포개어도 아물지 못할
> 벌어진 채 누구도 그러모으지 못할
> 멍이 든 세상 위에서
> 새로운 꽃을 피워 단 한 송이 뿐이라도

장님이 된 채 앞을 좇는 세상을
안을 수만 있다면 그 무엇이라도
지켜내고 싶었어 내 이 두 손으로

예화 그것이, 제가 이렇게 새로운 극을 만들 수 있었던, 만들어내
고 싶었던, 이유입니다.

거친 흙발로 짓밟힌 땅이라면
그 발자국 디디어 스러진 대지 위에서라도
다시

세상은 변해도 과거는 변하지 않아
과거를 안고 새롭게 피어나는 꽃
봉오리 하나씩 메마른 땅 위에 입을 맞추면
다시 우리의 눈앞에 이 가슴에
만개한 꽃이 가득할 그날이
오겠지

예화 그날을 위하여,

예화, 잔을 든다.

예화 건배.

사람들의 환호소리. 예화, 사람들과 인사를 나누며 단에서 내려온
다. 동철, 완전히 혼이 빠져나간 표정이다.

동철 건이씨, 이거 진짜 안 되겠습니다. 빨리 잡으십시오.

예화, 건 무리를 발견하고 그쪽으로 다가온다.

예화 무슨 얘기를 그렇게 하고 계셨어요?

송이 비밀이에요.

동철 제작자님한테 물어보셔야 할 것 같습니다만.

예화 알기는 틀렸네요, 그러면.

송이 축하드려요, 단장님. 갑자기 새로운 극을 하시겠다고 했을 땐 정말 놀랐지만, 역시 단장님이시네요.

예화 송이 네가 고생이 많았지. 단원들 모두. 난생 처음 들어보는 음악들 하느라.

동철 단장님, 저도 있습니다.

예화 알고 있어요. 동철씨에겐 항상 감사하고 있죠. 갑자기 대본을 뜯어 고쳐달라고 하는데도 불평 없이 해주었잖아요. 하지만 무엇보다, 여기 계신 우리 제작자님이 안 계셨으면 이 성공도 없었겠죠. 그렇죠, 건이씨?

예화, 건의 손을 잡는다. 건, 놀란 듯 예화를 바라보고,

송이 동철오빠, 우리는 저리로 빠져요.

동철 그러자. 눈살에 견딜 수가 없네, 없어.

동철과 송이에게 인사를 한 예화, 두 사람이 나가자 다시 건을 바라본다.

예화	진심이에요. 오라버니가 없었으면, 오늘 이 날도 없었을 거예요.
건	화야…
예화	우리 집으로 가요.

건, 예화를 바라보다 고개를 끄덕인다. 몰래 연회장을 빠져나온 두 사람, 어린 시절로 돌아간 듯하다. 달빛이 새어 들어오는 고즈넉한 예화의 집. 건이 먼저 집에 들어서고 예화, 뒤따라 들어간다. 마루에 앉은 두 사람. 예화는 답답했던 듯 넥타이를 벗어던지고 머리를 흩트린다.

예화	좀 살 것 같네요. 사람들 앞에 서는 게 처음도 아닌데 왜 그렇게 떨리는지.
건	잘 하던데, 무얼.
예화	요즘 사람들 앞에선 아무 말이나 함부로 못 하겠다니까요. 다들 임예화를 무슨 대단한 인간 보듯이 보니 말이에요.
건	너는 그럴 자격이 있는 사람이니까.

예화, 건을 돌아보고는 웃으며 그에게 기댄다.

예화	오라버니가 그리 말해주시니 좋네요.

건, 말없이 한 팔로 예화를 끌어안는다. 정적. 밤의 풀벌레 소리와 잔잔한 바람소리만이 들려온다. 건, 계속 무언가 말을 할 듯 말 듯 고민하는 듯한 모습이다. 자신도 모르게 예화를 안은 팔에 힘을 주는 건. 예화, 그런 건의 모습을 보고 그에게서 떨어진다.

예화	무슨 고민 있으신 거죠?
건	아니다.
예화	거짓말 마세요. 오라버니가 저를 아시는 만큼 저도 오라버니를 아는 걸요. 말해주세요.
건	화야…
예화	항상 제 고민을 들어주시지 않으셨습니까.

건, 천천히 예화를 돌아본다. 그의 눈에 비친 어떤 간절함에 예화는 그만 입을 다문다.

건	화야.
예화	예.
건	나는…

M23. 청혼

> **건** 무대 위의 네가 행복해 보여서
> 그런 너를 지켜주고 싶었어
> 세상이 모르는 임예화를
> 내가 오롯이 지켜봐주고 싶었어
>
> 생각해보지 않았던 건 아니야
> 너는 세상에서 제일 어여쁜 신부가 되겠지
> 하지만 네 자리는 그곳이 아닌 것 같아서
> 네 옆에 내가 설 수 있다면

꼭 네가 오지 않아도 괜찮다고 생각했어

하지만
나에겐 누구보다도 소중한 네가
사람들의 가벼운 입에 오르내리는 것도
너를 누구보다도 사랑하는 내가
당당히 너를 사랑한다 말조차 못하는 것도
이제는 견딜 수가 없어

그저 이대로
내 곁에서
있으면 안 될까
그저 이대로
나와 함께
영원히 평생을

건	결혼하자, 임예화
예화	(사이) 아시잖아요. 결혼하면, 나 다시는 무대에 설 수 없어요. 사람들이, 팬들이 나를 어떻게 생각하는데…
건	알고 있다. 그래서 참았어. 네가 괜찮다면 괜찮은 거라 생각했으니까. 하지만… 이제는 괜찮지가 않은 것 같아. 이기적이라고 욕해도 좋다. 너를 내 옆에 붙잡아 두고 싶다. 이게 내 욕심이라면, 이젠 욕심내고 싶어.
예화	오라버니, 저는…
건	예화야.
예화	여태 나를 기다려줬다는 거 알아요. 하지만 조금만 더, 나에

게 시간을 줘요.

건, 바라보다 예화를 한 번 끌어안곤 퇴장. 혼자 남은 예화, 생각에
잠겨있다.

M24. 선택

예화 *내 팔자라 생각했어*
사내처럼 태어나
사내처럼 살아가는 것이
나의 운명인 것이라

하지만 이것은 기구한 팔자도
피할 수 없는 운명도 아냐
내가 스스로 선택한 나의 숙명
나만이 해낼 수 있는 나만의 역할

그것을 알려준 사람이
이 길의 처음부터
묵묵히 내 곁을 지켜주었던 그가
처음으로 나에게 바라는 것

당신은 새로운 꿈을 꾸고 있지만
나는 나를 가득 채운 이곳을
나의 무대 나의 세상을

아직은 놓을 수가 없어

갈림길 앞에 선 채 움직일 수가 없어
하지만 알고 있어
이제는 선택해야 한다는 걸
오랫동안 기다려온 당신을 위해
이제는 결정을 내려야만 해
나 마침내 오로지 한 가지 길을

암전.

M25. 새로운 극
– 어쩌면 한국 최초의 뮤지컬

만수(국극배우) 자 봐봐 이것이 바로 모단
　　　　　　이 모란봉의 자랑거리 모단 거리

민희 어머 세상에나 남사스러워라
　　　어찌 저리 밝은 빛이 밤에 빛난다우?

만수 자 봐봐 그게 바로 모단

민희 모단

만수 그래 바로

민희, 만수 모단!

모두 지금 이 시대는 끊임없이 변화하는 중
　　　고리타분함을 떨치고 새로움 찾아

철이 흥미로운 걸 한번 말을 걸어볼까

오 도도한 걸 다른 여자완 달라

민희 내게 손대지 말아 감히 누굴 넘봐

내게 말 걸지 말아 시간 아까우니까

모두 끊임없이

흥미로운

새로운 걸

변화하는

이 시대!

우린 변화의 시대를 살아가

똑같은 건 어디에도 없어

남 다른 걸 원한다면

새로움을 찾아 변화를 느껴

하지만 당신은 이미 알 테지

당신은 이미 남들관 달라

시대의 흐름에 몸을 맡겨

시대와 함께 흘러가

공연을 지켜보다가 떠나는 건. 떠나는 건을 보는 예화.

예화 우리는 저마다 소명을 갖고 태어나

그를 향해 수많은 선택을 하며 살아가

지금 한 내 선택이 틀린 것이라 할지라도

후회하지 않으리 늘 그렇듯 이겨낼 거야

그리 선택한 이 길을 절대 놓지 않으리

내 명 다하는 날까지
당신 없는 이곳에서 살아가리

모두　흘러가 흘러가 흘러가 흘러가
남자 여자 노인 아이 모두다 가릴 것 없어
흘러가 흘러가 흘러가 흘러가
새로운 시대를 향해

지금 이 시대는 끊임없이 움직이는 중
멈춰있지 말고 무언가 새로움 찾아
함께 나아가

열화와 같은 박수소리. 관객들의 환호를 받는 배우들과, 예화.

암전.

작가의 글 | 이여진

처음 율아와 함께 예화의 이름을 만들면서 한자 하나하나 따져가며 뜻을 엮던 때가 기억납니다. 〈예화전〉에는 무엇 하나 우리의 마음이 담기지 않은 게 없어요. 물론 모든 작품이 마찬가지겠지만, 우리에게 〈예화전〉은 처음 공동작업을 한 만큼 더더욱 정성 들여서 쓴 대본입니다. 예화 캐릭터의 모티브가 된 故임춘앵 님의 일대기를 보고 반해 시작한 〈예화전〉은 예화라는 인물 그 자체가 주제이자 우리의 자화상이었어요. 그러다보니 예화를 통해 말하고 싶은 게 많았습니다. 이 작품을 통해 서양의 뮤지컬과 우리의 창극을 잘 섞고 싶기도 했지요. 그렇다보니 글이 많이 길어졌던 때도 있었습니다. 하지만 많은 선생님들의 도움을 받아 이렇게 어디 내놔도 부끄럽지 않은 〈예화전〉을 만들 수 있었습니다. 〈예화전〉은 앞으로도 더 발전할 테지만 이번 계기를 통해 우리 작품이 많은 분들에게 알려졌으면 하는 바람입니다. 감사합니다.

작가의 글 | 김율아

　문학 창작에 관심이 많긴 했지만 사실 뮤지컬대본을 쓸 생각은 단 한 번도 해본 적이 없었습니다. 뮤지컬에 대한 지식이 문외한에 가까워 제 능력 밖의 일이라고 생각했거든요. 그런 저에게 여진언니가 고맙게도 먼저 손을 내밀어 주었고, 처음엔 고민도 했었지만 여진언니가 보여준 故 임춘앵 씨의 이야기를 읽고 나선 '이거다! 이건 꼭 해야겠다!' 라는 생각밖에 들지 않았습니다. 그만큼 그 삶이 너무 매력적이었고, 그로부터 탄생한 예화를 통해서라면 지금 이 시대를 살아가며 중요한 것 한 가지 정도는, 말해줄 수 있는 작품을 만들 수 있을 것 같았습니다. 여진언니는 예화를 자화상이라고 했지만 그와 동시에 저에게 예화는 좇고 싶은 사람이기도 했습니다. 그래서 더욱 예화가 쓰러지지 않기를 응원하며 저도 더 열심히 공부해 글을 쓸 수 있었던 것 같기도 합니다. 아직 많이 부족하고 갈 길이 먼 작품이지만 독자 분들도 저처럼 그녀를 만나고, 그녀의 이야기를 들으며, 그녀를 응원하게 된다면 지금은 더 바랄 게 없을 것 같습니다.

문스톤

문스톤 크리에이티브팀 지음
(엘모어 로아, 신용빈, 김대연, 김유림, 김율아,
　임지흔, 정솔아, 김현지)

등장인물

내레이터
샐리나
버섯
아얀나(노페이스)
모모
모조
둔치 & 타치
태햐 수호신
주술사
어린 샐리나
그리고 어린 영혼들

무대

무대 가장 안쪽 중앙에는 커다란 말이 하나 떠 있다.
그리고 태햐의 하늘에는 기억을 형상화한 무언가가 반짝거리고 있다.

CH.1

내레이터 달 앞에서 귀엽게 등장한 뒤 북을 점프해서 넘는다.
조명 다 받으면 무대 중앙으로 이동해(고수 등장) 관객들에게 인사.

내레이터 여러분들 만나서 반갑습니다. 2018년도 2학기 한양대학교 연극영화학과 글로벌 워크숍 '문스톤'을 찾아주신 관객분들에게 진심으로 감사의 말씀을 드리겠습니다. (인사, 고수 북 치면서 인사) 제가 지금부터 아주아주 재미난 이야기를 하나 들려드릴 건데 여러분들 햇님 달님, 토끼와 거북이, 심청전. 여러분들 다 알고 계시잖아요? 그래서 전 한 번도 들어보지 못한 새로운 이야기를 가져와봤습니다. (북) 뉴칼레도니아에서 온 친구의 이야기를 저희가 새롭게 만들어봤습니다. 세계화 시대잖아요? 우리는 글로벌 워크숍이고? 먼 다른 세계의 이야기입니다. 자 그렇다면 (북) 인터내셔날 앤드 글로벌 스페셜 판타지 스토리 워크숍 '문스톤' 여러분들의 큰 박수와 함께 시작합니다! (북)

박수, 북소리.

내레이터 여기 조명 하나만 줘봐!

조명.

내레이터 옛날옛날 아주 먼 옛날에, 한 어린아이가 살았어요. (북)

내레이터 부채 펼치면 샐리나 등장.

내레이터 소녀의 나이는 어엿한 18살이었지만, 그 속은 아직 어린아이와 다를 바가 없었답니다. 마치 18살 소녀의 몸에 8살 아이가 들이가 살듯이. (북) 그 소녀는 쓸쓸한 바람이 부는 높은 언덕에서 혼자 춤을 추는 걸 아주 좋아했어요. 그도 그럴 것이 사실 그 아이에게 친구는 친구인 듯 친구 아닌 친구 같은 녀석밖에 없었거든요. 그날은, 루아카가 되기 위해 정령들의 선택을 받아야 하는 아주 중요한 날이었습니다. (북)

북소리. 내레이터, 고수 퇴장.

여느 때와 다름없는 한가한 오후. 한 마리 독수리가 외로이 하늘을 가로지른다. 잔잔한 바람소리. 흔들리는 들풀과 들꽃들. 외로운 언덕 위 샐리나. 갑자기 두 팔을 벌리더니 루아카 흉내를 내며 기도를 외우기 시작한다.

샐리나 모든 것 이전에 있었고, 모든 것을 가득 채우고 있는 위대하신 달의 정령이시여, 우리 아카옌 부족을 굽어 살피옵소서. (신나서 이리저리 돌아다니며) 한 뼘의 땅일지라도 소중한 것을 지키라! 홀로 서 있는 한 그루 나무일지라도 그대가 믿는 것을 지키라! 오롯이 그대의 마음이 담긴 길을 걸으라!! (스스로

기도에 만족한 듯) 기도문 별 거 아니네! 루아카라…! 하하! 뭐 그까짓 거!

이때, 무대 뒤편에서 집행관의 목소리가 들려온다.

집행관 샐리나 아가씨!!!

언덕 위로 물통을 들고 올라오는 집행관, 지쳐 쓰러진다.

집행관 힘들어. 여기서 또 뭐하고 계십니까! 이 언덕 올라오는 길이 얼마나 험한데 그러다 제가 다치기라도 하면 어떡하려고 그러십니까?

샐리나 그러니까 뭐 하러 자꾸 올라와? 내가 여기 함부로 오지 말라고 했지. 아무나 올 수 있는 곳 아니라니까?

집행관 의식 시간이 다 되어가는데 주인공인 아가씨가 안 오시니까 제가 온 겁니다. 아가씬 자꾸 깜빡깜빡하시니까요…

샐리나 벌써 시간이 그렇게 됐어?

집행관 (물 마시며) 네! 아래에서 다들 모이고 있고 족장님께서 빨리 데려오라 하셨습니다.

샐리나 알겠어. 너 힘들어 보이는데 조금만 쉬었다 가자.

집행관 아닙니다. 빨리 가야합니다… (하면서 주섬주섬 신발을 벗는다) 그러면 물 한 잔만 마시겠습니다.

샐리나 많이 힘들었구나? (신발 뺏어들고) 뼁이지롱!!

샐리나가 뛰어나가고 집행관 부랴부랴 쫓아나간다.

집행관 아가씨!!

샐리나와 집행관이 퇴장하면 곧이어 족장이 등장한다.

족장 나마레우스.
부족원 이지 나아카.

부족원 등장.

족장 나마레우스!
부족원 데니 나아카!
족장 나마레우스!!
부족원 카리 나아카!!

카리 나아카 끝내고 안쪽으로 몸을 틀고 각진 포즈를 취하는 부족원들. 주술사 등장.

족장 아카옌의 어머니, 자매들이여, 잠시 후, 부족의 염원을 담은 푸른 달이 30년 만에 뜰 것이다. 드디어 우리가 그렇게 기다리고 기다리던 새로운 루아카의 탄생이 코앞으로 다가온 것이다! 정령들의 선택을 받은 자는 오늘, 달의 힘을 전승하는 이 신성한 의식을 통해 우리의 새로운 지도자가 되어줄 것이다. 루아카여, 그대의 마지막 의식을 거행토록 하라!
부족원1 루아카를 맞이하라!!!

부족원1 말 끝나자 일제히 팔을 내리고 앞을 보는 부족원들.

주술사	나마레우스.
부족원2	이지 루아카.
주술사	나마레우스.
부족원2	데니 루아카.

족장에게로 향하는 주술사.

족장	나마레우스 이지 루아카.
주술사	나마레우스 이지 나아카.

주술사는 족장 옆에 선다.

족장	선택받은 자는 앞으로 나오라!

때마침 의식장에 도착한 샐리나.

샐리나	네!

집행관, 헉헉대며 등장해 족장의 옆에 주저앉는다. 샐리나, 족장의
바로 앞에 그를 마주보고 당당하게 선다.

족장	앞을 보고 서야지.

샐리나, 그대로 몸을 돌린다. 족장, 당황스럽지만 세상 다정하게.

족장	너무 가깝잖니. 저기 앞에 가서 서야지.

샐리나, 후다닥 중간으로 뛰어온다.

족장 아카옌의 민족이여, 지금까지 모든 루아카들이 그래왔듯이 올해는 우리 딸이 정령들의 선택을 받아 루아카의 힘을 계승 받을 것이다. 새로운 루아카에게 환호하라라라라라라!

라라라라라거리며 한바퀴 도는 부족원들.

샐리나 감사합니다! 감사합니다, 여러분! 이제부턴 저만 믿으세요! 제가 우리 아카옌 부족을 이끌어갈 테니까요!

부족원들 일제히 동작을 멈춘다. 싸늘한 정적. 부족원들, 서로의 눈치를 보며 아무 말도 하지 않는다. 족장, 일어선다.

족장 하하하하하 그래. 아주 장하구나. 역시 내 딸이다. 자, 계획대로 의식을 시작하라!

음악이 흐른다.
족장, 기도하면서 자연스럽게 무릎 꿇는다.

족장 아카옌의 이름으로 아룁니다. 달의 신, 달의 정령들이여. 새로운 루아카의 탄생을 위해 신성한 의식을 시작하노니 우리 부족의 영위를 도와주소서.

〈의식 기도문〉
모든 것 이전에 있었고, 모든 곳을 가득 채우고 있는 위대한

달의 정령이시여, 눈에 어린 눈물과 가슴에 맥박치는 옛 노래를 갖고서 당신에게 기도드립니다.

내 자매들보다 더 위대하기 위해서가 아니라 가장 큰 적인 나 자신과 싸울 수 있도록 내게 힘을 주소서. (우리 안의 두려움과 미움을 녹여 우리의 사랑을 진실하고 살아있는 실체로 만들어 주소서. 진실로 강한 자는 부드러우며, 지혜로운 자는 마음이 넓고, 진정으로 용기 있는 자는 자비심 또한 갖고 있음을 우리가 깨닫게 하소서.)

한 뼘의 땅일지라도 소중한 것을 지키라. 홀로 서 있는 한 그루 나무일지라도 그대가 믿는 것을 지키라. 먼 길을 가야 하는 것이라도 그대가 해야만 하는 일을 하라. 포기하는 것이 더 쉬울지라도 삶을 지키라. 삶의 어떤 폭풍우 속에서도 나무 잎사귀 하나 떨리지 않고 물결 하나 일지 않듯이 그 영혼이 흔들리지 말지어다. 어떤 추위와 배고픔, 어떤 고통과 두려움, 그리고 이빨을 곤두세우고 덤벼드는 위험과 죽음 앞에서도 그대의 의지를 포기하지 말지어다. 오롯이 그대의 마음이 담긴 길을 걸으라.

의식의 절정. 샐리나, 갑자기 접신하듯 부들부들 떨더니 쓰러진다.

주술사　샐리나!

주술사 샐리나! 후 모두들 샐리나가 쓰러진 곳에 모인다.

족장　도대체 왜 이러는 거지? 이게 무슨 난리야? 어떻게 된 거예요? 많이 심각한 거예요?

주술사 시끄러워요. 조용히 좀 해봐요.

부족원들 살짝 퍼지고, 족장도 일어선다. 주술사, 계속 원인을 찾으려는 듯, 주술을 외워본다.

주술사 자비로우신 치유의 정령이시여, 머나먼 곳으로부터 우리의 깨어있는 마음속으로 당신을 부릅니다. 내 이 두 손과 기도와 노래로 고통 받는 자들을 구할 수 있게 당신의 지혜를 빌려주소서.

족장 (샐리나를 바라보며) 다들 나가있지.

부족원들 퇴장. 샐리나를 지긋이 바라보던 족장도 퇴장. 주술사, 무언가 깨달은 듯 샐리나에게서 손을 뗀다.

주술사 달의 정령이시여, 제가 샐리나의 의식을 볼 수 있도록 허락해주소서

주술사, 의식 안으로 들어간다. 노페이스 등장.
주술사, 고개를 들어 노페이스를 본다.

주술사 너였구나.

노페이스 기다렸어요. 푸른 달이 뜨는 날을. 그 아이가 마음의 준비가 될 때까지.

주술사 괜찮을까?

노페이스 그 아이는 강하니까요. 마치 모든 일을 은은히 비춰주는 그 밤하늘의 달빛처럼, 모든 것을 포근히 덮어주던 그 겨울밤의

눈보라처럼, 그리고 끝없이 밀려오던 그 밤바다의 파도처럼. 그 강함으로 모든 것을 돌려놓아야 해요.

주술사 우리가 잘못했던 걸까. 우리가 이 아이를…

노페이스, 고개를 젓는다.

노페이스 그건 아이의 선택이었어요. 그러니 이제는 아픔과 상처를 통해 자기 자신을 부수어야만 해요.

주술사 너에겐 항상 미안하구나. 샐리나를 부탁한다.

노페이스 걱정하지 마세요.

주술사에게로 다가와 곁에 앉는 노페이스.

노페이스 아이는 반드시 어둠을 몰아낼 거예요. 저 달이 지기 전에.

주술사 저 달이 지기 전에.

주술사와 노페이스, 천천히 시선을 마주친다. 주술사 물러서고 노페이스,

노페이스 텅 빈 이야기는 새로운 이야기로 채워져야만 해. 아픔은 새로운 아픔으로 깨어져야 하고, 이 아이에게는 더 많은 이야기가 필요해.

아얀나 달 앞으로 이동. 달 앞에서 샐리나 한 번 더 보고, 주술사와 시선 맞추고 퇴장. 이후 주술사도 퇴장. 내레이터 등장.

내레이터 오오오 하하하. 이제 본격적인 이야기가 시작될 것 같죠? 과
연, 샐리나의 눈앞엔 어떤 미래가 펼쳐질까요? (나오면서 웬
디고 가면 쓴다)

종소리 들리면 웬디고 등장.

CH.2

무대 가운데에 쓰러져 있는 샐리나 뒤로 등지고 서 있는 웬디고들.
한편 샐리나. 화들짝 놀라며 일어난다.

샐리나 엑? 여기가 어디야?! (공간 인식) 엄마!! 아빠!! 아아악… 나
분명히 의식 중이었는데… 의식을 받다가 갑자기 숨이 막혀
왔는데… 뭔가 본 것 같은데… 뭐였더라? 꿈인가? (자기 팔을
문다) 아야! 아니잖아…! 여기가 도대체 어디지…? 설마! 아
냐… 말도 안 돼… 내가 왜?! 난 루아카가 될 사람인데…

샐리나가 뒤에서 인기척을 느끼고 뒤를 돌아보자 웬디고들이 서
있다.

샐리나 으악!

소리를 들은 웬디고 뒤를 돌아보면서, 샐리나에게 다가온다. 샐리
나, 뒤로 물러나며 계속 소리 지른다.

샐리나 뭐야, 뭐냐고! 저리 가! 저리 가!!

샐리나, 웬디고들을 위협할 생각으로 무언가 던진다. 웬디고들을

지나 땅에 떨어지는 무언가. 그 순간, 소리를 들은 웬디고가 그것 쪽으로 간다. 샐리나, 그 모습을 보고 깨닫고 입을 막는다. 웬디고, 자기들이 낚였다는 사실에 분노하지만 이미 소리가 들리지 않는다. 주위를 탐색하는 웬디고. 샐리나, 조심스럽게 하나를 더 멀리 던진다. 물건을 쫓아가는 웬디고. 다시 낚였다는 것을 알고 분노하며 다시 인기척을 찾아 나간다. 샐리나는 웬디고가 나갔는지 확인하고 뒷걸음질을 치다가, 마찬가지로 웬디고를 피해 뒷걸음질을 치고 있는 버섯과 부딪힌다.

샐리나 으악!
버섯 으악!

버섯과 샐리나는 서로를 보고 동시에 놀란다. 샐리나를 플래시로 비춰보는 버섯.

버섯 뭐야, 웬디곤 줄 알았잖아…!
샐리나 버섯대가리가 말을 하잖아?!
버섯 뭐?! 버섯대가리? 말이 너무 심한 거 아냐?!

버섯이 기분 나빠하며 다가온다.

샐리나 저리가! 가까이 오지 마!

버섯은 샐리나를 유심히 관찰하며 뭔가 다른 분위기와 행동을 느낀다.

버섯	너 설마… 인간이야?
샐리나	으응…
버섯	와아…! 나 인간 처음 봐!! 근데 인간이 여기 왜 왔지…?
샐리나	여기가 어디야?!
버섯	여긴 내가 사는 곳이지.
샐리나	그러니까 니가 사는 곳이 어디냐고!
버섯	니가 사는 세계랑 죽음의 세계 사이랄까?
샐리나	뭐? 내가 죽을 거라는 거야?!
버섯	여기 오래 있으면 그렇겠지?
샐리나	아냐 아냐… 이건 분명 꿈이야… 다시 자야해… 깨고 나면 집일 거야…

샐리나는 현실을 부정하며 잠을 자려고 눕는다. 하지만 잠이 오지 않는다. 샐리나를 건드려보는 버섯.

샐리나	으악!!!
버섯	뭐해…? 여기 이렇게 누워있다간 웬디고가 올 텐데…?
샐리나	웬디고…?
버섯	응. 아까 막 이렇게 이렇게… (웬디고들 흉내) 으윽 무서워…!!
샐리나	(덩달아 무서워하며) 나 좀 도와줘…!!
버섯	내가 왜?
샐리나	난 여기 길을 몰라. 집에 돌아가는 방법 좀 알려줘!
버섯	왜이래…! 이거 놓고 얘기해!!

버섯은 붙잡고 늘어지는 샐리나를 뿌리치려고 한다.
그때 햇빛이 들어오면서 어두침침했던 곳이 밝아진다.

버섯　　엇! 햇빛이다!!

영혼1　　얘들아~ 가자~!

버섯 친구 영혼들이 박자에 맞춰 등장한다. 샐리나는 경계하며 물러난다.

버섯　　얘들아 안녕!

영혼들 무리로 달려가는 버섯.

영혼1　　어머나.

영혼2　　냄새나.

영혼3　　뭐야?

영혼4　　짜증나.

영혼5　　더러워.

버섯　　나…?

영혼1　　아니~

영혼들　　너 말고!

영혼1　　얘! 이리 나와서 포즈 한번 잡아봐. 잘하면 우리가 껴줄게.

버섯, 신나서 앞쪽으로 가 포즈를 잡는다.

영혼1　　별로다. 얘들아. 가자. (뒤로 가자는 사인)

영혼들　　네 언니.

버섯을 앞쪽으로 따돌린 영혼들을 뒤로 빠진다.

혼자 남겨진 것을 모르는 버섯은 아무것도 모르고 좋아한다.

영혼1 쟤는 말이야.

영혼3 눈치도 없고 (포즈)

영혼4 향기도 없고 (포즈)

영혼2 친구도 없고 (포즈)

영혼5 자존심도 없어! (포즈)

영혼1 아무것도 없지! (포즈)

영혼들 아무것도 없지!

영혼 프리즈. 샐리나 지켜보다가 답답한 마음에 버섯을 부른다.

샐리나 야, 버섯대가리!

버섯 응? 언제 뒤로 갔지?

샐리나 쟤네가 너 친구들이야?

버섯 응 우리 엄청 친해~! 물론 버섯은 나 하나지만.

샐리나 (어이 없음) 친하다고?

용빈영혼, 샐리나를 발견한다. (영혼 프리즈 끝남)

영혼1 잠깐, 그러고 보니 너 처음 보는 얼굴이네? (버섯 등지고 샐리나 바라보며) 우리랑 같이 놀자.

용빈영혼, 샐리나 곁에 다가 온다. 샐리나를 중앙으로 몬다. 영혼들이 샐리나를 둘러싼다.

샐리나　뭐야 왜 이래?

영혼1　어머나 세상에, 너 인간이구나?

영혼4　인간이네?

영혼2　키 크다!

영혼5　이쁘다!

샐리나　잠깐만!

영혼1　근데 넌 왜 쟤 따위 애랑 놀아? 쟤 더럽고 냄새나~

영혼들　맞아맞아맞아맞아맞아맞아맞아맞아맞아맞아맞아.

샐리나는 참다참다 화가 나서 영혼들에게 소리친다.

샐리나　야!

영혼들 일제히 한쪽으로 모인다.

샐리나　너네가 그러고도 친구야? 왜 애를 괴롭혀! 너네도 더럽고 냄
새나! (영혼1 가리키며) 특히 너! 너넨 햇빛 쬘 자격도 없어! 나
가! 이 개념 없는 영혼들아!!

영혼1　허! 참 별꼴이네. 키 크고 이뻐서 껴주려고 했는데 됐다. 저
냄새나고 더러운 애랑 재밌게 놀아. 애들아 가자!

영혼들　(샐리나를 보고) 흥!

샐리나는 영혼들을 쫓아내고 영혼들은 기분 나빠하며 퇴장하기 전
에 포즈 한번 딱 지어주고 퇴장.

버섯　애들아! 가지 마! 야! 너 내 친구들한테 왜 그래! 너 때문에

햇빛도 떨어지고 내 친구들 다 가버렸잖아! 흥!

샐리나 친구들? 너 그렇게까지 하면서 쟤네들이랑 놀고 싶냐?

버섯 우리는 항상 이렇게 놀았어!

샐리나 쟤네가 너 무시하는 거 너도 알고 있지?

버섯 무시 아니야!

샐리나 너는 자존심도 없어?

버섯 자존심? 니가 뭘 알아? 누가 나랑 친해지고 싶겠어? 너도 나처럼 냄새나는 버섯 싫잖아!

샐리나 나는 상관없는데?

버섯 뭐?

샐리나 나도 냄새나! 나 사실 씻는 거 안 좋아해! 그게 중요해?… 그런 게 뭐가 중요해?

버섯 넌 내가 창피하지 않아?

샐리나 왜 창피해? 너 뭐 잘못했어?

버섯은 놀라서 가만히 서 있다. 샐리나 가만히 서 있는 버섯을 어색한 듯, 뻘쭘한 듯 쳐다본다.

버섯 고마워… 친구야…??

샐리나 뭐…?

버섯 넌 내 친구야!!!

샐리나 친… 구.

버섯 친구 친구!!

버섯 신나서 꽉 껴안는다.

샐리나 (싫지는 않은 듯) 아이 왜 이러는 거야…! 난 샐리나야.

버섯 샐리나. 이름 예쁘다.

샐리나 어!? (관객석 쪽으로 몸 열어주며) 근데 나 집에 어떻게 가지?

버섯 내가 도와줄게!

샐리나 진짜?!

버섯 응! 우린 친구니까!!

샐리나 그럼 이제 어디로 가야 돼? 너 인간세계로 넘어가는 방법 알아?

버섯 그건 나도 몰라…

샐리나 뭐? 말도 안 돼…! (샐리나 주저앉는다)

버섯 그걸 알 만한 영혼은 음… 아 맞다!! 모모!

샐리나 모모?

버섯 걔라면 알고 있을 거야!

샐리나 모모가 어디 있는데? 당장 가자!

버섯 잠깐만, 모모한테 가려면 엄청 험한 길을 가야 해…

샐리나 괜찮아!! 난 당장이라도 집에 돌아가고 싶어! 저기야? 저긴가? 저기야?

버섯, 샐리나 회수해서.

버섯 저기야~^^

샐리나와 버섯 퇴장.

CH.3

내레이터 그리하여 샐리나와 버섯은 모모를 찾아 걷고 걷고 또 걸었어요. 눈앞에 무엇이 나타날지, 어떤 위험이 도사리고 있을지는 아무것도 모른 채 말이에요.

내레이터, (1) 늑대: 늑대울음 3번 한다.
샐리나와 버섯 등장.

샐리나 저기 뭐가 있다! 늑대잖아!

내레이터 3번 다 울면 늑대 상태로 퇴장. (2) 샐리나의 기억의 조각들 등장.

조각들 아무것도 듣지 마. 앞만 봐. 뒤돌아보지 마.

무한반복하다가 샐리나와 버섯 사이에서 멈춤.
샐리나를 바라보다 손으로 고개를 다시 돌리고 퇴장.

샐리나와 버섯은 어리둥절하다. (3) 수리공: 안전모를 쓰고 각목, 전동드릴을 틀면서 달 앞에 등장. 샐리나, 이 세상을 둘러보다가 달 앞에 있는 수리공 발견

샐리나 아저씨, 여기 길 좀 물어봐도 될까요?

수리공 안 돼. 난 지금 바빠. 달에 구멍이 나서 지금 메우러 가야 한다구.

샐리나 달에 구멍이 났다구요? 그런 거 안 보이는데…

수리공 이건 쉽게 볼 수 있는 구멍이 아냐. 아주 자세히 들여다 봐야 한다구.

샐리나 자세히?

수리공 설명할 시간 없어. 젠장, 구멍을 막으려면 오늘도 또 날 새겠군.

수리공 드릴 틀면서 퇴장.
(4.1) 어린 샐리나 빠르게 등장, 무대 중앙에 다다르면 슬로우모션. 무대를 빙빙 돌며 계속 뛴다.
뛰는 사람을 유심히 살펴보는 샐리나, 버섯도 샐리나가 보고 있는 곳을 보지만 아무것도 보이지 않는다.

버섯 샐리나, 뭘 보고 있는 거야?

(4.2) 낚시꾼 등장.
낚시꾼은 의자에 앉아 낚시를 한다. 어린 샐리나는 여전히 뛰고 있다.

샐리나 아… 아니야.

버섯 (낚시꾼에게) 저기 안녕하세요…?

낚시꾼 너희들 늪 한복판에서 대체 뭐하고 있는 거야?

버섯 늪? (샐리나와 버섯, 자신들의 발을 확인해본다) 늪인지 아닌지

잘 모르겠는데.

낚시꾼 낚시 방해하지 말고 어서 나와, 그러다 너네 늪 깊숙이 빠져 버린다!

샐리나·버섯 늪?

샐리나와 버섯 늪에 빠진다.

샐리나·버섯 꺄악! 정말 늪에 빠져버렸어!

낚시꾼 거 봐 내가 뭐라 그랬어. 이 낚싯대를 잡고 어서 나와! 하나 둘 영차!

샐리나와 버섯, 늪에서 빠져나와 낚시꾼 옆에 앉는다.

샐리나·버섯 감사합니다!

버섯 그나저나 아저씨는 여기서 뭘 낚고 계신 거예요? 늪에도 물 고기가 사나요?

낚시꾼 누군가 이 늪 바닥에 소중한 뭔가를 처박아버렸대. 난 그걸 낚을 거야.

버섯 낚아서 뭐 하시려구요? 먹을려구요?

낚시꾼 쓰고 떫어서 못 먹어. 낚아서 모두한테 자랑할 거다! 제길, 아무래도 이 낚싯대로 건져 올리기에는 좀 무거울 것 같은 데? 낚싯대를 바꿔야겠어. 조심해라 너희들.

낚시꾼 퇴장.
(5) 벤시, 웬디고 잡아당기는 행동 하면서 등장.
샐리나와 버섯은 그 모습을 바라본다.

벤시	없어졌어… 어디 갔어?
샐리나	뭐가?
벤시	없어졌어… 어디 갔지? 없어졌어…!
샐리나	뭐가 없어졌다는 거야!

벤시 퇴장.

샐리나	여기 영혼들 다 왜 이래?
버섯	나도 모르겠어… 이런 이상한 영혼들은 처음 봐.
샐리나	(어지러움) 왜 이러지…?
버섯	갈 길이 멀어, 조금만 더 힘내.
샐리나	알겠어.

나무영혼들 등장한다.
쉬쉬 – 소리와 함께 포즈를 잡아 나타난다.

샐리나	여기 되게 으스스하다…

계속 걷는다.

샐리나	어? 점점 밝아진다…!
버섯	저쪽이야! 모모가 저기 있어!
샐리나	가자!

샐리나는 살짝 어지러워 멈칫한다. 샐리나와 버섯 퇴장.
조명 바뀌면 아얀나가 나타나 샐리나 쪽을 보다가 퇴장한다.

곧이어 나무 영혼들이 양쪽으로 나눠지며 퇴장하고, 달 쪽에서 내레이터가 부채를 펴며 등장한다. 그 뒤에는 벤시가 고개를 빼꼼 내밀고 있다.

CH.4

내레이터 샐리나와 버섯은 모모와 모조가 있는 곳에 거의 다 다다랐어요. 그런데 여기서 한 가지 의문점! 과연, 샐리나는 왜 아픈 걸까요? 병에 걸린 걸까요? 그냥 단순한 감기에 걸린 걸까요? 음, 잘 모르겠네요?

벤시가 있는 곳을 힐끔 쳐다보는 내레이터, 놀라고 퇴장. 벤시도 잇힝! 하고 퇴장. 모조, 모모 부르면서 관객석 중앙에서 등장. 부하들이 의자를 들고 나오고, 모모는 그 의자에 올라간다. 모모의 옆을 지키고 있는 부하 둘과, 손가락을 하나씩 접으며 뿌리를 세고 있는 모모. 모모는 셈여림이 약하다. 손가락이 10개라 숫자를 10까지밖에 못 세서 모조가 도와준다.

모조 모모님! 모모님! 모모님~~! 오늘따라 유난히 달이 밝아요! 모모님 힘드시지 않도록 모조가 옆에서 열심히 일하겠습니다!

모모 다섯, 일곱, 여덟, 아홉, 열.

모조 여섯 빼먹으셨습니다 모모님.

모모 나도 알아! 나 무시하지 마! (인형의 머리를 때린다)

모조 죄송합니다… 130뿌리입니다. 모모님!

모모 모조야 이틀 전 계약내용 (계양내용) 얘기해봐.

모조 네 모모님. 입이 굉장히 컸던 영혼이 와서는 자신의 살아생전 기억을 줄 테니 300뿌리를 요구했었습니다.

모모 (인형의 머리를 때리며) 아니 걔 말고 멍청아! 시끄럽게 울던 애 있잖아!!

모조 죄송합니다. 그 자식은 뿌리를 다 갚았지만 저희가 안 주었던 기억들을 꼬치꼬치 물었던 영혼이었습니다.

모모 맞아. (사실은 몰랐다) 모조야! 1702조 903항!

모조 아 네. 1702조 903항. 돌려받은 뿌리의 상태가 우리 모모님의 마음에 들지 않았을 경우 모든 기억의 권한은 우리 모모님에게 돌아간다.

모모 옳지 잘한다~~ 앞으로도 열심히 일 해. 모조 이쁘다~ (인형의 머리를 쓰다듬는다)

모조 감사합니다…

모조에게 돈주머니를 던지는 모모. 모조, 돈주머니를 치켜세워서 바라보며.

모조 힘내자…

샐리나와 버섯 등장.

버섯 여기에 모모가 있어.

샐리나 저 쭈구리가 모모야?

버섯 아니. 쟤는 모조라는 비서고 저 인형 들고 계신 분이 모모님이야.

샐리나 뭐야, 저 땅콩만한 애가 모모야? 무서울 줄 알았는데 완전

애긴데?

버섯 자… 들어가자.

샐리나 응!

모모일행 일시정지 풀림. 내레이터 퇴장.

모모 인간? 세상에, 인간이 오다니. 나 인간 처음 봐, 모조야.

모조 저도 처음 봅니다 모모님…!

모모 아하! 인간 너, 그 전설로만 듣던 문스톤 도전을 하러 온 거야?

샐리나 문스톤? 어 맞아! 나 그거 하러 왔어. 나 집으로 돌아가야 하는데 방법을 모르겠어! 길 좀 알려줘!

모모 모르겠어? 알려줘…? 하, 모조야… 인간은 존댓말을 쓸 줄 모르나보다…

모조 인간이라는 존재는 모모님께 정중히 예의를 지키도록 해.

샐리나 내가 왜? 나한테 명령하지 마! 문스톤 도전 어떻게 하면 할 수 있어?

모조 문스톤의 도전은 태햐에 가서 알아봐야 한다 인간.

모모 (인형의 머리를 때리며) 야 이 멍청아! 계약도 안 했는데 왜 얘기해!

모조 아… 죄송합니다…

샐리나 모모야, 그럼 나 태햐로 좀 안내해줘!

모모는 예의 없는 샐리나의 행동에 화가 나 하하하! 하며 인형의 뺨을 두 번 때리고 눈을 한번 찌른다. 하하해!에 맞춰 모조도 뺨을 맞는 액션

모조 인간! 마지막으로 말한다! 버릇없이 굴면 안 된다고! 그렇지 않으면!

샐리나 뭐 어쩔 건데? (모모에게) 해줄 수 있어, 없어?

모모 … 좋아. 안내해줄게. 하지만 조건이(조꺼니) 있어. 넌 나랑 계약을 해야 해.

샐리나 계약…?

모조 계약서 꺼내.

샐리나에게 계약서를 보여주는 부하.

모모 태하는… 몽스톤의 두전을… 아이씨 입 아파! 모조야! 설명해!

모조 태하는 문스톤의 도전을 하는 곳이다. 도전에 성공하면 수호자들에게 자격을 인정받아 너희 세계로 돌아갈 수 있게 되지. 단, 태하가 어디 있는지 알려주는 대신 넌 모모님에게 가장 행복한 기억을 줘야 해.

샐리나 행복한 기억을 준다고? 기억을 어떻게 줘?

모조 그건! 모모님!

인형의 손가락을 한 번 쭉 빠는 모모, 모조 멍해진다.

모조 이렇게… 기억을 빨아드신다…

샐리나 어? 근데 왜 행복한 기억이 없지?

모조 인간, 머리 쓰는 거라면 그만 두는 게 좋을 걸…

샐리나 잠깐만 그런 거 아냐…! (잠시 의심하다 무슨 생각이 들었는지) 알겠어, 계약하자.

| 버섯 | 샐리나. |

샐리나를 끌어당기는 버섯, 이때 모조 정신 차리고.

버섯	그렇게 성급히 결정할 문제가 아닌 것 같아.
샐리나	(버섯에게 속삭이며) 괜찮아. 태햐에 가서 문스톤 도전에 성공하기만 하면 집으로 바로 돌아갈 텐데, 뭐. (모모에게) 근데 나 지금은 못 줘. 내가 태햐에 다녀와서 기억을 줄게.
모조	그게 무슨 말도 안 되는 소리.
모모	좋아. 그렇게 해, 인간아.
모조	모모님…! 계약서 펼쳐!

부하1, 계약서를 펼친다.

모조	싸인 해.
버섯	샐리나, 계약하지 말자. 뭔가 이상해…
샐리나	괜찮다니까. 나만 믿어.

샐리나, 엄지손가락으로 도장 찍는다.

모모	계약 완료(왈료). 태햐는… 천천히 스며드는 노랫소리를 따라가면 돼.
샐리나	노랫소리를 따라가라고? 그게 다야? 지금 장난해?
모조	인간! 예의를 갖…
모모	좋아. 안내해줄게(안해애줄게). 네가 '성공적으로' 태햐에 도착해야 내가 기억을 받을 수 있을 테니까. 모조야.

모조 (부하들에게) 안내해주고 와.

모모 아니아니 너가 해!

모조 네?! 하지만 모모님, 밖에는 웬디고가,

모모 모조야. 그 입을 찢어줄까, 꼬매줄까.

부하들 웃는다.

모조 … 알겠습니다. 모모님… 가져와…

모조에게 랜턴을 가져다주는 부하2, 한 발 뒤로 물러난다.

모모 모조야. 아주 중요한 고객이야. 상처라도 하나 남기면 자지를 찢어서 장식품으로 쓸 거야. 알았어?

뒤편에서 느껴지는 부하2의 시선.

모조 (자기 아래를 봤다가) 아… 알겠습니다…! 따라와 인간…

모조를 따라 아까 들어왔던 곳으로 나가는 샐리나와 버섯.

부하2 (모조 일행 퇴장 확인 후) 모모님~ 자지가 아니고 사집니다~

모모 그래 사지~ 참 재밌는 인간이네? 너무 좋다!

모모와 부하 둘 퇴장, 부하 둘 의자 들고 나간다. 랜턴 모조, 플래시 버섯, 그리고 샐리나 등장.

샐리나	왜 이렇게 어지럽지…? 쫓아갈 수가 없네…
모조	천천히 가다가는 웬디고한테 잡혀서 태햐 근처에도 못 갈 거라구. 내가 좋아서 데려다주는 줄 알아?
샐리나	좋든 싫든 넌 계약을 했잖아! (어질)
모조	야, 넌 어딜 비추고 있는 거야, 저리 떨어져서 걸어!
버섯	네…

버섯, 떨어져서 걸으려는데 샐리나가 버섯을 붙잡는다.

샐리나	뭐야, 같이 가야지! 다 큰 어른이 왜 저래?
모조	어른? 넌 어른이 뭔진 아냐?
샐리나	어린이의 반댓말!
버섯	저는… 뿌리를 먹고 싶어도 참는 게 어른이라고 생각해요!
모조	인간보다 훨씬 낫네.
샐리나	머리 아파. 잠깐 쉬었다가 가자. 나 힘들어.
버섯	그래.

모조는 버섯의 이야기를 듣고 근처에 앉는다.
샐리나, 버섯도 따라 앉는다. 모조는 샐리나, 버섯과 등을 지고 앉는다.

샐리나	넌 왜 모모한테 맞고 살아? 화 안 나?
모조	그렇지 않으면 먹고 살 수가 없어… 하고 싶은 일만 하고 살수는 없지. 그게 어른이라는 거다. 아가야.
샐리나	그럼 난 어른 안 될래!! 돼서 좋을 것 하나 없네.
모조	그래. 찡찡거릴 수 있을 때 많이 찡찡거려라~ 어차피 너도

곧 어른이 될 거거든.

버섯 모조님. 그럼 저는요?

모조 넌 그냥 버섯이다.

하늘의 뭔가가 반짝인다.

샐리나 저기 뭐가 반짝인다!

버섯 어! 정말! 반짝이는 뭔가가 떠다녀! 저런 건 나도 처음 봐.

샐리나 예쁘다 :) 저게 뭘까?

모조 궁금하냐 인간?

샐리나 응! 저게 뭔데? 별 같은 건가?

모조 아니. 저건 기억의 빛이야. 이 세계의 영혼들이 언젠가 눈을
감게 되면 그 기억들이 저렇게 하늘에 둥둥 떠다니며 빛나게
된단다.

샐리나 멋지다. 이 세계 영혼들은 저렇게 반짝이는 기억들을 갖고 있
구나.

버섯 그럼 언젠가 내 기억도 저렇게 멋지게 반짝이겠지?

모조 언젠가는 그렇겠지? 그러니까 그 기억들 잘 간직해라. 괜히
모모님한테 잡혀서 쪽쪽 빨리지 말고. 그럼 결국 모모님 똥
만 되니까.

버섯 그럼 모모님 똥도 저렇게 뜨는 건가요?

샐리나 (웃으며) 뭐야, 그런 게 어디 있어. 똥이 어떻게 떠? 푹! 하면
뽕~ 하고 뜨기라도 하나? 똥이 입에서 발사돼서 나오나? ㅋ
ㅋㅋㅋㅋㅋㅋㅋㅋ.

샐리나와 버섯 깔깔대며 웃는다.

모조, 낚시꾼 웃음 소리 ㅋㅋㅋㅋㅋㅋㅋ.

샐리나　나 이제 괜찮아진 것 같아. 빨리 태하로 가자!

모조　넌 뭘 할 때 제일 행복한데?

이쯤에서 서로의 옷깃 붙잡으며 길을 걷는 세 명.

샐리나　나? 나 언덕 위에서 누워 있을 때. 넌?

모조　… 나도 너처럼 아무 생각 없던 때가 그립다…

샐리나　무슨 소리야? 난 생각 많거든!

모조 갑자기 멈춰 서서.

모조　생각? 그래 난 그동안 이 빌어먹을 돈 때문에 생각이 너무 많았어. 이젠 나도 좀 자유로운 영혼으로 살아야겠다! (샐리나에게) 그러니 지금부터는 너희들끼리 알아서 가!

샐리나　엑? 태하까지 데려다주는 게 아니었어?

모조　이해 못 했어? 난 이제 이 일 때려쳤으니까 너희들 안내할 의무도 없는 거야. 이제 조금만 더 가면 음악소리가 들릴 텐데 그 음악을 따라가면 바로 그곳에 태하가 있을 거다. 갈 수 있겠지? 행운을 빈다 인간! 그리고 버섯!

모조, 낚시꾼 퇴장.

샐리나　(기막힘) 아무리 그래도…! 쟤 때문에 더 아픈 것 같아.

버섯　샐리나 괜찮아?

샐리나　괜찮아. 일단 빨리 가자. (걷다가) 근데 어디로 가라 그랬지?

길을 걷다가 들리는 희미한 음악소리.

샐리나　음악 소리가 들린다.
버섯　저쪽이야. 가보자!

내레이터　샐리나는 버섯과 함께 음악소리가 들리는 곳으로 향합니다. 바로 태햐죠. 이곳은 춤의 신이자 문스톤의 수호자들이 살고 있습니다, 과연 샐리나는 태햐에서 또 어떤 일을 겪게 될까요?

CH.5

둔치타치 댄스, 댄스 후 내레이터는 뒤로 퇴장.

둔치 애들아 수고했어~

내레이터 홀연히 퇴장.
단원들은 나무로 흩어져서 부족한 춤연습을 하고 있다.
무대 앞 쪽으로 둔치가 타치를 끌고 나온다.

둔치 언제까지고 이렇게 숨길 순 없어… 나중에… 아이들이 아…
알아버리기라도 하면…!
타치 쉬이잇!!! 우리 당분간 그 얘기는 안 하기로 했잖아?!
둔치 아… 아니… 난 그냥… 거짓말하는 게 마음에 걸려서…
타치 아이들이 알아버리는 순간 우린 끝이라고 끝!

이때 세상 걱정 없는 맑고 깨끗한 태햐 영혼들, 둔치와 타치를 부른다.

둔치팀 둔치님~
타치팀 타치님~
둔치·타치 어…! 그래…!

둔치타치거리며 태햐 영혼들에게 춤을 알려주는 둔치와 타치, 최대한 자연스럽게 행동하려고 애쓴다. 그러던 중 샐리나와 버섯 등장.

버섯　여기서 노래소리가 들렸는데…

샐리나　맞는 것 같은데…? 저기요…

샐리나와 버섯을 발견한 태햐 영혼들, 샐리나와 버섯에게 집중한다.

샐리나　여기가… 태햐 맞나요?

눈치보며 웅성거리는 태햐.

버섯　(샐리나에게 작게) 맞는 것 같아…!

둔치　누… 누… 누구… 신지…?

샐리나　문스톤의 도전을 하러 왔는데요…!

둔치와 타치, '문스톤'이라는 말 듣자마자 '올 게 왔구나!' 하며 초조해한다.
반면에 태햐 단원들은 샐리나의 말을 듣고 술렁인다.

단원들　(희망적으로) 인간…?!

둔치 · 타치　(절망적으로) 인간?

둔치타치와 태햐 단원들의 리액션이 상반된다.
태햐 단원들이 신나서 축제 분위기가 되는 동안, 둔치타치는 어찌

할 바를 몰라 몸부림친다.

태햐단원1 인간이다…!
태햐단원2 드디어 인간이 왔다!!
태햐단원3 인간이 문스톤의 도전을 하러 왔다!!!

빨리 진행을 해주길 바라는 태햐 영혼들, 초롱초롱한 눈으로 둔치
타치 바라본다.
이에 책임감을 느낀 둔치타치, 어쩔 수 없이 미션을 진행한다.

타치 이 세상의 끝, 이 세상의 중심, 태햐에 온 것을 환영한다!
둔치 우리는 문스톤의 수호자들! 나는 둔치!
타치 나는 타치다.

둔치는 타치가 자신과는 살짝 다른 텐션이라 실망을 한다.
태햐 영혼들은 생전 처음 본 인간의 문스톤 도전에 이미 이 세상
텐션이 아니다. 지금껏 들어보지 못한 환호소리에 놀란 둔치타치,
다시 목을 가다듬고.

타치 인간은 전설로만 들었는데… 이렇게 실제로 보니 굉장히 흥
미롭군!
둔치 너의 세계로 돌아갈 수 있는 방법은 단 하나! 바로…
둔치·타치 문스톤의 도전에서 성공하는 것이다!
태햐모두 성공하는 것이다!
샐리나 도전할게요!

버섯, 샐리나, 그리고 태햐 영혼들의 이목은 둔치타치에게 집중된다.

타치　문스톤의 도전을 …!! 잠깐만 준비하겠다!! (삑사리)
둔치　너희는 인간을! 잠깐 돌봐주고 있어!

둔치타치가 다시 무대 앞쪽으로 나와 둘의 비밀대화를 시작하고, 무대 뒤쪽에서는 태햐 영혼들이 샐리나 곁에 옹기종기 모여 앉아 있다.

둔치　어떡하지?!
타치　자, 생각해봐. 인간이 도전에서 실패하면 아무 일도 없이 지나가는 거야. 우리가 먼저 밝힐 필요는 없지. 애들도 저렇게 좋아하는데…
둔치　그건 맞아… 이렇게 기뻐하는 모습은 처음이야
태햐단원3 문스톤의 도전을 직접 보게 되다니!
태햐단원4 오늘은 역사에 기록될 거예요!
둔치　모든 준비가 끝났다!!
타치　그러면 지금부터 문스톤의 도전을 시작하겠다…!

앞으로 나오는 태햐영혼들.

타치　여기 아홉 마리의 양이 있다.

태햐영혼, 양으로 변신. 샐리나는 환상을 보고 있는 중이다. 연기하는 태햐 영혼들이 모두 진짜인 줄 안다.

샐리나 뭐야, 이게 다 언제 나타난 거야? 완전히 귀요미다. (양 쓰담 쓰담)

이때, 등장하는 늑대. (칼을 준다)

둔치 저기, 늑대가 나타났다!!
늑대 아우~~~~~~~~~~~
샐리나 (기겁해서) 저게 뭐야!

샐리나에게 칼을 던져주는 타치.

타치 이 양들을 지켜내보아라. 수단과 방법을 가리지 말고.

칼과 늑대, 양들을 번갈아 보던 샐리나.

샐리나 이거 너무 위험하잖아!!!!

스르륵 사라지는 둔치타치.

샐리나 나보고 어떡하라고…

늑대가 한 번 으르렁거리자 양떼들 겁을 먹고 도망치려는 듯 이리저리 왔다리갔다리 난리가 났다.
칼로 늑대가 있는 곳을 겨냥하며 양들을 한데로 모으려고 애쓰는 샐리나. 그러나 절대 말을 듣지 않는 양들. 이런 혼란스러운 상황에 샐리나도 정신이 없다.

그때 대형을 이탈해 늑대가 있는 쪽으로 미친 듯이 달려가는 한 마리의 양.

샐리나 안 돼!

도망가는 양을 따라가는 샐리나, 늑대와 점점 가까워진다. 간신히 양을 따라잡은 샐리나. 그러나, 늑대는 이미 너무 가까이에 와 있다. 샐리나, 결국 어쩔 수 없이 늑대를 죽이기 위해 손에 쥐고 있는 칼을 휘두르려 손을 번쩍 치켜든다. 그러나 갑자기 혼란에 휩싸이는 샐리나. 머리가 아픈 듯 머리를 감싸쥐며 칼을 떨어트린다.

혼란에 빠진 샐리나.
그러나 이때 늑대, 으르렁대며 덤벼들 준비를 한다. 샐리나에게 덤벼드는 늑대, 샐리나, 반사적으로 자신의 뒤에 있는 양을 끌어안는다. 그러자 갑자기 찾아온 정적. 질끈 감았던 눈을 뜬 샐리나는 자신이 끌어안고 있던 양이 더 이상 양이 아니라 태하의 영혼임을 확인한다. 늑대 함박웃음 지으며 퇴장.

샐리나 양이 아니잖아?
타치 방금 네가 본 것은 우리가 꾸며낸 환상이었다.
둔치 인간, 너는 늑대를 죽이지 않고 너의 온몸을 바쳐 양을 구했어.
타치 너의 용기에 박수를 보내마.
둔치 도전! 성공!!!
단원들 와아아!!!

태햐 영혼들 환호한다. 둔치와 타치는 신나서 둘이 마주보았다가 잊고 있었던 문스톤의 실종을 뒤늦게 깨달았는지 바로 울 것 같은 표정이 된다. 그때 환호성을 뚫고, 갑자기 긴장이 풀려 울음을 터트리는 샐리나.

샐리나　으으으으아아아아아앙.

둔치와 타치, 갑자기 얘가 왜 우는지 몰라 어안이 벙벙하다. 어쩔 줄을 몰라 하는데, 갑자기 우는 샐리나에게로 달려온 버섯.

버섯　샐리나!! 너네 왜 거짓말을 해! 샐리나, 울지 마.
샐리나　버섯대가리!!

샐리나, 버섯을 와락 끌어안고 운다. 그러다 샐리나는 갑자기 어지러움을 보인다. 놀란 버섯, 샐리나와 떨어진다. 뭔가 이상하다는 것을 눈치챈다. 둔치는 어쩔 줄 몰라 하다가 울음이 터진다.

둔치　안돼애애아아아아아앙.
타치　둔치 울지 마…! 넌 지금 이 상황에 눈무리흡… (덩달아) 으아아아앙.

모두가 어리둥절해서 둔치타치를 쳐다본다.

둔치　사… 사실…
타치　문스톤이 없어…

전원 충격. 정적…

샐리나 … 뭐어?!?!

태햐단원1 둔치님…!

태햐단원2 타치님…!

둔치 정말로 인간이 올 줄 몰랐어… 얘… 얘들아 미안해…!

샐리나 에이… 거짓말이지?! 이것도 관문 중에 하나인 거지?

타치 (심각하게) 아니다! 진짜 없다…!

샐리나 장난이지?!? 그럼 나는 어떡하라고!!!

둔치 우… 우리도 정말 놀랐어. 잘 지키고 있었는데…

타치 우린 그저 잠깐 졸았을 뿐이다.

샐리나 너네 수호신이라며! 수호신이 졸다가 문스톤을 도둑맞은 거야?

타치 인간이 찾아오지 않은 지 몇백 년이야…!

둔치 우… 우린 몇백 년간 잠도 제대로 못자고 문스톤을 지켰다고…!

타치 잠깐 졸고 있을 때 벤시 그 자식이 가져가 버렸어…!

벤시라는 말에 태햐 영혼들 뿔뿔히 흩어져서 숨는다.

샐리나 벤시…?!

둔치가 타치를 껴안고 운다.

둔치 이… 이제 아이들은 우릴 떠날 거야… 우… 우린 거짓말을 했어… 우린 태햐 역사상 최악의 수호자로 기억될 거야.

이 세상이 끝난 듯 우는 둔치타치. 듣자듣자하니 어이가 없는 샐리나.

샐리나 없으면 없다고 빨리 말을 하던가 왜 도전을 시킨 거야…?

그런데 태햐 영혼들 동떨어져 있는 둔치타치에게 다가가서.

태햐단원 울지 마요.
태햐단원 괜찮아요.
태햐단원 일부러 그런 건 아니잖아요.
태햐단원 우린 문스톤보다 둔치타치님이 더 소중해요.

감동 받은 둔치타치와 태햐 영혼들. 눈물바다다. 이미 그들만의 세상에 빠져있다.
버섯도 동요돼서 함께 눈물을 흘린다.

샐리나 울지 마. 울지 마. 뚝!!!!!

태햐 단원들은 눈물을 참으며 풀이 죽는다.

샐리나 내가 찾아올게, 문스톤! 벤시라 그랬나? 그 도둑놈 어딨어?
둔치 네가…?
타치 아니야… 벤시가 문스톤을 가져간 이상 벤시를 이길 순 없을 거야…
둔치 문스톤의 힘은 아주 강력하다구…

버섯, 샐리나에게 다가와서.

버섯　어떡하지⋯?

샐리나　난 루아카가 될 사람이야! 내가 문스톤을 찾아오겠어⋯! (둔치타치에게) 벤시 어디 있는지 알려줘.

둔치　우리도 저⋯ 정확히 몰라⋯

타치　변덕쟁이 호수 근처에 있다고 들었어⋯

둔치　웨⋯ 웬디고들이 많을 거야⋯

둔치, 영혼들에게 도망간다.

샐리나 · 버섯　웬디고⋯?!

타치　벤시가 문스톤의 힘으로 (달 보면서) 그 괴물들을 만들어내기 시작했어.

둔치　그 호수 근처는 무서워서 가지도 못해⋯

버섯　무서워⋯!

무서움에 다리를 떠는 버섯과 샐리나.

샐리나　거⋯ 겁주지 말라구⋯! 변덕쟁이 호수 가려면 어디로 가야 돼?

타치　(조심스레) 저~쪽이야! 조심해야 돼. 호수 근처로 가면 안개가 자욱해져서 앞이 잘 안 보일 거야.

둔치　우⋯ 우리도 그 이상 들어가 보지도 못했어. 엄청난 용기가 필요해⋯!

타치　근데 서둘러야 할 거야. 저 달이 지면 저 세계로 돌아가는 통

로가 막혀버린다고…!

샐리나 뭐?! 그렇게 중요한 걸 왜 이제야!

둔치타치 또 울 준비한다. 옹기종기 모여 슬픔을 삭이는 태햐 영혼들을 보고 샐리나는 말을 삼킨다.

샐리나 후… 알겠어.
버섯 얼른 가자! 시간이 없어!
샐리나 버섯대가리… 안개 속에 웬디고래… 무섭지 않아?
버섯 윽… 무서워…
샐리나 같이 안 가도 돼. 위험할 수도 있고…
버섯 그래도 혼자보단 둘이 낫지!!

버섯은 샐리나의 손 잡는다.

샐리나 고마워 버섯대가리…!

둔치와 타치가 버섯과 샐리나에게 다가온다.

둔치 인간. 너에겐 특별함이 느껴져…
타치 널 믿을게…!
샐리나 내 이름은 샐리나야.
태햐단원 샐리나!
태햐단원 샐리나! 꼭 돌아와!!

버섯과 샐리나는 손을 잡고 태햐를 떠난다.

타치 기다리고 있을게!!

샐리나와 버섯이 사라질 때까지 계속해서 배웅하는 태햐. 음악 소리 들리면 내레이터 바로 등장. 북소리 둥탁하면 태햐 정지.

내레이터 그리하여 샐리나와 버섯은 변덕쟁이 호수를 찾아 다시 길을 나섭니다. 근데 가면 갈수록 샐리나의 몸이 더 안 좋아지는 것 같네요? 전처럼 당차게 걷지도 못하고, 혈색이 좋아 보이지 않아요. 음… 쯧쯧… 조금만 더 가면 되는데… 거의 다 왔는데… 근데 또 하필 안 좋은 일은 이런 중요한 순간에 생기더라구요. 모모가 그들을 찾아오게 됩니다. (둥탁)

북소리에 태햐 영혼들 퇴장하고 샐리나와 버섯 등장.

CH.6

태햐에서 나와 변덕쟁이 호수를 찾아 가려는 버섯과 샐리나는 샐리나 굉장히 지친 상태다.

버섯　샐리나, 우리 거의 다 왔어. 조금만 더 힘내자.

샐리나　어… 고마워…

그때 랜턴을 든 모모 등장

모모　인간 거기 서!

샐리나　모모!?

모모　(헥헥…) 모조 자식이 갑자기 때려쳐서 혼자 오느라 얼마나 고생한 줄 알아? 약속했던 대로 기억을 받으러 왔어. 이제 와서 모르는 척 하는 건 아니겠지?

샐리나　모… 모르는 척하긴! (혼잣말) 젠장, 완전히 잊고 있었잖아…

버섯　내가 조심하자고 그랬지…!

샐리나　내가 이럴줄 알았…! (어질) 아아 어지러워…

버섯　어떡해…! 너 점점 몸이 안 좋아지는데…

모모　인간! 나 바쁜 사람이야!

버섯　자… 잠깐만…!

모모　시간을 벌어서 빠져나갈 생각하지 마! 나 화낸다!

샐리나　아… 알겠어…!

버섯　어떡하게…

샐리나　별일 없을 거야. 이미 약속을 해버린 걸…

버섯　기억을 뺏겨도 괜찮은 거야?

샐리나　나도 기억을 주고 싶진 않지만… 사실 행복한 기억이 나지도 않아…

모모　3초 센다! 하나!

샐리나　시간이 없어…

모모　둘!

샐리나　지금 기억을 주면 되는 거지?!

모모　셋! 준비 됐지?

모모, 샐리나의 기억을 빼앗는 행위를 한다.

모모　퉤 퉤! 따가워! 퉤! 무슨 기억이 이렇게 따가워!

샐리나의 의식 속. 샐리나 어질거리는 머리를 싸매고 쓰러진다. 아얀나 등장. 가면을 벗는다.

모모　행복한 기억하고 아픈 기억이 같이 있잖아! 따가워! 싫어! 모조야! 아 맞다 그만뒀지?… 제 7천… 2백… (손가락으로 세려고 한다) 몇 조항(쪼항)이더라? 에이씨! 기억이 모모님의 마음에 안 들 경우 기억 대신 생명을 가져갈 수 있다!

버섯　생명?!?! 그런 말도 안 되는 조항이 어딨어!

모모는 버섯을 살짝 밀치지만 버섯은 엄청난 리액션으로 밀려난다.

아얀나 퇴장.

버섯 으아악!

모모 생명을 내놔!

모모는 작은 몸에서 나오는 상상초월의 괴력으로 샐리나를 죽이려
한다.
이때 버섯이 다시 뛰어와 샐리나 앞을 가로막는다.

버섯 안 돼!!! 내 기억을 줄게!

모모는 멈춘다.

모모 니 기억을 준다고?

버섯 내 기억을 가져가면 되잖아!

샐리나 뭐하는 짓이야…

버섯 넌 나한테 처음으로 친구가 되어줬어. 너랑 같이 다니면서
정말 행복했어. 고마워.

샐리나 그래도 나 대신 니 기억으…을…

버섯 내 기억보다 네 목숨이 더 중요해… 샐리나… 난 너를 기억
못 할지도 모르지만 넌 나를 기억해줘! 친구야.

샐리나 무슨 말이야…?

모모 난 생명을 빼앗는 것보다 행복한 기억이 더 맛있어! 니 기억
가져간다?

모모, 버섯의 기억을 빼앗는다. 버섯은 멍하게 풀썩 주저앉는다.

모모 음 맛있어! 역시 친구는 좋은 기억이야~ 꺄르르

모모는 종종 걸음으로 즐겁게 퇴장한다.

샐리나 잠깐만… 안 돼…

버섯에게 다가가는 샐리나.

샐리나 버섯대가리…! 정신차려봐…! 괜찮아?

버섯, 잠시 멍하다가 이내 샐리나를 낯설다는 눈빛으로 바라보며
손길을 거부한다.

샐리나 왜 그래…
버섯 누구야?
샐리나 무슨 소리 하는 거야…

그때, 사방에서 늑대 소리가 들린다.

버섯 늑대다!!! 도망쳐!!!

늑대 소리를 들은 버섯은 도망친다.

샐리나 버섯대가리!

샐리나, 버섯을 쫓아가려 하지만 힘이 없다.

샐리나 너한테 가장 행복한 기억이 나와의 기억이었구나… 고마워.
(늑대소리) 이제 정말 시간이 얼마 없어…! 빨리 벤시를 찾아
야 해! (늑대소리)

내레이터가 달 앞에서 등장한다.

내레이터 그렇게 버섯은 샐리나를 위해 자신의 기억을 모모에게 주었
고, 샐리나는 늑대를 피해 변덕쟁이 호수로 향하게 됩니다.
점점 나약해지는 몸을 이끌고 한 발, 한 발 말이죠. 과연 이
길의 끝에는 무엇이 그녀를 기다리고 있을까요

내레이터 퇴장.
암전.

CH.7

조명 인.

샐리나와 조금 떨어진 곳에 벤시가 앉아있다.

샐리나 꽤 오래 걸은 것 같은데… 안개가 점점 짙어진다.

벤시를 발견한 샐리나.

샐리나 아가야! 여기가 변덕쟁이 호수 맞아?

벤시 없어졌어. 어디 갔어…

샐리나 어? 너 아까 봤던 그애구나!

벤시 (샐리나를 쳐다보고) 분명 내가 가지고 있었는데, 자꾸 잃어버려.

샐리나 뭘 찾는 거야?

벤시 자꾸 잃어버려서 더 이상 놀 수가 없어… 너 나랑 놀자.

샐리나, 이상함을 느끼고 그냥 가려고 한다.

샐리나 미안한데 내가 지금 누굴 좀 찾아야 해서… 너 혹시 벤시 못 봤어?

벤시 나랑 놀아주면 알려줄게.

사이.
샐리나는 벤시에게 다가간다.

샐리나 알겠어! 뭐 하면 되는데?
벤시 이거. (윈디고를 당김)

웬디고를 보고 벤시임을 인지한 샐리나.

샐리나 벤시!?
벤시 너 내 문스톤을 가져가고 싶은 거지? 싫어 내 꺼야. 가져가
고 싶으면 나랑 놀이에서 이겨. 근데 지면, 너도 내 친구들처
럼 술래가 되는 거야. 절대 쉽게 잡히지 마.

벤시는 웬디고들을 조종해 샐리나를 잡으려 한다. 계속 도망치는
샐리나.
마치 술래잡기 게임 같다. 벤시의 손이 움직이는 대로 웬디고들이
움직인다.

샐리나 왜 이래. 원래 네 것도 아니잖아.
벤시 아니야. 내가 가져갔으니까 내 꺼야! 더 이상 나 혼자 놀지
않을 거야.

움직임1: 달려드는 웬디고들의 반대편으로 도망치는 샐리나.

벤시 엄마, 아빠도 내말을 안 들어줬어. 그래서 내가 보여준 거야.
문스톤을 가져가면 나를 인정해 줄 테니까. 내가 이 세계에

서 가장 강한 존재가 되는 거니까!

움직임2: 또다시 다가오는 웬디고들을 피해 나무 사이로 도망치는 샐리나.

벤시 그럼 엄마도, 아빠도 모두가 날 사랑해줄 거라고 생각했어. 그래서 문스톤을 보여줬어. 근데 엄마, 아빠는 날 혼냈어. 많이 아팠어.

움직임3: 웬디고들을 피해 나무 뒤로 도망치는 샐리나.

벤시 난 문스톤을 붙들고 울었어. 그때 문스톤이 나한테 말을 거는 것처럼 빛났는데 너무 따뜻했어.

움직임4: 나무 뒤로 다가오는 웬디고들을 피해 도망가는 샐리나. 웬디고들이 반으로 갈라진다.

벤시 그러더니 내가 원하던 것이 이뤄졌어. 엄마, 언니가 이렇게 착해졌어. 이젠 내 곁에서 내 말만 들어줘. 너도 내 옆에 있어줄 거지?

움직임5: 벤시가 손짓하면 갈라졌던 웬디고들이 샐리나를 향해 모여들었다가 확 펼쳐진다.

벤시 잡았다!

상처 입은 샐리나는 하늘에서 내려오는 기억의 빛을 발견하고, 그 것에게로 천천히 향한다. 언니의 기억이 밀려온다. 노페이스가 달 앞에서 등장해 천천히 가면을 벗는다.

아얀나 (앞을 보고) 샐리나, 샐리나, (시선을 돌려) 샐리나!

어린 샐리나가 언니에게 뛰쳐나와 이야기 한다.

아얀나 샐리나, 왜 그레?
어린샐리나 다 언니 때문이야!! 내가 노래를 불러도 언니, 춤을 춰도 언니! 언니, 언니, 언니! 뭘 해도 언니랑 비교 당해! 사람들이 나 무시하는 것도 나 다 알아!
아얀나 내 하나밖에 없는 동생을 누가 무시해? 언니가 혼내줄까?
어린샐리나 언니도 나 무시하잖아! 나 같은 애는 루아카는커녕 언니한테 짐만 되는 멍청한 애니까.
아얀나 샐리나! 네가 얼마나 소중한 아이인데! 언니가 언제나 널 지켜줄 거야.
어린샐리나 언니만 없었어도 나 이렇게 비교 당하면서 살지 않았을 거야! 나 혼자서도 잘 할 수 있다는 거 내가 보여줄 거야! 두고 봐!
아얀나 샐리나…!!

내레이터 등장, 북소리에 어린 샐리나 무대 앞으로 뛰쳐나가고, 던 져지는 새끼 늑대를 잡아 칼로 내려찍는다.

어린샐리나 잡았다 새끼늑대! (북소리. 내레이터 퇴장) 이젠 내가 얼마나

강한지 모두가 깨닫게 될 거야!!

무대 밖에서 샐리나를 부르는 아얀나의 목소리가 들리고 이내 등
장한다.
하루 종일 찾아 헤맨듯 보인다.

아얀나 여기 있었구나…!
어린샐리나 뭐야, 왜 쫓아온 거야! 저리 가!
아얀나 여긴 금지된 숲이야…! 이렇게 밤에 혼자 들어오면 안 된단
 말이야!
어린샐리나 안 될 건 뭔데? 언니랑 엄마는 가끔 들어오잖아! 왜 나만
 안 되는데! (늑대 시체를 보여주며) 이것 봐! 내가 잡은 거야!
 나도 다 할 수 있어!
아얀나 그게 뭐야? (샐리나에게서 늑대 시체를 뺏는다) 설마 아기 늑대
 를 죽인 거야…?
어린샐리나 왜? 그러면 안 된다는 법이라도 있어?! 이제 내가 얼마나
 강한지 알겠지? 언니가 할 수 없는 걸 나는 한다고!!

아얀나는 아기 늑대 시체를 안고 주저앉는다. 그리고 아기 늑대의
시체를 내려놓고 애도를 한다.

어린샐리나 뭐야? 지금 뭐하는 거야?!

아얀나는 말없이 일어나 샐리나를 바라본다.

아얀나 샐리나, 루아카는 부족원 모두의 삶과 죽음, 더 나아가 우리

가 살기 위해 죽인 모든 생명들의 죽음에 대해 책임을 지는 자리야. 오직 그 죄의 무게를 체감할 수 있고, 그 모든 것을 경험했으며, 그 아픔을 견딜 수 있는 사람만이 루아카가 될 수 있어. 우리는 울고 있는 모든 아픈 영혼들을 감싸줘야 해. 무고한 어린 생명이 세상을 떠났어…

어린샐리나 뭐라는 거야…! 잘난 척 하지 마!! (돌아선다)

아얀나 기도해야 해, 샐리나.

어린샐리나 (새끼늑대를 빼앗고) 난 기도 따위 안 해!

그때 저 멀리서 늑대의 울음소리가 들린다. 괴상하리만큼 처량하다.

어린샐리나 이거 무슨 소리야?

아얀나 아비 늑대의 울음소리…! (새끼늑대를 빼앗고) 샐리나. 언니 말잘 들어…! 내가 뛰라고 하면 무조건 앞만 보고 달리는 거야! 절대 뒤 돌아보면 안 돼! 집에 도착해서 부모님 품에 안기면 넌 이 모든 걸 잊게 될 거야. 알았지? 착하다 내 동생. 어서가! 당장!

어린샐리나는 무대를 빙빙 계속 뛴다. 아얀나는 새끼늑대의 피를 자신의 얼굴에 바른다.

아얀나 나를 물어뜯어라 늑대들아! 내가 이 새끼늑대를 죽였으니, 나를 뜯어라! (이후 슬로우모션)

늑대 등장해서 울부짖는다. 웬디고들도 늑대로 변해 동시에 울부짖

는다. 북소리에 샐리나 달리기 느려지고 아얀나 고통스러워한다. 북소리가 멎으면 샐리나와 아얀나 시선을 마주친다. 아얀나 먼저 쓰러지고, 어린 샐리나도 주저앉는다.

어린샐리나 아무것도 듣지 마, 앞만 봐, 뒤돌아보지 마!

어린 샐리나 도망간다. 모든 것이 기억난 샐리나는 무대 가운데에 쓰러져있는 새끼늑대를 들어올린다. 무대 앞쪽 한 번 보고 뒤돌아 아빠늑대에게 새끼늑대를 건네준다. 늑대소리. 아빠늑대 퇴장하고 늑대들이 다시 웬디고로 돌아온다. 샐리나, 언니 쪽으로 가서.

샐리나 언니… 나 이제야 기억났어… 그날의 기억… 나 무서웠어… 마을사람들한테 아무 말도 할 수가 없었어. 언니가 그 숲속에서 차갑게 식어가는 동안 난 거부하고 있었던 거야. 언니가 나 때문에 죽었단 사실을… 미안해… 언니. 내가 언니를 죽인 거야 미안해.

아얀나, 일어나 앞을 보며.

아얀나 괜찮아. 네 잘못 아니야.
샐리나 비겁하게 언니를 잊어버렸어. 엄마도, 아빠도, 마을사람들까지 다 나 때문에 거짓말을 했어.
아얀나 샐리나. 울지 마. 강해져야해. 강해져야만 네가 지키고 싶은 것들을 지킬 수 있어.
샐리나 자신이 없어. 난 언니처럼 강하지 못해.
아얀나 아니, 할 수 있어. 너에게는 아직 소중한 사람들이 남아 있잖

아. 부족원들과 엄마 아빠를 생각해. (샐리나를 바라보며) 이제
는 네가 그 사람들을 지켜내야 해.

샐리나 알겠어, 언니. 나 꼭 돌아갈게. 내가 지켜낼게.

아얀나 달이 지기 전에 서둘러. 자랑스러운 내 동생 샐리나. 많이 컸
구나. 꼭 루아카가 되렴.

아얀나 퇴장. 웬디고들 시선 샐리나에게로.

벤시 (길게 웃는다) 너 너무 쉽게 잡혔어. 재미 없어. 이제 너도 평
생 내 옆에 있을 거야. 왜? 이게 가지고 싶어? 얼른 가져가
봐~ 왜 이렇게 느려!! 재미 없어, 빨리 와!!!

샐리나는 벤시에게 다가간다. 벤시는 뒷걸음질치고, 웬디고들은 그
런 벤시에게 모여든다.

벤시 뭐야… 오지 마… 진짜 물어버릴 거야…!

으르렁 거리는 웬디고들. 이제 더 피할 곳이 없어진 벤시는 샐리
나가 점점 두려워진다.

벤시 가만 안 둘 거야! 오지 마!!! 왜 내 말을 듣지 않는 거야!

벤시에게 손을 뻗어 울타리를 만들어주는 웬디고들. 벤시 앞에 다
다른 샐리나, 벤시의 문스톤을 향해서 손을 뻗는 듯하지만 이내 벤
시의 손을 잡는다. 웬디고들 천천히 뒤로 돈다.

샐리나 괜찮아. 네 잘못 아니야.

쓰러지는 샐리나, 벤시의 손은 놓지 않는다.

벤시 잘못했어요··· 다시는 안 그럴게요··· 한 번만 용서해주세요···

샐리나, 쓰러져 우는 벤시를 안아준다.

벤시 엄마··· 아빠···
샐리나 울지 마. 강해져야 해. 너 스스로 강해져야만 너를 지킬 수 있어.
벤시 어떻게 하면 강해질 수 있어?
샐리나 그 끈부터 내려놔야 해. 네 손부터 비워야, 네가 다른 사람을 잡을 수도 있고 누군가가 네 손을 잡아줄 수도 있어.
벤시 손?

웬디고, 천천히 녹아내린다. 벤시는 자신의 문스톤을 빼내 샐리나의 손에 쥐어준다.
놀라서 선뜻 받지 못하는 샐리나의 손에 문스톤을 쥐어주는 벤시.

샐리나 벤시.
벤시 나 갈래.
샐리나 어디로?
벤시 몰라. 가다보면 알겠지.

벤시 퇴장.

샐리나 고마워 너도 사랑받을 수 있을 거야.

내레이터 등장.

내레이터 천신만고 끝에 샐리나는 그렇게 간절히 원하던 문스톤을 손에 넣게 됩니다. 그리곤 집으로 돌아가기 위해 다시 태햐로 향하죠. (뒤돌아 웬디고 바라보며) 이런 불쌍한 영혼들… 내가 너희들을 집으로 보내주도록 할게.

웬디고들 퇴장.

CH.8

내레이터 자, 과연 우리의 샐리나는 무사히 집으로 돌아갈 수 있을까
요? 그런데 이때! 반가운 얼굴을 다시 만나게 됩니다.

내레이터 퇴장. 길을 걷던 샐리나는 플래시를 비추며 뒷걸음질치는
버섯을 발견한다. 버섯과 부딪히는 샐리나. 버섯은 놀라 나무 뒤로
도망간다.

샐리나 아이쿠 깜짝이야…!

버섯 뭐야, 늑대인 줄 알았잖아…! (샐리나를 쳐다보다) 너 설마 인
간이야…?

샐리나 응.

버섯 와아…! 나 인간 처음 봐!! 근데 인간이 여기 왜 왔지…?

샐리나 나? (문스톤을 보여주며) 나 이거 찾으러 왔어

버섯 이게 뭔데?

샐리나 집으로 돌아가는 열쇠.

버섯 와~ 예쁘다~

샐리나 앗… (고통스러워한다)

버섯 어디 아파? 괜찮아?

샐리나 나 좀 일으켜줄래…?

버섯, 샐리나를 일으켜준다.

샐리나 고마워… 난 가야 해… 시간이 얼마 없어서…
버섯 아…
샐리나 넌 진짜 좋은 애 같아.
버섯 고마워, 너도 진짜 좋은 인간인 것 같아
샐리나 난 가볼게 버섯대가리!
버섯 버섯대가리… 처음 들어봐…!
샐리나 안녕! 친구들이랑 잘 지내!
버섯 응! 안녕~ 잘가~

버섯 퇴장.
샐리나는 태햐로 가던 길을 다시 가다 나무 앞에서 쓰러진다. 둔치
와 타치 등장.

타치 아니 이런 우연이! 혹시나 해서 왔더니 역시나!
둔치 정말로 인간이 저기 있잖아!
타치 인간이 뭐야! 샐리나!! 어떻게 됐어! 문스톤은 찾았어?
둔치 못 찾았겠지? 그래… 못 찾을 거라고 생각했어… 벤시는 너
 무나도 강력한…
샐리나 찾았어!!!
둔치 찾았어?!

둔치는 기뻐서 단원들을 불러 모은다. 타치도 기뻐하며 샐리나를
부축해서 데려간다.

둔치	너가 정말로 해냈구나. 그래 난 처음부터 니가 해낼 줄 알았어!
타치	알긴…! 샐리나가 분명 죽었을 거라고 울고불고 난리친 게 누군데!
둔치	내가 언제! 난 샐리나가 반드시 돌아올 거라고 누구보다도 굳게 믿고 있었다고!
타치	입만 살아가지고는. 샐리나, 정말로 고마워. 니가 우리를 벤시로부터 구해준 거야.
둔치	맞아! 벤시 이 자식! 감히 우리에게서 문스톤을 빼앗아가? 하하 꼴좋다 우리에겐 샐리나가 있다구!

태햐 전원 하하하하하.

둔치	벤시를 어떻게 했어? 막 목을 졸라서 문스톤을.
샐리나	(샐리나 고통스러워한다)
둔치	뭐야? 왜 그래?
타치	많이 다쳤어. 우리가 힘을 줘야 해.

태햐의 영혼들 모두 손바닥으로 샐리나에게 힘을 준다. 샐리나는 조금 나아진 듯하다.

둔치	고생했어 샐리나…
타치	너니까 할 수 있었던 거야…
샐리나	아냐 난 그냥 운이 좋았던 거야. 내 곁엔 나를 믿어주는 사람들이 많았거든…!

둔치와 타치, 서로를 쳐다본다.

둔치 나에게도 나를 믿어주는 사람들이 있어…! 우리 아이들하고 타치 너!

태햐 단원들 둔치와 타치 곁으로 다가와 뭉친다. 따뜻한 광경.

타치 고마워 샐리나! 네가 우리를 다시 예전으로 돌려놨어…! 이젠 우리가 널 원래 있던 곳으로 보내줄게.

둔치 넌 이미 충분한 자격을 갖고 있으니까. (달 보고) 이러고 있을 시간이 없어! 달이 벌써 다 져간다고! 타치야, 어서 샐리나를 돌려보내야해.

타치 알겠어! 애들아 준비 됐지?! 의식을 시작하자! 각자 위치로 돌아가! 자신의 자리를 지켜!

단원들 네. 둔치 타치님!

타치 샐리나. 너도 준비 됐지?

샐리나 응! 고마워…! 너희들을 잊지 못할 거야…! 모조, 벤시, 버섯, 작은 것 하나하나까지 모두다…!! 이 세계의 영혼들을 잘 부탁해!

차원의 문을 여는 의식과 춤을 추는 태햐 단원들. 차원의 문 열린다. 샐리나, 차원의 문 앞으로 간다.
의식의 마지막. 문스톤을 들어 올리면 문스톤이 밝은 빛을 낸다.

끝.

작가의 글 | 문스톤 크리에이티브팀

　기분 탓인지 손에 꼽을 정도로 유난히도 추웠었던 겨울, 루아카가 되기 위한 샐리나의 여정을 따라나선 우리들은 어느새 새벽에 야식을 시키는 게 당연하게 되었고 어쩌다 연습이 일찍 끝나더라도 누가 먼저 랄 것 없이 회의실에 모여 앉아 샐리나를 위한 고민을 거듭하는 날이 잦다 못해 일상이 되었습니다. 공동창작의 특성상 말로 다 할 수 없는 수많은 아이디어와 대사들이 곳곳에서 튀어나왔고 선택의 연속이었습니다. 서로 생각한 방향이 맞지 않아 목소리를 높일 때도 있었고 어느 순간은 자기 생각을 포기하고 싶을 때도 많았습니다. 서로 다른 나라의 문화의 차이로 생각이 틀어질 때도 있었고 모든 이들의 이해를 돕지 못한 적도 있었습니다.

　하지만 우리는 늘 그랬듯이 길을 찾았고 작품을 위한 희생과 양보, 이해가 얼마나 아름다운지 배우게 되었습니다. 우리는 진정한 배우였고 진정한 동료였습니다. 늘 보다 더 재미있게, 보다 더 효과적이게, 보다 더 논리적이게, 보다 더 멋있게 라는 말이 우리들의 발목을 잡았고 끝을 알 수 없는 문스톤을 향한 길을 헤쳐 나가려 내달렸습니다. 결국

우리가 만들어낸 그 어디서도 보지 못한 새로운 세계, 새로운 일, 새로운 존재들이 샐리나의 여정을 빛내주었고 샐리나를 새로운 루아카가 될 수 있게 도와주었습니다. 그 뒤엔 국적에 상관없이 한 가족이 되어준 팀원들이 있었기에 가능했다고 믿어 의심치 않습니다.

글로벌 워크숍다운 다채로운 시도와 아이디어가 빗발치는 한때였고 모두가 함께라서 더욱 행복한 날들이었습니다. 정말 많이 힘들었습니다. 정말 많이 울었습니다. 정말 많은 구급차가 왔고 정말 많이 웃었고 정말 많은 팀원들이 수고해주었습니다. 지금은 문스톤이 그 힘을 잃어 기억 속에서 사라졌지만 그 마음속에선 문스톤의 신싱한 힘이 영원하길 바랍니다. 제대로 배웠고 제대로 느꼈습니다. 제대로 놀다갑니다. 사랑합니다.

수탉이 세 번 울 때까지

홍단비 지음

원작　　게오르크 카이저
　　　　〈아침부터 자정까지〉

나오는 사람들

남자
죽음
아내
노모
아들1, 아들2
역무원1, 역무원2
전당포 주인
조수
숙녀
여편네
신사1, 신사2, 신사3
소녀
가면1, 가면2, 가면3
종업원
장교
선수
그 외.

제1부

1장.

남자의 집, 남자, 아내, 노모, 아들1, 아들2., 죽음

아주 작지만 계속되는 시계 초침소리. 죽음이 뒤에서 천천히 지나
가고 있다. 곧이어 남자가 참을 수 없다는 듯 쿵쿵거리며 등장하고
그 뒤를 아내가 쫓아 나온다.
둘은 한창 말다툼을 하는 중이다.

남자 (등장하며) 정말이지 죽어라 죽어라 하는구만!

남자의 말에 가던 방향만을 바라보던 죽음, 정면으로 고개만 돌려
남자를 스윽 본다.

아내 (쫓아 나오며) 뭐라구요?!
남자 무덤 속엔 적어도 '뭐라구요?!' 하는 여자는 없을 거야, 아
주 조용하겠지, 그건 확실해!

죽음, 아주 잠깐 남자를 보다가 시선을 거두고 다시 가던 방향으로
퇴장한다.

남자 난 당신의 남편이야, 이 집의 가장이라고!

아내 누가 그걸 모른대요? 지금 시간이 가고 있다구요, 무식한 양반!

남자 무식? 무식? 나보고 지금 무식하다고 그랬어?

아내 두 번 세 번 묻기는, 여기 당신말구 또 누가 있대요?

남자 부인이 양처라면 행복해질 것이고 악처라면 철학자가 될 거라고 그랬었지, 소크라테스가! 그 양반에 따르면 난 절-대 행복해질 일은 없을 거야, 왜냐구?

아내 … (째려본다)

남자 왜냐구?

아내 안 물어봤어요!

남자 왜냐면 난 이미 철학자가 돼버렸으니까!

아내 히익? 뭐라고요? 지금 그거 나 들으라고 하는 말예요?

남자 두 번 세 번 묻기는? 여기 당신 말고 또 누가 있어? 난 단명할 거야, 분명! 독배를 원샷한 소크라테스처럼.

아내 (계속 손목시계를 바라본다) 시간, 시간, 시간! 시간이 가고 있다고요!

남자 하지만 난 내 죽음을 의연하게 받아들일 거야. 잘 있거라 그리스의 우매한 것들아!라고 외쳐야지. 손도 막 이렇게 멋있게 흔들고!

아내 당신이 소크라테스만큼 훌륭한 머리를 가졌더라면 바보 같은 소리를 하지도 않았겠죠. 그랬음 내가 이렇게 화나지도 않았을 거고요!

남자 (분통이 터지는 듯 답답해하며 주먹으로 가슴을 퍽퍽 쳐댄다) 답답해 죽겠군. 선풍기라도 틀어야겠어. (주위를 살핀다) 어딨지? 선풍기 어디 갔어?

아내 지난주에 팔았어요. 애들 축구화 맞춰주느라!

남자 공 차는 신발 사준다고 선풍기를 팔아?! 그럼 환기라도 시키게 환풍기라도 좀 틀어!

아내 그건 사흘 전에 애들 방 피아노 조율하느라 팔았구요.

남자 (표정이 일그러진다) 뭐라고?

여자 우리 쌍둥이가 드뷔시를 연주해야하는데 건반을 누르면 북북하고 북 두들기는 소리가 나는데 그럼 어째요?.

남자 어지럽구만, (비틀대며 주저앉을 소파를 찾아 두리번거린다) 이 자리에 소파 있지 않았어?

아내 그건 애들 축구공하구 유니폼, 호루라기 때문에.

남자 호루라기?! 호루라기?! 살림살이를 죄다 내다 팔다니… 머리가 지끈거려… 얼음주머니 좀 가져다 줘!

아내 얼음 얼리는 기계도 팔았어요.

남자 맙소사!

아내 당신 벌이가 충분했다면 살림살이는 다 제자리에 있었을 거예요! 지금쯤 분명 소파에 누운 채로 선풍기 바람을 쐬며 얼음찜질 하고 있으셨을 거예요, 당신. 벌이만 충분했다면

남자 어쩌다 이런 여자랑 살게 된 거지? 정말이지 기회만 있다면 당신에게 청혼하기 직전의 내 머리를 몽둥이로 쳐서 기절시킬래. 그리고 금반지는 케이스 째로 일름 강에다 집어던져 버려야지!

아내 아깝게 금반지는 왜 강에다가 집어던져요?

남자 (갑갑) 그게 중요한 게 아니라고!

아내 그리고 금반지 금반지하면서 유세 떨지 말아요. 누가 들으면 손가락 한마디 두께는 되는 줄 알겠네. 너무 얇아서 어머님께서 뜨개질 하실 때 실로 쓰시지 않으면 다행이죠! 우리

제발 말싸움 좀 그만할 수 없을까요? 시간이 계속 흐른단 말예요, 이러다 점심시간을 놓쳐요!

남자 시간 돈 시간 돈! 입만 열면 그 소리야. 지긋지긋한 여편네!

아내 (엉엉 운다) 어머나 당신 어떻게 그렇게 심한 말을 할 수가 있어요? 이 못생긴 돼지새끼!

남자 뭐?!

이때 한쪽에서 남자의 노모 등장한다.
아주 늙은 이 여자는 천천히 지팡이를 짚고, 뜨개질바구니를 손에 든 채로 등장한다.
바구니 안에는 거의 다 뜬 목도리가 들어 있다.

노모 애비 왔니? 벌써 점심 먹을 시간이 된 게야?

아내 (아직 오열 중) 어머니 글쎄 이이가 점심을 안 먹겠대요!

남자 여보, 제발! 내가 많은 걸 바란 게 아니잖아. 내가 원하는 건 그냥 오늘 하루만 점심시간에 식사를 건너뛰고 침대에서 자다가 다시 출근하는 거였다고. 근데 그걸 못하게 해? 이만한 일로 왜 이렇게 오래 싸우는 거야, 이럴 시간에 잤으면 꿈을 두 편은 꿨을 거야!

아내 우리에겐 규칙이라는 게 있잖아요! 가족의 정교한 생활패턴이라는 게 있다구요. 당신이 오는 한 시에 우리는 항상 점심을 먹어야 해요. 내가 그 시간을 맞추려고 얼마나 노력하는지 알아요?! 정확히 열두 시 오십 분에 포크커틀릿이 완성되게 하려고 얼마나 공을 들이는지 아느냐구요! 너무 빨리 완성되면 다 식어서 나무토막처럼 빳빳한 커틀릿을 먹어야 하고 조금이라도 늦게 기름에서 건져내면 먹기 너무 뜨겁다구

요! 입에 불덩이를 넣는 느낌일 거예요!

남자 그놈의 포크커틀릿 좀 그만 튀겨대, 다른 메뉴를 해 볼 도전정신은 없는 거야? 허구한날 그놈의 돼지고길 튀겨대니까 부엌에 기름 냄새가 진동을 하는 거야! 더군다나 우리 집에는 더 이상 환풍기도 없잖아!

아내 지금 내 메뉴를…

노모 … 오늘 점심메뉴는 뭐냐 애미야?

아내 포크커틀릿이요!!!!!!!

남자 아니었던 적도 없잖아요 어머니!

아내 내 포크커틀릿 돌려서 흉보지 말아요!

남자 여보, 제발! 나는 꼭두새벽에 전당포에 출근해서 하루종일 돈 세고 또 사람들이 제 값을 받길 바라며 가져오는 물건들을 감정한다고. 이게 얼마나 피곤한 일인지 알기나 해? 사람들이 살기가 팍팍해지니까 점점 이상한 물건들을 들고 온단 말이야. 오늘 아침에는 옆 동네 여편네가 타조알이라면서 이만한 알을 들고 왔어. 그러면서 6마르크를 내어놓으라고 우기는 거야. 최고급 타조알이라면서 말이야. 그게 무슨 알인지 내가 알게 뭐야? 그리고 내가 장담하건대 그거 닭알이야. 계란이라고! 분명히 안에 병아리가 들었다고. 왜 그렇게 알이 큰지는 나도 모르겠지만 말야! 암튼 그래서 안 된다고 했지. (전혀 다른, 아주 매너 있는 톤으로) '부인, 전당포에서는 알을 취급하지 않습니다. 그리고 혹시나 부인이 찾으러 오기 전에 이 안에 들어있는 게… (사이) 예? 아 그렇죠 타조, 네 타조요. 못 믿다니요, 그런 거 아닙니다. 타조가 알이라도 까고 나오면 어쩝니까? 제 할아버님이 닭을 치셔서 제가 어릴 적에 본 것이 꽤 있는데요, 알의 상태로 봐선 이 계란 안

에 있는 게 곧… 아 네, 그러니까요. 그러니까 이 타조알에 있는 타조가 곧 부리로 알을 깨고 나올 겁니다. 여기 알 아랫 부분이 이렇게 누렇게 되었잖아요. 보세요.' 이렇게 좋게 말 했는데도 그 미친 여자가 5마르크라도 내어놓으라면서 엉엉 우는 거야… 그 여편넬 달래느라 진이 다 빠졌어. 그래서 오 늘은 낮잠 좀 자다가 다시 출근하겠다는데, 그게 그렇게 큰 잘못이야?

남자가 말을 다 끝냈을 때, 이미 아내는 점심 먹을 준비를 다하고 노모를 앉히는 중이다.
탁자 위에는 포크커틀릿이 차려져 있다. 두 아들이 오른쪽에서 뛰 어 들어온다.
두 아들 모두 새 운동화에 새 유니폼을 입고 호루라기를 불어대며 등장한다.

아들들 다녀왔습니다!!!!!!!!!!!!!

아들들이 인사하고 번개처럼 식탁에 앉자마자 마을의 교회종이 한 번 울린다.

아내 (아들들 볼에 입을 맞추며) 이쁜 내 새끼들 오늘도 제 시간에 왔구나. 딱 한 시야! 운동은 잘하고 온 거니? 오늘은 축구하 는 날이지, 목요일?
아들1 점심 식사시간을 맞추려고 골문 앞 찬스도 버리고 뛰어왔는 걸요.
아내 아유 귀여운 것!

아내	이겼니?
노모	내 귀염둥이 손주들 왔구나.

아들들이 노모에게로 다가가자 노모가 아들들의 볼에 **뽀뽀세례**를
퍼붓는다.
아들들이 자리로 돌아가는 길에 남자의 볼에 **뽀뽀**한다.

아들2	아마 형네팀이 졌을 거예요. 7:12였거든요.
남자	7:12?… 축구 맞아? 그리고 선수가 경기 중에 집에 왔단 말이야?
아들2	형만요. 저는 심판이었어요. (갑자기 일어서선 멋들어진 자세로 호루라기를 불며 경고 주는 자세를 취한다)
아내	(아들2를 보며 박수 친다) 너무 멋져 내 아들!
아들1	엄마 포크가 없는데요. 포크요, 포크!
노모	포크커틀릿이라는구나, 오늘 점심은-
아내	어머 내 정신 좀 봐. (앞치마에서 포크를 꺼내 테이블 위에 두면서) 오늘 네 아버지랑 괴상한 언쟁을 하느라구 말이야. 하마터면 점심식사시간을 놓칠 뻔했지 뭐니?
아들2	맙소사!
노모	애비야!

아들1이 호루라기를 분다.

남자	…

* 식사 전 남자의 상상폭발 장면. 단 남자 외의 다른 배역들은 앉

아서 리액션.

남자 다들 왜 나한테만 지랄이야로 시작하며 각 구성원들에게 쌓아왔던 것들을 쏟아낸다.

이 모습이 웃음을 유발하고 가족들을 무서워 덜덜 떤다.

이윽고 남자가 의자에 올라서서 마지막 포효를 할 때,

아내　여보?

노모　에비야?

아들2　아버지!

남자　(일어 선 채로) 어?

아들1　왜요?

남자　응?

아내　이제 식사기도 하려는데 왜 갑자기 일어나시구 그러세요?

아들2　아버지!

아내　얼른 앉으세요!

남자　응…

아내　사랑해.

아들들　사랑해요.

노모　사랑한다.

남자 앉는다. 모두 옆 사람과 손을 맞잡고 가족만의 식사기도.

모두 분주히 바쁘게 돌아가는 톱니바퀴처럼 정교하게 식사한다.

남자만이 가만히 식탁에 앉아 있다가. 커틀릿을 입에 넣고 기계적으로 씹기 시작한다.

잠시 후 식사를 마친 가족들이 제각기 시계추처럼 제 할 일들을 시작한다. 아내는 테이블을 치우고 아들1은 팔굽혀펴기를 시작했다.

구령에 맞춰 호루라기를 불어댄다.

아들2는 왼쪽으로 사라진다. 곧 피아노 연주소리가 들려온다.

노모마저도 의자에 앉아 뜨개질을 시작한다.

그 가운데에 가만 서 있던 남자는 담배를 빨더니 다시 전당포에 출근하려는 듯 모자를 쓴다.

이때 마을 교회종이 두 번 울린다.

아내와 아들들이 한 곳에 모인다.

아내　다녀오세요. 여보! 저녁시간에 늦지 않게 오셔야 해요. 다섯 시 오십 분까지 커틀릿을 완성해 놓을게요! 그러려면 지금부터 분주하게 일정을 소화해야 해요!

아들1　(이번엔 윗몸 일으키기로 종목을 바꿨다) 다녀오세요 아버지. (다시 구령에 맞춰 호루라기)

아들2　다녀오세요. 아버지!

아들2의 머리가 사라지면 곧바로 다른 피아노연주 소리가 흘러나온다.

남자, 어깨가 축 쳐져선 입에 담배를 문 채로 퇴장한다.

아내는 이내 식탁을 다 치우고 부엌으로 들어가 달그락거리는 소리를 내며 일한다.

운동을 하던 아들1도 방으로 들어가 운동을 계속한다.

피아노소리, 부엌일 소리, 호루라기 구령소리가 섞여 들리다가 점점 사라진다.

무대 위에는 노모 혼자서 뜨개질을 하고 있다.

사이.

노모 다녀 오거라 이 목도리는 네 거야! 담배는 건강에 안 좋아…

노모, 이미 나간 남자가 서 있던 자리에 손을 흔드느라 완성한 목
도리를 바닥에 떨어뜨린다.

노모 아이고… 이렇게 손이 헐거워서야…

노모, 털실을 주워서 의자가 있는 쪽으로 향한다.
이 방향은 어느새 등장한 죽음이 서 있는 방향과 같은 방향이다.
죽음을 보곤 털실뭉치를 다시 떨어뜨린다.

노모 두려운 듯 몸을 떨며 딴청을 한다.
죽음, 노모와 조금 떨어진 거리에 쪼그려 앉아서 턱을 괴곤 앞을
본다.

죽음 나 봤잖어.
노모 … (딴청)
죽음 못 본 척은.
노모 …
죽음 늙은 인간들은 날 보면 대부분 이런 반응이긴 해.
노모 …
죽음 예외도 있어. 음 몸이 엄청나게 아픈 노인네는 먼저 아는 척
하는 경우도 있다니까? 물론 진짜 끔찍한 고통 속에 있는 노
인들만.

노모 …

죽음 그 늙은 인간들 말에 의하면 머리 가죽을 생으로 뜯어내거나 뱃속에 있는 것들을 죽죽 찢는 것같이 아프다고 그러더군. 그러면 날 보고는 반가워서 그 짐스러운 몸을 이쪽으로 던질 수밖에 없는 거지. (서글프게 어깨를 으쓱인다) 죽음은 그럴 때만 환영받는 존재거든. (노모를 흘깃본다) 알다시피.

노모 (고개를 돌려 죽음을 바라보며) 지금인가요? 지금–

죽음 나한테 오다 말았잖아. 지금은 아니야. (시계를 보곤 노모 쪽으로 들어 보인다) 지금은 아니라고 하네. 나중에 보자고.

노모 가슴을 쓸어내리며 안도의 한숨을 내쉰다.

노모 (하늘을 바라보며) 아이고 감사합니다.

죽음 나 아직 여기 있거든? 그렇게 대놓고 좋아하기야? 지금 어디서도 환영 못 받는 내 존재의 쓸쓸함에 대해 되게 어? 가련하고 어? 불쌍하게 말하고 있잖아. 나 가끔 인간들한테 얻어맞기도 한다니까?

노모 죄송해요.

죽음 맘에 없는 소리–

노모 (뜨개질을 시작한다) 실은 맞는 말씀이에요. 죄송스럽다기보다는 그저 좋군요. 개똥밭에서 굴러도 이승이 낫지요. 계신 면전에다가 대고 말씀드리는 뭣하지만.

죽음 계신 면전에다가 말씀드리고 있잖아 지금.

노모 인간에겐 죽음보단 개똥이 훨씬 더 사랑스러운 법이랍니다.

죽음 … 개똥이 더 사랑스럽다니, 나 진짜로 상처받았어.

노모 (소리 내어 웃으며) 중늙은이는 죽음, 그러니까 당신 말곤 무

서울 것이 없답니다.

죽음 지금 안 죽는다니까 용감하게도 말하는군.

노모 (의자에 앉으며) 그럼 저는 언제 당신의 곁으로 가게 되나요.

죽음 몰라.

노모 왜 여기 계세요?

죽음 몰라.

노모 어째 그리도 곱고 앳된 얼굴이세요?

죽음 몰라.

노모 … 단단히 토라지셨군요.

죽음 (일어나며) 개똥보다 못하다며?

노모, 뜨개질을 멈추고 그제사 죽음을 제대로 바라본다.

죽음 참 나– 그래도 언젠가 날 두려워하지 않고, 병들고 늙지 않은 몸과 맘으로도 마지막 순간에 날 진심으로 환영해주는 인간을 만날 거야. 그렇게 되면 이 빌어먹을 영원의 존재도 조금은 보람차고 의미 있게 느껴지겠지.

노모 …

죽음 여전히 대부분의 인간들에겐 개똥보다 못하겠지만.

노모 속이 좁으시군요.

죽음 씨익 웃는다.

암전.

2장.

소도시 W의 기차역.
남자, 죽음, 역무원1, 숙녀, 승객들

조명이 켜지면 벤치에 죽음이 홀로 앉아 신문을 보고 있다.
기차가 한 대 지나간다. 죽음의 시선이 기차를 좇다가 다시 신문으로 돌아온다.
사이. 죽음, 매우 무료한지 여러 번 자세를 바꾼다.

죽음 심심하다. 심심해 (자세 바꾸기) 아주 아주… (자세 바꾸기) 무료해. (사이) 아주 너무 굉장히… (자세 바꾸기) 따분해! (저 하늘에 지나가는 새를 바라본다. 허공의 새가 날아가는 방향대로 고개가 따라 움직인다) 새군. 새야…

떼를 지어 날아가는 새가 보인다. 죽음 쪽으로 날아오다가 급히 방향을 틀어 멀리 사라진다.
벤치에 벌러덩 드러누운 채로 신문을 읽다가 결국 읽던 신문을 얼굴, 상체에 뒤집어쓰고 가만히 누워 있다.

죽음 아우우우! 좀 재미있고 새로운 일 없나!

죽음 누운 채로 주머니에서 시계를 꺼내 팔을 쭉 펴 들어올린다. 얼굴이며 상반신이 신문에 가려져 있는데도 허공에 들린 시계를 읽곤 중얼거린다.

죽음 곧 있으면 또 오는군 또! 지겹게도.

시계와 함께 허공에 쳐들고 있던 손을 툴 떨어뜨린다.
이때 1장에서 집 밖을 나선 모습과 똑같이 축 쳐진 모습으로 남자
가 등장한다.
남자가 벤치에 누워있는 죽음을 보고 작게 혼잣말을 한다.

죽음 너야?
남자 예?
죽음 너냐고!
남자 예… 죄송합니다… 들릴지 몰랐어요.

죽음, 시계를 한번 열어 보고 남자의 얼굴을 한번 뚫어지게 본다.

죽음 너 아니야.
남자 예?

죽음, 남자를 한번 째려보곤 다시 드러누워 늘어진다. 남자, 죽음이
차지하고 남은 공간에 엉덩이를 밀어 넣곤 낑겨 앉는다. 좁은 자리
에 불편해 하다가 죽음 눈치를 보며 슬슬 자리를 넓힌다. 남자가
엉덩이를 밀어 넣을수록 죽음의 다리가 구부러진다. 남자, 편안한
자세를 찾으려고 자꾸만 부산하게 움직인다.

죽음 뭐하냐?
남자 같이 좀 앉고 그럽시다…

죽음, 투덜대면서도 다리를 슬쩍 접어 공간을 만들어준다.
남자 그제서야 편히 앉아 멍하게 앞을 쳐다본다.

죽음　전당포 안 가? 농땡이?
남자　?!
죽음　농땡이냐고.
남자　농땡이 아닌데요? 제가 전당포 다니는 거를 어떻게…
죽음　농땡이 아냐? 그럼 뚱땡이?
남자　뭐라는 거야 이 사람! (방백) 뭐지 이 자식은? 나이를 따로 안
　　　물어두 애 같은데 말야. 어른한테 반말이나 찍찍해대고! 난
　　　또 왜 이 어린애한테 굽실거리면서 존댓말을 하는 거야?!
죽음　인간의 본능이지.
남자　힉!

남자 죽음이 방백에 대답하자 화들짝 놀란다. 죽음, 개의치 않고
말을 이어 나간다.

죽음　동물적 본능이야. 니들이 스스로를 만물의 영장이니 우주
　　　최고의 종이니 이름 붙여가며 떠드는 건 알고 있어. 하지만
　　　결국 강하고 압도적인 존재 앞에선 대가리를 박는 꿩이나 다
　　　름없거든, 너희들은.
남자　…
죽음　어쩔 수 없다니까. 생존 본능.
남자　생존본능이요?
죽음　그래, 근데. 그런 면에서 좀 이상하단 말이야.
남자　네? 뭐가요?

죽음 너, 너무 평온하잖아. (앉아있는 남자의 머리통에 손바닥을 턱 올린다) 어때?

남자 … 뭐가요.

죽음 기분이 어떠냐고.

남자 기분이 나쁜데요.

죽음 이 정도 되면 니 생존본능에 발동이 걸릴 만도 한데–

남자 아니 지금 무슨 소리를…

남자의 말이 기차 들어오는 소리에 묻힌다. 소리에 남자와 죽음 모두 정면의 기차를 바라본다.

가까워지는 소리와 함께 역무원1이 바퀴 달린 무언가를 타고 (킥보드 같은 거) 발을 구르며 미끄러져 들어온다. 기차에 매달려 있는 것으로 상정한다.

역무원1 대도시B행! 대도시B행! 대도시B행 열차, 소도시 W에 정차. 5분 후 출발– 5분 후 출발.

죽음 (매달려 있는 역무원의 뒷모습을 바라보며) 왔군.

남자 (눈앞의 거대한 기차를 보며) 네 왔네요. 대도시행 기차입니다. 대도시–

죽음 응?

역무원1이 매달린 채로 소리치자 한쪽에서 이 소도시 W에서 정차하는 승객들이 내린다.(등장한다)

내린 승객들은 각자 제 갈 길 가느라 바쁘다. 모두 손목시계를 보고 있다. 칙칙한 빛깔의 옷들 사이로 숙녀도 보인다. 하지만 사람

들에 가려져 완전히 모습을 드러내지는 않은 채로 반대편으로 자취를 감춘다.

남자 이 기차에 오르내리는 사람들이 얼마나 자유로울지 생각해봤어요? 그저 짐가방 하나를 들고 훌훌 떠나는 겁니다. 물론 예산이 넉넉하다면 더할 나위 없겠지요. 이름 모를 곳으로 가서, 듣도 보도 못한 것들을 듣고 보고, 생경한 것들을 잔뜩 먹구요. 전혀 다른 피부색에 전혀 다른 재질의 천으로 만든 옷을 입고 다니는 사람들도 있을지 몰라요.

죽음은 앞에 서 있는 역무원의 얼굴을 보곤 시계를 확인한다.

역무원1 대도시B행! 대도시B행! 대도시B행 열차, 소도시W에 정차. 5분 후 출발. 5분 후 출발…

죽음과 역무원1이 마주친다.
역무원1의 걸음이 본능적으로 멈춘다.

죽음 (혼잣말) 봐, 이게 정상적인 인간의 생존본능인데 말야. (역무원에게) 그치?

역무원, 아주 두려운 듯 부들부들 떨다가 고개를 마구 젓는다.

죽음 소용없어 니가 아는 단위의 너의 시간은 곧 끝날 거야.
역무원1 아니야…
죽음 맞아.

역무원1 난 아직 젊은데! 내가 이렇게나 젊은데!

죽음 보통의 경우보다는 네가 좀 젊긴 한데 인간의 늙고 젊음은 사실 내 앞에선 별 의미가 없어. 한 세기를 꽉 채운, 흰머리가 성성한 노인네도 죽고 갓 태어나서 이름도 아직 없는 작은 것들도 죽어. 너라고 지금 죽지 말아야 할 이유가 뭐겠어?

역무원1 (남자한테로 다급하게 가 무릎을 꿇으며) 살려주세요!

죽음 아이 진짜 야…

역무원1 닥쳐 이 악마야! (죽음에게 발길질을 해댄다)

죽음 아파, 아파!

역무원1 안 돼 안 돼 안 돼!!!

역무원1이 쓰러져 죽는다.
남자가 쓰러진 역무원1에게로 달려간다.

남자 저기요. 저기요!! (죽음을 쳐다본다) 저기요, 이 사람 숨을 안 쉬어요!!
(남자가 역무원1을 살리고자 하지만 별 방도가 없어 역무원1을 들쳐 업고 나간다)

죽음 다들 왜 이렇게 날 싫어할까?

3장.

전당포, 남자, 죽음, 주인, 조수, 숙녀, 여편네, 병아리

작은 책상이 두 개 있다. 남자의 책상은 그의 부재로 비어 있고 남자의 책상과 똑 같은 크기의 책상에는 조수가 앉아 꾸벅꾸벅 졸고 있다.

책상 너머의 벽에는 주인 사무실의 문이 보인다. 사무실 문에는 사람이 서면 딱 얼굴 높이인, 그리고 그만한 사이즈의 유리로 된 창이 있다. 문 옆으로는 커다란 금고가 있다.

주인은 전당포 이 사무실 안에 있다.

죽음은 이미 전당포 안의 한 쪽 문간에 기대어 서 있다.

잠시 후 남자가 헐레벌떡 뛰어 들어온다.

남자 (숨을 몰아쉬며) 빌어먹을!

죽음 가방 두고 갔다.

남자 어?? 여기 왜 있어요?

죽음 그럼 어디 있어야 하는데?

남자 아까 그 여자 죽었어요. 죽었다니까요?

죽음 응 죽었어.

남자 사람이 죽었는데 어떻게 그리 태연하게 얘기해요?

죽음 산 것은 모두 죽어.

남자 아니 그래도 그렇지.

주인이 쾅! 소리를 내며 나온다.

남자 으악!

조수 (화들짝 놀라 벌떡 일어나며) 안 잤어요!!!!!!!!!!!!!

주인 (버럭) 점심시간 끝난 지가 언젠데 이제야 기어들어와?! 한 시간도 더 지났다고!

남자	죄송합니다. (허리를 깊게 숙여 연거푸 인사한다)

남자, 주인에게 허리를 굽힌 채로 고개를 돌려 뒤에 문간에 서 있는 죽음을 바라본다.

주인	(남자의 시선을 따라가다가 죽음을 발견하곤 남자에게만 들리도록) 만약 자네가 한 시간 넘게 지각해가며 모셔온 저 놈팽이가 중요한 고객이 아니라면 자넨 해고야.
남자	사장님!
주인	그래 많이 불러둬. 잘리고 나면 난 자네 사장이 아니니까!
남자	예?!
주인	예?!는 무슨 예?!야. (남자의 옆구리를 한 번 쿡 찌르고는 죽음에게) 안녕하세요. 미스터…? (이름을 말하길 기다리며 한 번 더 사인을 보낸다) 미스터…?
죽음	뭐, 나? (남자를 빤히 쳐다본다)
주인	뭐어? 나아? 하하하하하. (튀어나오는 반말에 남자를 한번 흘깃 본다) 아주 재미있는 젊은 신사분이시군요! 네, 누구시죠?
남자	(가로채며) 이 신사분은… 아주 아주 고귀한 가문의 자제십니다… 어… 곧 대도시에서… 그… 이 시골마을의 행정을 맡아 보시러… 오실 건데… 그러니까… 그게… 뭐냐면요… 그게…
주인	행정관리…?
남자	아, 네네! 정확하십니다! 행정관리로 파견되어 오실 나리신데요! 그 전에 이 마을의 랜드마크 격인 멋진 전당포를 답사하시고 싶으시다지 뭡니까!
주인	(반색) 정말이십니까?

죽음	어? (남자를 한 번 보고는) 어어.
주인	자네 이런 귀한 분을 어떻게 뫼셔온 건가?!
남자	어, 그러니까 그…
죽음	기차역.
남자	아, 예! 예! 기차역에서! 우연히, 아주 우연한 만남으로- 대도시에서 막 도착하신 것을 뫼셔온 것입니다. 하하하!
주인	행정관리나리께서 은행이 아니라 어찌 누추한 저의 전당포에…! (감격)
죽음	응?
주인	예?
남자	예?
주인	응?
남자	아! 이 마을에 은행이 무슨 힘이 있답니까! 알짜배기 물건들, 현금이 모두 이리로 모이는데요! 그리하여 이리로 납신 거죠! 하하하하하하! 그렇죠? 그렇지요 나리?
주인	(초롱초롱한 눈빛으로 당장에라도 납작 엎드릴 기세로 죽음을 바라본다) 정말이십니까?
죽음	그렇지 그렇지. 그런 거지?
주인	어쩐지 복식이 이곳 분이 아니신 것 같더라니… 정말 영광입니다! (악수를 청하며) 귀하신 분 존함이…
죽음	(주인의 손을 잡으면서 남자를 본다)
남자	나리의 성함은… 성함은… (죽음의 대답을 이끌어내려는 간절한 손짓)
죽음	화이트
남자	화이트! 화이트씨입니다.
주인	영광입니다. 미스터 화이트! (남자에게) 자네 정말 대단한 일

을 해주었어. 행정관리나리를 모시고 오다니! (남자의 뱃살을 **툭툭 치며**) 역시 우리처럼 두툼한 뱃살을 가진 사람들에겐 저력이 있다니까! 하하하! 제 사무실에서 커피 한 잔 하시겠습니까?

그 전까지 기계적으로 돈만 세던 조수, '커피' 소리에 후다닥 의자를 박차고 일어난다.

남자 아뇨 아뇨 아뇨! 화이트씨는 그지 제 지척에 앉아서 진당포 운영을 잠시 시찰하시고는 돌아가실 겁니다!

남자 ,주인을 사무실로 들여보내려고 안간힘 쓴다.

주인 아니 그래도 귀하신 분이 오셨는데 대접을.
남자 그저 의자 하나면 됩니다! (계속 버티는 주인에게) 사장님께서 이러시면 화이트씨가 크게 부담을 느끼시곤 돌아가 버리실지도 모릅니다!

남자, 죽음에게 눈짓하자 죽음이 금방이라도 전당포를 나서는 자세를 취한다.

주인 꺄악! 그건 안 돼요 안 돼!
남자 그만큼 화이트씨가 부끄럼이 많으세요!
주인 앗! 그래 말씀이 없으신 것이 숫기가 없어 보이시긴 하더군. 그럼 자네가 잘 챙겨드리게. 우리 전당포의 비전을 보여드려야 해! 우리 전당포가 공직자 연줄을 잡아보는 거라구!

남자　물론입니다. 들어가세요 사장님!

주인　제 직원이 보살펴드릴 겁니다. 필요하신 게 있으시면 마음 껏 시찰하시고 언제든 저를 불러주세요! (죽음에게 허리가 부 러질 듯이 깊이 숙여 인사한다)

죽음　(허공에 손을 휘적이며) 응 그럴게. 들어가 들어가―

주인, 매우 아쉬워한다. 남자에게 거의 끌려가다시피 죽음에게서 멀어진다.

죽음　별 걸 다 해보는구만.

남자, 주인을 사무실로 밀어넣고 제 책상에 무너지듯 앉는다.
주인, 사무실 문에 난 창에 얼굴을 바짝 붙이고 밖을 내다본다. 눈 에는 감격스런 눈물이 그득하다. 남자 손을 휘저으며 들어가라고 사인하고, 주인의 얼굴, 매우 아쉬워하면서 스륵 창에서 물러난다. 조수 잽싸게 의자 하나를 가져와 남자의 지척에 둔다.

조수　앉으세요 화이트씨!

죽음, 조수가 가져 온 의자에 앉는다. 조수는 다시 제 자리로 돌아 가 기계처럼 돈을 센다.
남자도 보석들과 현물들을 저울에 기계적으로 잰다. 이 움직임은 굉장히 양식적이다.
손은 기계적으로 움직이면서 능숙하게 죽음과 말을 이어나간다.

남자　허우… 고맙습니다. 덕분에 살았어요.

죽음 뭐라고?

남자 고맙다구요.

죽음 말고.

남자 덕분에 살았습니다.

죽음 그래?

죽음 알쏭달쏭한 표정을 짓는다. 찌푸린 것 같기도 하고 곧 웃음이 터질 것 같기도 하다.

죽음 그건 그렇고 저 주인이라는 놈 성질머리가 고약한 것 같네.

남자 네, 아주 죽겠습니다. 지옥이 따로 없어요.

남자, 고마움의 표시로 제 어깨로 죽음의 어깨를 툭 친다.

죽음 참나.

남자 그런데 왜 자꾸 절 쫓아오세요?

죽음 내가 널 쫓아온 게 아니고. 난 그냥 항상 어디든 있어. 근데 니가 날 알아보는 거야.

남자 예? (남자가 졸고 있는 조수를 툭 친다)

조수 (화들짝 놀라며) 안 잤어요!!

죽음, 주머니에서 시계를 꺼내 확인한다.

죽음 아- 또 오려나보네-.

죽음이 딱 소리를 내며 손가락을 튕기고 딸랑-하는 문 열리는

소리.

여편네, 커다란 알과 약간 낡은 노트를 들고 들어온다.

죽음 왔네.

조수 아, 또 왔네-

남자 또 왔어 저 여편네.

주인 (작은 창으로 내다보곤) 저 여편네가…

죽음은 슬쩍 여편네의 시선을 피해 모로 선다.

여편네 자, 이번엔 이 고급 타조알에다가 이 습작노트면 어때요?

조수 아 글쎄 부인, 계란은 취급하지 않는다니까요-

여편네 (소리를 빽 지르며) 타조알이라니까!

조수 (깜짝) 뭐든지요. 암튼 알은 안돼요!

여편네 그래서 내가 이걸 하나 더 들고 왔잖아요? 이게 뭐냐하면 말이죠 바로 괴테의 습작노트라구요! 그 양반 이름 모르시는 분은 없겠지요? 그리고 그분이 이 마을서 한참을 머무신 것도 다들 아시지요? 저의 아버지의 아버지의 옆집 사시던 이웃분이 바로 요한 볼프강 폰 괴테가 머무시던 곳의 요리사셨거든요. 그의 수많은 습작 노트 중에 한 권이에요. 게다가 아주 의의가 있는 권이라니까요? 왜냐하면!

조수 …

여편네 그의 걸작으로 꼽히는 〈파우스트〉의 일부가 똑같이 써져있거든요! 내가 확인해봤는데 한 글자도 다른 글자가 없다 이 말이에요! 어때요, 이 정도면 이 최고급 타조알과 더불어서 10마르크는 충분히 쳐주시겠지요?

주인 (어느새 사무실에서 나왔다. 아주 화나지만 죽음의 눈치를 보느라 억지로 다정스레 말하려 노력한다) 부인.

여편네 네?

주인 저희 직원들이 서른세 번 정도 말씀드렸듯이 그 안에 들은 게 타조든 공룡이든 간에 '알'은 안 됩니다. 뭐, 파베르제의 달걀처럼⋯

여편네 타조알!

주인 그냥 예를 든 거예요⋯ 파베르제의 달걀처럼 겉에 보석과 금으로 장식되어 있는 게 아니고서야 알은 안 돼요. 그리고 이 습작 노트에 써진 내용이 파우스트의 일부와 같은 내용이라면⋯

여편네 같은 내용이 아니라 한 글자도 틀림이 없다니깐요? 내가 직접 확인을 했어요.

주인 네 그러니까요. 그만치 똑같다면 말입니다. 그렇다면 왜 서점에 있는 책을 보면 안 되는 겁니까 부인? 게다가 이 공책에 써져 있는 것은 파우스트 전체도 아니고 일부분이지 않습니까. 저 문을 열고 왼쪽으로 돌아 슈바르츠 서점에 들어가 넉넉하게 1마르크만 주면 빳빳하고 읽기 편하게 제본된 파우스트를 살 수가 있는데 말이죠.

여편네 정말 너무들 하는군요! 나는 보다시피 가려려요!

주인 그렇지 않아요!

여편네 신경이 아주 예민한 사람이라구요! 딱 10마르크만 융통해 달라는데 말이에요. 7마르크라도 좋아요. 그리고 이것들은 충분히 그만한 가치가 있⋯ 헉⋯

여편네, 흥분해서 전당포 안을 마구 들쑤시고 다니다가 죽음에게로

직접 향한다.

그리고 그와 마주한 후 놀라 나자빠진다. 그녀의 쓰러지는 몸이 죽음에게로 향한다.

여편네, 갑자기 숨을 헐떡이더니 발작을 일으키기 시작한다.

들고 있던 노트를 떨어뜨리고 십자가 모양으로 팔이 양 옆으로 늘어진다.

그러면서 그녀가 들고 있던 알이 공중으로 튀어 오른다. 죽음이 얼결에 알을 받는다.

쓰러진 여편네, 숨을 할딱거리다가 이내 죽는다.

여편네 꽥!

조수, 입을 틀어막고 주인도 당황한다. 남자도 놀라 입을 벌린다.

주인 뭐하고 있어, 얼른 이 여자 들어서 병원으로 옮겨!

주인과 조수, 여편네를 들고 퇴장.

여편네, 조수에 의해 십자가에 못 박힌 예수처럼 끌려 나간다.

남자 이게 무슨 일이야. 왜 나한테만 이런 일이 일어나는 거야. 정말이지 하루에만 사람 죽는 꼴을 두 번…. (갑자기 **킁킁거리며** 이미 모두 사라진 뒤를 살핀다) 응, 이게 무슨 냄새지? 아주 좋은 냄새가 나는데, 아냐 이건 좋다기보다는 아주 강렬해, 그래! 맡아보지 못한 냄새야- 향수인가? 그래 이런 향이 자연적인 향일리가 없지. (향을 더 잘 맡으려는 듯 계속해서 크게 숨을 들이쉬며 말한다) 아주 강렬해! 과일향인가? 아님 꽃? 아주

아주 새롭고 이국적인 향내야!

곧이어 딸랑-하며 전당포의 문이 열리며 숙녀, 등장한다.
압도적인 등장.
죽음은 이 상황이 재미있는 듯 씨익 웃으며 휘파람을 크게 분다.

남자　(휘파람 부는 죽음을 툭 치며) 쫌!

숙녀 또각거리는 구두소리를 내며 중앙으로 천천히 걸어 들어온다.
모든 남자들의 시선, 그녀를 좇는다. 전당포 한가운데에 선 숙녀는
챙이 넓은 모자를 벗어 가려져 있던 얼굴을 드러낸다. 아주 아름답
다. 풍성한 머리칼이 찰랑이며 어깨, 등으로 떨어진다. 곧이어 어깨
에 두르고 있던 호화로운 숄을 벗어 팔에다 걸친다.

숙녀　(남자에게) 안녕하세요?
남자　…
숙녀　여기 직원이신가요?
남자　…
숙녀　돈을 좀 융통하러 왔어요. 지인에게 전해 듣기론 그러기엔
　　　　이 마을에선 은행보단 이 전당포가 훨씬 낫다더군요.
남자　…
숙녀　나는 지금 여러 나라를 여행 중이고 FANTASY 호텔에 묵고
　　　　있어요.
남자　아 FANTASY…

조수 남자 쑥덕거리면서 등장.

숙녀를 보고 놀라며 둘 다 입을 틀어막는다.

숙녀 내 본국계좌 예치금이 이 나라에서 아직 풀리질 않아서요. 은행에도 가 봤는데 가타부타 말이 너무 많더군요. 이것저 것 필요서류에, 전보를 치라질 않나. 단 하루만 쓰고 다시 돌려줄 건데도 아주 빡빡하게들 구니 원… 제 말 이해하셨 나요?

남자 예?

숙녀 아 물론 그저 공으로 돈을 내놓으라는 건 아니에요. 여긴 전 당포니까, 물건을 맡기도록 하죠. 여기 감정하시는 분이 누 구죠?

남자는 아직도 얼이 빠져 있고 죽음과 조수, 주인이 손가락으로 남 자를 가리킨다. 숙녀, 남자의 책상으로 다가가 앞섶을 헤치고 허리 를 숙여 걸고 있는 목걸이를 보여준다. 책상에 팔꿈치를 댄 채 목 걸이를 남자에게 보인다. 아주 관능적이다.

이때 뛰어 들어온 조수, 숙녀의 모습을 보고 입을 틀어막는다.

(조수와 전당포 주인이 잠시 여편네에 대해서 쑥덕거려도 좋을 듯)

숙녀 이 목걸이면 될까요? 적어도 3000마르크는 받을 수 있겠 죠?

주인과 조수, 숙녀가 말한 금액에 헉! 하며 숨을 들이킨다.

남자 …

숙녀 감정 안 하세요?

남자 (큥큥) 아-

남자 정신 차리고 돋보기로 목걸이를 들여다보기 시작한다.
손은 떨리고 식은땀이 난다. 여전히 큥큥거린다.

숙녀 이 목걸이는 1790년에 침몰한 배에서 나온 거예요. 부자인 데다가 애처가였던 이태리의 레치 백작이 그의 부인에게 선물하려고 직접 장인들을 고용해 세공한 거죠. 여기, 여기 가운데에 핑크 다이아몬드 보이죠? 이거 진짜예요. 아프리카 대륙에서 직접 공수해온 핑크다이아몬드예요. 레치 백작을 포함한 모두가 가라앉은 배에서 물고기 밥이 되었지만, 물고기는 보석은 못 먹으니까, 이렇게 온전한 모습으로 건져진 거죠. 이걸 맡기겠어요. 금세 다시 찾으러 올 거예요. 내일 점심이 되기 전에 내 본국계좌가 풀리니까요. 게으른 이탈리아인들, 나도 이탈리아인이지만 일처리가 항상 늦다니까. 아직인가요 감정사님?

남자 (매우 당황한다) 아 그것이… 더 정밀한 감정을 위해서… (큥큥) 무게도 달아봐야 하고… 그러려면 이렇게 살피는 것은… 그러니까 보다 정확한 감정을 위해서입니다… (큥큥)

숙녀 진즉에 말씀을 하시죠!

숙녀, 싱긋 웃으며 장난스레 남자의 어깨를 손바닥으로 툭 친다.
남자, 얼빠진 얼굴로 방금 숙녀의 손이 닿았던 어깨를 만지작거린다.
숙녀, 책상에 기대어 숙이고 있던 몸을 쭉 펴더니 뒤돌아 뒷목을 드러낸다.

숙녀	시간 되시는 분, 제 목걸이 좀 끌러주시겠어요?
조수	헙!
주인	흡!

죽음은 다시 한 번 휘파람을 크게 분다.

남자	(죽음에게) 쫌! (쭈뼛거리며 일어나선 숙녀의 목걸이 후크를 푼다)

남자가 보석경으로 보석을 들여다보기 시작하자 숙녀는 다시 전당
포를 거닌다.
주인이 문을 열고 나와 남자에게 속삭인다.

주인	어때, 진품이야? 당연히 가짜지?
남자	사실… 잘 모르겠습니다. 태어나서 처음 보는 물건이에요.
죽음	(어느새 주인과 남자 사이에 같이 끼어있다) 잘 모르겠다니? 감정사가—
남자	이런 시골마을에선 아무리 대지주라고 해도 그저 금덩이 정도를 들고 온단 말입니다— 분홍색 다이아몬드가 있다는 소리는 들어본 적도 없어요! 하지만 다이아가 맞는 것 같기도 합니다. 그리고 실로 아름답고도 환상적인 이야기 아닙니까? 미지의 세계인 아프리카에서 나온 미지의 핑크 다이아몬드! 애처가인 외국의 귀족과 배의 침몰! 저 이야기가 사실일까요? 사실이라면…
주인	더 들어볼 것도 없어! 게다가 저런 여자의 목걸이라면! (죽음에게 예의바르게 목례를 하곤 목을 가다듬는다) 숙녀분?
숙녀	오, 감정이 다 끝났나요? 3000마르크의 값어치는 충분히 하

겠죠?

조수 삼천!

주인 우리는 보증서가 필요합니다. 혹시 원석을 들여왔다는 아프리카 보석상이나 혹은 세공자가 작성한 보증서를 가지고 계신가요? 침몰한 배 안에 분명히 보증서도 있었겠지요?

숙녀 이탈리아 국립보석협회의 보증서가 있지만 그건 집에 있어요.

주인 그렇담 아쉽게도 돈을 현금을 융통해 드리기는 어려울 것 같습니다.

숙녀 하지만 난 오늘 써야할 현금이 급해요! 어떻게 안 될까요? 그것도 아니라면 (남자의 팔을 잡아들고 그의 손에 감긴 손목시계로 시간을 확인한다) 한 시간 후에 기차로 도착할 내 지인이 내 신분을 보증해 줄 수 있을 거예요. 아주 유명한 아트콜렉터랍니다. 기차역으로 마중을 갈 예정이니 함께 가서서 만나보셔도 좋아요. 단 하루면 됩니다. 내일이면 계좌가 풀려요!

주인 애석하게도 지금은 저희가 도와드릴 수 있는 것이 아무것도 없군요.

숙녀, 잠시 주인을 보다가 이번엔 남자에게로 시선을 돌린다. 남자 매우 난처하다.
숙녀, 포기한 듯 다시 뒷목을 내어 보인다.

숙녀 어쩔 수 없군요. 다시 목걸이를 채워 주시겠어요?

남자 …

숙녀 저기요? 목걸이 좀 채워 주시겠어요?

남자, 그제서야 정신을 차리고 약간 떨면서 숙녀에게 다시 목걸이를 채워준다.

숙녀 아쉽군요.
남자 예?
숙녀 아얏! 살을 찌르셨어요!
남자 정말 죄송합니다.
숙녀 이제 되었군요. (모자를 쓰며 남자의 어깨를 톡톡 두드린다) 그럼 이만-기회가 되면 또 뵙죠.

숙녀 퇴장한다. 남자, 숙녀가 두드린 어깨를 만지작거리고 있다.

남자 (꿈결처럼) 또 봬요… (킁킁) (방백) 사랑이다. 이건 사랑이야-
주인 어휴, 이 향내하고는. 이봐, 문 좀 열고 환기 좀 시켜.
조수 네! (이리저리 폴짝폴짝 뛰어다니며 창문을 연다)
주인 이런 냄새를 풍기는 여자가 진짜 보물을 목에다 걸고 다닐 리가 없지. 게다가 외국인이라니… (혀를 찬다) 그렇지 않은가?
남자 …
주인 (죽음에게) 외국인을 항상 경계할 것. 저는 항상 중앙정부의 시책에 부합하려고 노력하고 있답니다, 화이트씨. 하하하!
죽음 (그저 씨익 웃으면서 어깨를 으쓱인다)
주인 사실이 그렇지요. 부끄럽게도 저리도 화려한 행색을 하고 와선, 온 전당포가 꽉 차다 못해 어지러울 정도의 향내를 풍기다니. 하, 그리고 3000마르크라… 가격을 과하게도 부르지 않았겠습니까. 아마 99퍼센트의 확률로 사기꾼일 것입니

다. 아무리 좋게 봐주어도 고급 콜걸이겠지요. 으으 (몸서리 친다) 판타지 호텔. 거기 지배인이 저와는 동창지간입니다. 우리 고장의 자랑인 아주 고급호텔이지요. 그 여자가 거길 들어가는 일은 아주 부유한 신사를 유혹해 하룻밤 묵어가는 경우 말고는 없을 겁니다. (남자를 보며) 그렇지?

남자 …

주인 이 친구 오늘 왜 이래?

남자는 다시 어깨부분에 남아있는 숙녀의 향수냄새를 맡고 있다.
죽음은 그런 남자를 아주 흥미롭게 곁눈질한다.

주인 (죽음에게 허리를 숙이며) 아이고 지체 높으신 분께 이래저래 교양 없는 꼴을 보여 제가 다 송구스럽습니다.

죽음 아이 뭐, 괜찮아 괜찮아–

주인 (값비싼 시계를 건네며) 이건 약소하나마 행정관나리께 드리는 제 성의로써…

죽음 응? 나 시계 있는데?

주인 예? 이게 아주 질 좋은…

죽음 필요 없어. 너랑 나는 시간이 다르거든.

남자, 책상에 올려져 있던 저울로 조수의 뒤통수를 가격한다.
조수 외마디 비명을 지르면서 맥없이 쓰러진다. 큰 소리가 난다.

이를 본 주인, 남자는 재빨리 주인에게 달려들지만 역부족이다.
남자와 주인의 격렬한 난투가 시작된다.
죽음은 이를 지켜보는 게 아주 재미있다. 박수를 치며 까르륵 웃

는다.

죽음은 남자가 '그 인간'일지도 모른다는 생각을 하게 된다.

이윽고 죽음이 주인을 무언가로 내리쳐 쓰러뜨린다.

남자 (숨을 몰아쉬며) 고마워요. 오늘 벌써 두 번째 저를 살리시는 군요.

죽음 그런가? 나 이런 걸로는 인간 처음 쓰러뜨려 봐…

남자 (약간 후련해 보이는 표정을 지으며 저울을 내려놓고 금고로 간다) … 으악!

죽음 (깜짝 놀라며 자연스럽게 방어자세를 취한다. 그간 이성을 잃은 인간들에게 하도 많이 맞았었다)

남자 이런 젠장!

죽음 뭐야? 왜?

남자 금고를 먼저 열라고 협박한 후에 때려 눕혔어야 했는데!

죽음 인간은 종종 너무 멍청하다니까.

남자 (금고를 열려고 낑낑대며) 이런 낭패가!…

남자, 잠시 더 낑낑대다가 결국 금고를 통째로 들려고 한다. 무겁다.

남자 좀 도와줘요!

죽음 …

남자 쫌!

죽음 도와줄게. 대신 조건이 있어.

남자 급해요 급해! 일단 여길 빠져나간 담에 그 담에요!

죽음 안돼. 내 조건 먼저야. 니가 네 조건에 응한다고 약속하면 도

와줄게.

남자 뭔데요!

죽음 네가 떠날 때 날 데려가.

남자 네?

죽음 너 아까 그 번쩍거리는 걸 목에다 두르고 온 인간이랑 떠나려는 거잖아.

남자 그걸 어떻게….

죽음 나랑 뭘 같이 할 필요는 없어. 너는 그 인간 여자랑 하고 싶은 거 해. 넌 그냥 내가 언제나 이디에나 있다는 걸 알기만 하면 돼. 날 재밌게 해주면 더 좋고 물론. 넌 지금도 충분히 웃기니까 너무 걱정하진 마, 이대로만 해 이대로만!.

남자 무슨 뚱딴지같은 소리에요!!! 급해 죽겠구만!!!!!

죽음 뭘 또 죽어 너 지금 누구한테 무슨 말 하는지 알고나 있냐? 진짜 웃기네! 하하!

남자 (아우 증말!)

죽음 어쩔래?

남자 언제까지 딩신을 달고 다녀야 되는데요!?

죽음 (시계를 꺼내 본다) 수탉이 세 번 올 때까지.

죽음, 시계를 다시 집어넣고 손바닥을 내민다.
남자 고민하다가 죽음이 내민 손을 제 손바닥으로 친다.

남자 알았어요 알았어. 좋아요!

죽음 좋아.

죽음, 씨익 웃는다. 남자는 죽음을 재촉하며 금고를 들어 올리려한

다. 너무 무겁다. 끙끙댄다.

죽음이 금고를 한 손으로 가볍게 들어 올린다.

남자 (놀린다) 힘이 아주 세시네요?! 우워…

다시 금고를 함께 들어올린다. 이때 바닥에 있던 알이 깨진다.

안에서 병아리가 나온다.

남자 이것 봐! 내 말이 맞지, 이거 계란이었다니까! (죽음에게) 이거
 계란이에요! (그간의 답답함과 불만, 맞췄다는 뿌듯함에 정신없이
 떠든다)

죽음 나 아무 말도 안했어… 무거워… 빨리 가…

남자와 죽음 퇴장.

엎어져 있던 주인, 소리를 지르며 깨어난다.

주인 으악!!!!!!!!!!!!!!!!!!!

뒤통수를 만지며 일어나선 아무도 없는 전당포를 둘러본다.

병아리만 돌아다닌다. 금고가 없어진 것을 확인한다.

주인 이 새끼들 한 패였어! (조수를 흔들어 깨우면서) 얼른 일어나!

조수 (벌떡 일어나며) 으악! 안 잤어요!

주인 빨리 경찰 부르라고, 이 멍청한 놈아! 이 새끼들 다 죽여버리
 겠어!

주인 헐레벌떡 씩씩거리며 뛰어나간다.

조수 (잠깐 벙 쩌있다가) 아, 경찰… 경찰… (수화기를 들며) 예 거기
 경찰이죠?

마을 교회 종이 네 번 울린다.

4장.

기차역, 남자, 죽음, 숙녀, 숙녀의 아들, 역무원2

벤치 뒤에 남자와 죽음이 숨어서 숙녀를 기다리고 있다.

죽음 여기 오기로 한 거 맞아?
남자 맞아요! 그만 좀 물어봐요!
죽음 약속했어? 왜 난 아까 새끼손가락 거는 걸 못 본 것 같지? (죽
 음 제 두 손으로 약속하는 제스처를 취해 보인다) 보통은 이런 거
 하든데.
남자 꼭 새끼손가락 걸고 '약속' 이라는 단어를 써야만 약속이 아
 니에요!
죽음 그래?
남자 (쿵쿵) 분명 이 근처에 있어요, 이리로 금방 올 거예요!
죽음 너 잡으려고 하는 인간들도 이리로 금방 올 걸…
남자 쫌! 금방 올 거예요. 아까 약속했으니 분명 올 겁니다! 우린
 약속한 거나 다름없다구요!

죽음 승질을 내고 그래… (숙녀 발견) 어 왔다. 왔다−

한편에서 숙녀가 등장한다. 남자도 숙녀를 발견하고 둘, 벤치 뒤로
쏙 숨는다.
숙녀 벤치에 앉아 기차(아들)를 기다린다.
죽음과 남자 스르륵 일어나 숙녀를 본다. 남자, 부끄러움과 벅참에
쉽사리 말을 걸지 못한다.
죽음이 벤치를 두드려 소리를 내곤 다시 쏙 숨는다.

숙녀 (등 뒤에 남자를 발견하곤) 어머나, 왜 여기… 어머머 와주셨군
요!

남자 네, 제가 왔습니다! (부끄)

숙녀, 고마움에 남자를 가볍게 포옹한다.

숙녀 고마워요! 그 깡패같이 생긴 전당포 주인보다는 당신이 훨씬
인간적이고 따뜻한 신사분일 거라고 예상은 했어요.

남자 (부끄) 아니 뭘 또 그런 칭찬의 말씀을… 굳이 말로 하지 않으
셔도 이미 당신의 마음을 다 알고 있습니다!

숙녀 그러시겠죠! 그래도 저를 위해 이렇게 근무시간에 역까지 나
와주시다니… 제가 다시 전당포로 가도 되는 건데!

남자 당신을 위해 나오는 건데요 뭐… (부끄)

숙녀 당신의 수고에 감사드려요.

남자 수고는요 무슨… 사랑으로 하는 일을−

숙녀 아아 사랑! 고객에 대한 애정이 정말 두터우세요!

남자 (금고를 가리키며) 저 안에 거액이 들어있습니다.

숙녀	네? 아! 여기서 직접 3000마르크를 융통해 주시려구요?
남자	일단 저걸 깨부순 후에는 얼마라도 내어 드릴 겁니다.
숙녀	깨부숴요? (깨달음) 일처리가 참 박력있으시군요!
남자	박력 있는 남자를 좋아하시나요? (저돌) 당신에게 만 마르크라도 내어드리죠!
숙녀	만이요?! (놀라움과 기쁨) 제 목걸이가 그 정도의 값어치인가요?! 맙소사!

기차소리, 역무원이 바퀴 달린 것을 타고 발을 구르며 등장한다.

역무원2	소도시 W! 소도시 W에 정차! 5분 후 출발. 5분 후 출발! 오늘의 마지막 대도시 B행 열차 5분 후 출발!
숙녀	오 마침 저의 신분을 보증해 줄 제 지인이 탄 기차가 도착했네요!
남자	전 당신이 누구라도 상관없어요! 당신의 신분은 중요하지 않아요!
여자	아니 그래도…
남자	(덥석) 자자, 자세한 이야기는 기차를 타서 합시다! 우리에겐 앞으로 함께할 나날들이 많이 남아있어요!
숙녀	잠시만요! 우리 뭔가 서로 다른 이야기를 하고 있는 것 같군요. 여기 왜 오신 거죠?
남자	당신도 알다시피 우리가 함께하기 위해서죠! 우리는 지금 떠나야합니다. 이 기차를 타고 대도시로 도망쳐야 해요!
숙녀	도망이라니, 무슨 말씀이시죠?
남자	저는 사장을 때려눕히고 금고까지 가져왔습니다. 절대 이전의 생활로는 돌아갈 수 없어요. 이 모든 게 당신을 위한 일이

었어요. 당신과 함께하기 위해서요!

숙녀 (상황파악을 하곤 손을 확 뿌리친다) 나를 위한 일이요?

죽음 오–

남자 네! 날 사랑하잖아요!

숙녀 뭐라고요? 미친놈 아니야?

죽음 허어!

남자 날 이렇게, 여기 여기를 툭툭 치면서 만지고 또 나를 유혹했잖아요!

숙녀 제가 당신을 유혹했다구요?

남자 그럼 그게 유혹이 아니고 뭔가요! 헤헤!

여자 그건 그냥 내가 유혹적인 거예요!!!!!!!!!!!!!!!!!

죽음 (큭큭댄다)

숙녀 내가 거부할 수 없이 아름다운 게 내 탓이란 말예요?

남자 나한테… 나한테 당신 목에다가 목걸이를 해달라고 했잖아요!

숙녀 그럼 목걸이를 목에다가 하지 어디다가 해요?

남자 그리고… 그리고 결정적으로… 결정적으로…! (유혹적인 숙녀를 따라하며) '그럼 이만–기회가 되면 또 뵙죠'라고 했잖아요. 이건 분명 또 만나자는 싸인이었어!

숙녀 이 미친놈이, (남자의 **뺨**을 후려친다) 그건 그냥 인사잖아! 인사치레!

마침 아들이 기차에서 내린다. 숙녀를 발견하곤 웃으며 온다.

아들 어머니!

숙녀 그래, 내 아들.

아들 어머니 안색이 좋질 않으세요.

숙녀 아무것도 아니야. 깡촌이라서 그런지 덜떨어지고 막돼먹은 인간들이 많구나. 이 나라 특성인건지 뭔지는 모르겠다만─ 어서 가자.

숙녀와 그녀의 아들, 퇴장한다.

남자 …

죽음 생각대로 일이 안 풀렸네?

역무원2 소도시 W! 소도시 W에 정차! 1분 후 출발. 1분 후 출발! 오늘의 마지막 대도시 B행 열차 1분 후 출발!

죽음 어쩔래? 다시 돌아갈래?

남자 (아주 비장미 넘치게, 신파조로) 그럴 수는 없습니다. 나는 이미 너무 멀리 왔어요. 오디세우스의 배처럼 너무 멀리 떠내려왔지요. 그는 집으로 가기 위해 20년을 바다에서 표류했지만 나는 되돌아가지 않을 겁니다. 알은 이미 깨져버렸어요. 나는 전혀 다른 사람이 될 거예요. 대도시로 갈 거예요. 새로운 인간이 될 겁니다. (멀리서 들려오는 경찰의 호루라기 소리에 화들짝 놀란다) 꺄악! 깜짝이야! 경찰이군! 빨리 들어주세요! 웃샤!

남자, 죽음과 함께 허겁지겁 금고를 들고 기차에 오른다.

역무원2 오늘의 마지막 대도시 B행 열차 출발! 출발! 출발!

떠나가는 기차소리. 킥보드를 발로 구르며 퇴장하는 역무원.
암전.

제2부

5장.

수탉의 첫 번째 울음소리.
궁정경기장. 7일간의 2인조 마상경주대회. 4일째— 남자, 죽음, 신
사1, 신사2, 신사3, 소녀
경기장의 분위기가 아주 뜨겁다. 출발을 알리는 총성과 관객들의
환호성이 어지럽다. 수십의 말발굽이 모래를 박차는 소리. 채찍 소
리 등이 어지럽다.

신사2 (경기장을 내려다보다가) 저런저런! 저건 아주 값비싼 말인데!
이번은 넘어가나 했더니 나흘째 되는 날에 말이 죽어가는
군! 게다가 두 마리나! 저게 얼마야 도대체!

이때 신사1, 구두를 질질 끌며 구두바닥에 묻은 말똥을 닦으며
들어온다.
앞으로 등장할 신사 1,2,3은 트리오처럼, 아주 양식적으로 움직
인다.

신사2 오셨습니까? 오늘은 좀 늦으셨네요.
신사1 이거 원 사방이 말똥 천지니… (발을 슥슥 바닥에 문대어 닦는

다) 청소에 각별히 신경을 좀 써야겠어요.

신사2 어쩐지 들어오실 때 고약한 냄새가 풍긴다 했습니다.

신사1 혹여나 대공전하께서 방문하셨는데 말똥이라도 밟으셨다간 우리 모가지가 말똥처럼 거리에 굴러다닐 겁니다.

신사2 (두려운 듯 몸을 한 번 부르르 떤다) 특별히 말똥청소에 신경쓰라고 하지요.

신사1 말 먹이에도 좀 신경을 쓰라 이르세요. 말똥이 단단하질 않고 질척질척 물기가 가득하다 이 말입니다. 그저 건초와 물이면 충분한 것을. 아까운 줄 모르고 과일이니 채소를 먹여대니…원…

신사2 그 점도 일러두겠습니다.

신사1 경기는 어떻게 되고 있습니까?

신사2 미국놈들이 압도적입니다. 역시 원시의 미개한 습성이 아직 남아있는 것인지. 흉포하기 이를 데가 없다니까요. 마상경주가 아니라 자전거 경주로 할 것을 그랬어요.

신사1 쯧! 그래도 아직 실려간 선수는 없지요?

신사2 실려간 사람은 없지만 방금 전 충돌로 말 두 마리가 죽었습니다.

신사1 이런 아깝게! 두 마리나요?

신사2 아주 비싼 값의 적토마였는데 말예요!

신사1 큰일이네! 그건 그렇고 영국놈들은 어떻습니까?

신사2 글쎄요 우리 팀이 손을 내밀며 은근히 협력을 제안하는 듯 했습니다만 우리에게 호의적이지는 않거든요.

신사1 쯧! 의리도 모르는 것들. 대공전하께서 여왕의 시체를 끌어안고 눈물을 흘리셨거늘─

잠시 후 신사3이 남자와 죽음을 데리고 등장한다.

셋 다 한 쪽 발을 바닥에 질질 끌면서 말똥을 닦으며 들어온다.

죽음과 남자 모두 새 옷을 입었다. 특히 남자의 변화가 아주 드라마틱하다. 아주 고풍스러운 깃이 달린 벨벳 연미복을 입었고 그에 맞는 비단 모자를 썼다. 너풀거리는 셔츠의 러플 곳곳에는 반짝이는 보석들이 달려있으며 한 손에는 가방, 다른 한 손에는 손잡이 부분이 섬세하게 조각되어 있는 지팡이까지 들고 있다.

신사3 사방팔방 말똥이 없는 곳이 없습니다! 말똥청소에 대해서 건의를…

신사1 그 얘긴 아까 내가 했소!

신사2 맞아요.

신사3 그래요?

신사1 그래요.

신사3 그렇군요.

신사2 함께 오신 분들은 누구십니까?

신사3 아, 이분들은- 그러니까 일단 (죽음을 바라보며) 이분은-

남자 미스터 화이트.

신사3 시고, 또 화이트씨의 성함이 화이트씨인 것을 대신 알려주신 이 분은-

남자 내 이름은 알 것 없소.

신사3 라고 하시는 군요. 이 경기의 후원의사를 내비치시기에 모셔왔습니다.

신사들이 남자와 죽음을 자리에 앉힌다.

죽음은 난간에 기대어 경기를 지켜보고 있다.

꽤나 재미있어 하는 눈치다.

죽음 그러니까 말을 타고 빨리 들어오면 이기는 거지? 옛날 놈들
과 비슷하게 노네. 가만 보면 인간들은 참 변함이 없어.

신사2 하하하 말을 재밌게 하시는 분이시군요.

죽음 근데 왜 말들이 죽어?

신사2 방금 전의 경기를 보셨나보군요! 실로 역동적인 경기였지
요?

남자 나는 이 경주나 이 경기에 대해 아는 것이 하나도 없소.

죽음 어? 말 위에 두 명이 타고 있네?

신사1 2인조 경기입니다. 앞 기수는 말고삐를 잡습니다. 손발로 상
대를 공격할 수는 있지만 엉덩이를 떼면 실격입니다.

신사2 반면 뒤에 타고 있는 기수는 신체에 한 부분이 말에 닿아만
있으면.

신사3 어떻게 움직여도 상관이 없지요.

신사1 팀 간에 말만 건드리지 않으면 어떤 수를 써서 기수를 떨어
뜨리든지 상관없습니다.

죽음 어어– 나무 몽둥이를 막 휘두르면서 서로를 막 두드려 패고
있잖아?!

신사2 피부가 잘려나가거나 찢기지만 않으면 반칙이 아닙니다.

신사1 그저 결승선을 빨리 통과하는 순으로 상금을 받는 합리적인
경주입니다!

죽음 (크게 웃는다) 합리적으로 두들겨 패서 말에서 떨어져 나뒹구
는 걸?

남자 이 경기는 얼마동안 진행됩니까?

신사3 일주일간에 걸쳐서 진행됩니다!

신사2　오늘이 나흘째구요.

남자　상금은 얼맙니까?

신사1　하루에 세 경기씩 진행됩니다. 매 경기당 후원액에 따라 상금이 결정되지요.

신사2　지금 진행되고 있는 오늘의 첫 번째 경기는 1등이 100마르크, 2등이 50마르크, 3등이 30마르크입니다.

경기 종료 휘슬이 울리고 광중들이 환호한다.
죽음 시계를 꺼내 시계를 확인한다.
들것에 실려 나가는 사람들이 죽음의 앞으로 지나간다.

남자　저 사람들 죽은 겁니까?!

죽음　(시계를 보며) 아니, 그건 아니야.

신사2　네, 이번 경기에 사망자는 없었습니다. 죽은 건 아니에요.

죽음　하지만 곧 그렇게 될 거야-

남자　(고개를 끄덕이다가 신사1에게) 두 번째 경기는 언제 시작합니까?

신사1　삼십 분 후에요.

남자　삼십 분이나 걸립니까? 그 시간에 선수들은 뭘 하죠?

신사2　글쎄요 말이랑 같이 방광도 비우고 또 단것도 입에 꾸역꾸역 집어넣겠지요.

신사3　쉬는 시간이 짧지 않으니 다른 것을 집어넣어도 될 테고요!

신사1　혼성경기니까요?

신사2　탁월하십니다!

죽음　너저분하구만! 진동하는 게 말똥냄새만은 아닌가 봐.

남자　나와 이분… 미스터 화이트는 한가한 사람들이 아닙니다.

쉬는 시간을 1/3로 줄여요. 두 번째 경기에 1000마르크를
후원하겠소.

신사1,2,3 펄쩍 뛰며 놀란다.

신사1 천!

신사2 천이라고 한 거야 저 사람?

신사3 에이, 설마요.

신사1 하지만 천 마르크라고 한 것 같은데?

신사3 천! 천 마르크!

남자 이제야 말이 통할 것 같군요. 어서 진행해 주시오. (놀라서 멍 쩌있는 신사들에게) 뭐해요, 어서 시작하지 않고?

소녀, 뿅 하고 발랄하게 등장. 등에 메는 바구니에 신문, 종이로 접 은 꽃들을 넣고 은근슬쩍 들어온다. 소녀의 얼굴은 밝다. 하지만 오른 다리를 전다.

신사1 후원은 어떻게…

남자 당장 현찰로. (능숙하게 가방에서 돈다발 몇 개를 꺼내 좌라락 현 란하게 세고는 탁자에 탁 소리가 나게 내려놓는다)

소녀 우와.

신사2 맙소사.

신사3 돈 세는 기계라고 해도 믿겠어!

신사2 저 사람 정말…

신사3 저 사람 정말로…

신사1,2,3 1000을 낼 생각이야!

신사들, 남자에게로 우르르 몰려든다.

신사2 제 소개를 해도 될까요? 우리 독일팀에의 후원은 어떠십니까?

남자 아니요.

신사2 네.

신사3 그럼 제 소개를 하고 친분을 쌓아도 되겠습니까? 우리 독일팀은…

남자 아니요.

신사1 우리 독일….

남자 싫어요.

신사1 네. 지금 당장 방송을 하겠습니다. 후원자님의 성함이…

남자 (버럭) 내 이름은 밝히고 싶지 않아요!… 익명으로 합시다.

신사1 예예 알겠습니다.

신사2 그런데 상금 분배는 어떻게 할까요?

남자 알아서들 해요.

신사1,2,3 머리를 맞대곤 회의를 시작한다.
소녀가 죽음과 남자에게 접근한다.

소녀 (죽음에게) 종이로 접어 만든 꽃 사실래요? 신문지로 접어 만든 건데 아주 예뻐요.

죽음 난 돈 없어.

소녀 아주 멋지게 입으셨는데요?

죽음 쟤가 사준 거야.

소녀 (남자에게) 종이로 접어 만든 꽃 사실래요?

신사1	(소녀를 밀쳐내며) 오늘은 또 어디로 들어온 거냐?
소녀	저기 개구멍으로요. 종이로 접어 만든 꽃 사실래요?
신사2	방해된다 방해 돼. 비켜-

신사들, 소녀를 내쫓으려한다. 남자가 제지하며 눈짓한다.

신사2	(세상 다정) 응 그래 편히 놀아~
신사1	내 집이다 생각하고~

소녀, 웃으며 안자 옆에 와 앉는다.

소녀	종이로 접어 만든 꽃 사실래요?
죽음	얼만데?
소녀	한 송이에 5페니히요.
남자	그런 잔돈은 없어-
소녀	(바구니에서 여러 송이를 모아 내밀며) 그럼 이렇게 해서 20페니히에 드릴게요!
남자	안 사! 난 금화랑 마르크뿐이야. 구걸을 하는 거라면 줄 수도 있어.
소녀	나는 꽃을 파는 거예요. 이 꽃은 신문지를 접어서 만드는 거거든요? 그리고 이 장미는 보통 꽃보다 접기가 두 배는 힘들…
남자	안 사!
소녀	이 꽃을 팔지 못하면 난 괴상하게 돈을 벌어요.
남자	안 산다고!

소녀가 약간은 시무룩해져선 남자 옆에서 빠져나와 구석에 철퍼
덕 앉는다.
죽음이 소녀 곁으로 가서 앉는다.

죽음 너 다리는 왜 그래?

소녀 매우 기대하며 죽음을 초롱초롱 바라본다.

죽음 나 봐도 소용없어. 난 돈 없거든.
신사3 (남자에게) 1등 600마르크, 2등 300마르크, 3등을 100마르크
로 하려는데 나으리 생각은 어떠십니까?
남자 내가 원하는 실험을 위해서는 1등에게 800, 2등에게 200이
좋겠습니다.

신사1, 메가폰을 잡고 방송을 시작한다.

신사1 아아- 익명을 원하시는 후원자분께서 오늘의 두 번째 경기
에 상금을 기탁하셨습니다. 후원자분의 요청에 따라 방송이
끝나는 즉시 두 번째 경기를 시작하려고 합니다.
신사2 (메가폰을 빼앗아 든다) 에- 두 번째 경기의 상금은 1등팀에게
800마르크, 2등팀에게는 200마르크가 돌아갈 것입니다!

야유소리, 즉각적으로 소란과 흥분으로 변한다.

소녀 (신사2가 들고 있는 메가폰을 빼앗으려고 한 발로 콩콩 뛰며 소리
친다) 종이로 접어 만든 꽃 사세요!

신사1 선수들이 우승을 위해 기를 쓰겠군요.

신사2 이 정도 상금이면 말들도 죽을 똥을 싸야 할 겁니다.

신사1 하지만 말똥은 이미 차고 넘쳐요!

신사3 (커다란 깃발을 가져와선 멋지게 흔든다) 출발!!!!!!!!!!!!!!!!! (깃발을 내린다)

함성이 터져나옴과 동시에 말발굽소리가 우레와 같이 들려온다.
신사1,2,3 앞으로 나아가 경기가 벌어지고 있는 아래를 바라본다.

소녀와 죽음은 경기엔 별 흥미가 없는 듯 한쪽에 앉아 신문지로 꽃을 접는다.
소녀가 죽음에게 알려주고 있다. 죽음, 대소 헤맨다.

신사1 2번 영국팀이 앞서고 있습니다!

신사2 순위 다툼이 아주 치열해요!

신사3 맙소사!

남자, 신사들이 보는 곳과는 전혀 다른 곳을 멍하니 응시한다. 얼굴에 승리감이 번진다.

남자 저거야… 저거야!

신사1 그래요, 우리 팀이 5번! 5번팀이 3순위 중국 팀을 낙마시켰어요!

신사2 (무대를 뛰어 다닌다) 만세!!!!!!!!!!!!!!!!!!!!!!!!!!

신사3 저런 마법 같은 일이 벌어지다니! 독일이 선두를 달리고 있습니다!

남자 아니야, 저 바보 같은 말 탄 병신들이 아니라 위를 보라고! 마법은 위에서 펼쳐지고 있소. 관중들로 가득 찬 바로 좌석들에서 엄청난 효과가 나타나고 있다고! 3등석에 앉은 신사들의 중산모자가 공중제비를 돌고 있어요! 하하하, 저기 쌍둥이 여인 좀 봐요. 광기에 어려선 속곳을 벗어 던지고 있어!

환호성이 점점 커진다. 죽음, 종이를 접다가 기이한 기분을 느끼며 앞으로 나와 관중들을 본다.

남자 보이세요?

신사2 벨기에 선수가 역주하기 시작합니다!

신사1 으아아아아아아! (부르짖으며 무대를 돌아다닌다)

남자 이제 2등석이 들썩이기 시작했어요.

죽음 저길 봐, 저 위에 다섯 명이 가운데 있는 자를 난간 위로 밀어 올리고 있어.

남자 그가 부웅—하고 뜨더니… 떨어져요. 계속해서… 너울거리면서 떨어져요.

죽음 어디로 흘러들어가는 거지?

남자 1등석으로 흘러들어가는군요. 마치 뱀처럼 스르륵 미끄러져서 들어가요.

소녀도 절뚝이면서 앞으로 나온다.
신사1,2,3과 죽음, 남자, 소녀 양 측은 전혀 다른 것을 목도하고 있다.

소녀 이제 어디에 있지요? 어디서 질식해서 죽어버렸을까요? 없

어져버렸어요!

죽음 흔적도 없이 파묻혀 버렸어. 확실히 우리 셋을 제외하곤 아무도 관심이 없고.

남자 (감격하며) 아무도요! 어떤 관중… 떨어지는 사람… 우발적인 일… 수천의 관중 속에서 먼지처럼 사라져버린 존재하지 않는 사람! 제가 만든 거예요. 이 열기… 신인류. 이건 신인류입니다. 그 어떤 압제와 계급, 시간, 체통에 얽매이지 않은 열정만이 가득한 사피엔스! 신인류에요!

죽음 신이라도 된 것처럼 말하는군.

신사1 (셔츠 단추를 풀어헤친다) 독일팀이, 우리 팀이 선두로 올라섰어요!

신사2 1등이에요! (입고 있던 재킷을 벗어 손에 들고 돌린다) 이제 얼마 남지 않았어!

신사3 만세! 영국팀의 기수들이 모두 떨어졌어!

신사1,2,3 매우 흥분해선 무대 위를 뛰어다닌다.

남자 마침내… 마침내 1등석도 광란하고 있어요. 낙엽처럼 떨어져 사라진 남자가 촉매가 되었어요! 고상한 체하며 피부 아래의 에너지만 들썩이던 1등석의 귀하신 분들도 엉덩이를 들지 않고는 못 배긴 것입니다!

소녀 비싼 단추들이 사방으로 튀어나가요. 비단 치마들이 깃발처럼 날리구요! 다들 미쳤나 봐요.

죽음 …

아주 큰 휘슬소리가 울리며 경기가 종료된다.

신사1 이겼다, 5번 독일팀이 1등입니다! 맙소사!

신사2 2등은 러시아군요.

신사3 보셨습니까, 익명의 후원자님, 보셨어요?! 대단한 경기가 아래에서 벌어졌습니다!

남자 아래에서 벌어진 건 대단히 쓸모없는 것들이었소. 당신들이 바보 같은 것들에 빠져있을 때 나는 신인류를 발견했습니다!

죽음 저기 아래 흰 옷을 입은 인간들이 아주 분주하군.

소녀 구급대원들이에요.

신사1 구급대원들의 행보가 아주 훌륭합니다!

남자 저 영국인 말에서 떨어졌습니까?

신사2 영국인뿐만이 아닙니다. 영국인 둘 중국인 하나, 벨기에 하나, 미국 둘—

신사3 총 여섯이죠.

뒤로 들것에 실린 조각들이 정신없이 실려 나간다.

소녀 저 사람 완전 박살이 났어요!

죽음 말발굽에 짓이겨졌구나.

신사1 (메가폰으로) 익명희 후원자분이 기부한 상금의 결과를 발표하겠습니다. 2위, 러시아팀이 200마르크, 1위 독일팀이 800마르크를 가져갑니다!

미친 듯한 박수갈채, 팡파르.

신사2 모두 열기에 녹초가 되었군요.

신사3	세 번째 경기를 준비하는 시간이 조금 걸리겠습니다.
남자	무슨 소립니까? 쉬는 시간이 있어선 안돼요!
신사3	예?
남자	열기는 아주 예민해서 아주 잠깐의 빈 공기로도 얼음장처럼 식어버린단 말입니다! 바로 다음 경기를 진행해요! 기름을 부어야 해요. 아니, 기름으로는 부족해. 폭발물을 들이 부어야 해! 이번에도 후원금을 걸겠소.
신사1	이번에도?
소녀	이번에도요?
신사2	이번엔…
신사1	이번엔… 대체…
신사3	이번엔… 얼마를!
남자	7만 마르크.

신사들 같은 동작으로 씰룩씰룩 움직인다. 흥분을 감출 수 없어 보인다.
뒤엣 말을 하면서도 계속해서 같은 동작으로 움직인다. 매우 우스꽝스럽다.

신사들	맙소사!
소녀	7만이요? 저 아저씨 지금 7만이라고 그랬어요?
죽음	엄청 대단한 거야?
소녀	당연하죠! 7만! 전 그런 액수를 실제로 본 적도 없어요!
신사2	이럴 수가!
신사1	진심이십니까?
신사2	7만이요?

신사3　7만?!

남자　내가 가진 모든 것을 걸겠습니다.

신사2　전례가 없는 액수입니다.

신사1　상금 분배는 어떻게 하시겠습니까?

남자　… 한 팀에게만. 오직 우승팀에게만 7만 마르크입니다.

신사3　장내에 있는 모든 구급대원들에게 경보를 발령해야겠어요!

남자　이렇게 이야기하고 있을 시간이 없습니다! 불이 식어버려요. 어서 진행해요, 어서!

신사1　장내를 정리하고 재빨리 오겠습니다!

신사2　정말이지 오늘 마지막 경기는

신사3　대단할 거야!

신사1,2,3 크게 웃으며 또 같은 움직임으로 양식적으로 뛰어나간다.
소녀, 한켠에 두었던 바구니를 메고 절뚝이며 남자에게 온다.

소녀　종이로 접어 만든 꽃 사세요.

남자　안 사! 꺼져, 난 지금 새로운 인류를 만드느라 아주 바쁘다고!

소녀　저는 매일 새로운 꽃을 만드는데요? 이것들도 새 꽃이고 또 10페니히에요!

남자　안 사! 저리 가!

소녀　이게 아니면 난 다른 방법으로 현금을 벌어야 해요. (꽃을 한 송이 꺼낸다) 이건 특별한 거예요.

남자　(넋이 나간 듯 황홀한 표정으로 객석을 바라보느라 소녀는 안중에 없다)

소녀 왜냐하면 이건 오늘자 신문으로 접은 거거든요. 최근 신문은 아주 귀해요. 물론 보편적으로 귀하다는 말씀을 드리는 건 아니에요. 저 같은 사람들에게 귀하다는 거죠. 게다가 이 꽃이 특별한 이유가 뭔지 아세요?! 재료가 되는 신문의 소식은 이 도시의 것이 아니에요! 어때요 대단하죠? 꽃 사주고 싶죠! 기차를 타고 한참은 가야 나오는 마을의 소식인데 그게 여기 신문에도 여러 개 실렸지 뭐예요? 한 번 읽어 보실래요? 읽어 볼까요?

소녀, 종이꽃 몇 개를 펼쳐 가며 열성적으로 남자에게 들어 보이며 홍보한다.

소녀 제가 읽어드릴까요? (여러 장의 신문을 넘기며) 양계장 여인에 대한 우스꽝스러운 기사도 있고⋯ 음 이건 아주 재밌어요! 어떤 노인이 강가에서 사금을 주웠대요! 사금이 진짠지 아닌지 확인해보려고 깨물었다가 그 늙은이들이 전부 빠져버렸대요, 하하하! 그리고 이 마지막 기사는 어떤 남자가⋯

남자 가!

남자, 소녀가 들고 있던 신문들과 꽃들을 잡아 채 땅바닥 저 멀리에 던지곤 발로 쾅쾅 짓밟고 다시 제 자리로 돌아간다.
소녀 등장 후 처음으로 풀이 죽어 땅바닥에 내던져진 것들을 주워담는다.
죽음이 소녀에게 다가가 함께 신문지를 주워준다.
소녀, 마지막으로 신문지 한 장을 주워 든다.

죽음	나 그걸로 꽃 하나 접어줘.
소녀	네?
죽음	접어서 나한테 팔아.
소녀	아저씨 거지잖아요. 돈 없잖아요.

죽음, 멋들어진 양복에 붙어있던 단추를 떼어 준다.

죽음	이거면 값은 되겠지. 이게 뭔지는 나도 모르지만 작고 반짝이니까. 인간들은 이런 거에 환장을 하더군.
소녀	하지만 현금이어야 하는데…

소녀, 말은 망설이면서도 죽음이 내민 단추를 잽싸게 받아챈다.
소녀, 들고 있던 신문지로 꽃을 접으려다가 그 내용을 유심히 보게
된다.
신문지와 남자를 번갈아 본다.

죽음	빨리 접어 줘.
소녀	아아― 네.

소녀 뚝딱 만들어 죽음에게 종이꽃을 건네준다. 그리곤 다리를 절
며 퇴장한다.
퇴장하면서도 시선은 남자에게 꽂혀 있다.
죽음은 종이꽃을 양복재킷 주머니에 꽂는다.
이 때 신사1,2,3이 신나는 걸음걸이로 들어온다.

신사1	정리를 대강 마쳤습니다!

신사3　대강 마쳤습니다 정리를!

신사2　마쳤습니다 정리를 대강!

남자　어서, 어서 방송을 해요!

신사1　(메가폰을 잡는다) 이전시합에서 천 마르크를 후원했던 익명의 신사분께서 마지막 경기에도 상금을 내걸었습니다! (브라보 하는 함성) 이번 경기의 상금을 오로지 1위를 쟁취한 한 팀에게만 돌아갈 것입니다! (귀를 먹게 하는 함성, 놀란 말들이 발작 일으키는 소리) 1위 팀에게! 7만 마르크! (엑스터시)

남자　맙소사, 맙소사! 저 사람들 좀 봐요 화이트씨, 저… 껍데기를 벗어던진 열기의 알맹이들! 순수하지는 않지만 넘실거리는 저 해방감! 난 이것의 폭발을 위해 내 남은 모든 돈을 지불할 거예요!

일순간에 함성소리가 멎는다. 그리고 제식팡파르가 울린다.
남자, 어리둥절하다. 신사1,2,3 갑자기 의복을 정제하더니 우스꽝스러운 일련의 움직임들을 그만두고 고개를 숙인 채 서 있다.

남자　뭐하는 거야?

신사1　예?

남자　지금 이게 무슨 일이냐고! 다들 아무 이유 없이 의복을 정제하고 침묵을 하지 않소!

신사2　절대로 이유가 있습니다!

신사3　대공전하께서 특별석으로 들어오신 겁니다.

남자　대공전하… 특별석…

신사2　나으리의 거액의 상금이 대공전하의 참석으로 더 빛을 발하

게 되었군요!

남자 젠장, 타오르던 불길이 대공전하의 저 반짝이는 에나멜 구
둣발에 짓밟혀버렸어! 신인류가 자궁을 박차고 나올 뻔했는
데, 저 잘난 대공전하가 주먹으로 다시 밀어 넣어버렸어! 갓
태어나려는 신생아의 목을 졸라버렸다고! 이딴 쓰레기 같은
곳에 내 돈을 한 푼도 낭비 못해!

잔뜩 화가 난 남자, 돈가방을 챙겨서 씩씩거리며 나가버린다.

죽음 처음엔 아주 즐거웠었는데.

죽음마저 나가버린다. 수탉이 두 번째 우는 소리.

6장.

무도장이 딸려 있는 최고급 호텔. 남자, 죽음, 종업원, 가면1, 가면
2, 가면3

어두침침하다. 한 가운데에 커다랗고 긴 의자가 놓여있고 거기에
남자와 죽음이 있다.
둘이 2장 벤치에서 처음 만났을 때의 모습과 비슷하다. 하지만 이
번엔 남자가 누워서 늘어져 있고 죽음이 앉아있다.

죽음 (남자를 툭툭 치며) 난 여기 별로야.

남자 이 도시에서 가장 유명하고 아름다운 여자들이 많은 곳이래

요. 음식도 여자도 모두 만족스러울 거예요.

죽음　이게 니가 원하는 거라는 거지?

남자　네. 난 아주 만족스러울 거고 또 해방감을 느낄 거예요.

죽음　그렇다면야 뭐- (어깨를 으쓱한다)

수준이 있으면서도 끈적한 음악이 흘러나옴과 함께 종업원과 코러스 두어 명이 등장해 홍등을 구석구석 매단다. 무대 위에서 분주한 작업이 이루어지는 동안 소녀가 천천히 절뚝이며 뒤를 지나간다. 모두 알아채지 못하고 제 할 일에 바쁜 외중에 죽음만이 보일 듯 말 듯하게 뒤를 슬쩍 바라본다.

홍등을 모두 매달아 분위기가 형성되면 코러스들은 퇴장한다.

남자는 이를 보고 일어나 앉아 중앙으로 가서 꽤나 똥폼을 잡는다.

죽음　(뒤에서 웃음을 터뜨리며) 진짜 웃긴다니까-

종업원　(타성에 젖어 남자 옆에 앉으며) 분위기는 마음에 드십니까?

남자　그럭저럭-

남자는 궁정경기장에서와는 다른 고급스런 옷을 입고 있다.

외출복과는 사뭇 다른 느낌의 카라에 아주 작은 큐빅들이 박혀 있는 비단 실내복을 입고 있다.

종업원　어떻게 해드릴까요?

남자, 주위를 두리번거린다.

남자　지금 나한테 '어떻게 해드릴까요' 하고 물어볼 거야?

종업원 원하시는 것을 말씀해보세요.

남자 뭐라고?

남자 (농담으로 테이블에 발을 올리며) 47인분으로 준비해줘. 오늘 내 어머니의 일흔 번째 생신이라서 아주 크게 파티를 할 거니까. 내 아버지 어머니 일곱 쌍둥이 딸, 와이프, 사촌, 당숙, 고모, 이모, 삼촌, 큰아버지, 그리고 사돈의 팔촌까지 다 부르려고 해. 우리 동네 강아지도 부를 생각이야. 물론 여기는 최고의 여자 따위는 없는 곳이지만, 혹시 우리 가족들 중에 몇 명은 최고의 여자들이랑 놀아나고 싶으실 수도 있잖아? 칠순을 맞이하신 우리 어머니를 포함해서 말이야!

종업원 네 그러면 47인 중···

남자 2인분! 2인분이면 돼, 이 멍청아! 나와 내 일행 몫이면 된다고! 그리고 필요하다면 이 방에 들어올 여자들 것까지!

종업원 메뉴는 뭘로 하시겠습니까?

남자 최고급으로. 무조건 최고급으로-

종업원 와인은 뭘로 하시겠습니까?

남자 최고급! 나한테 더 이상 묻지 마! 그저 처음부터 끝까지, 식전에 씹어 먹는 민트부터 체크아웃 직전에 코를 풀 휴지까지 모두 최고급으로!

종업원 그런데···

답답해하던 남자가 가방에서 돈다발 한 뭉치를 꺼내 종업원에게 내민다.
종업원 돈을 받으러 남자에게 다가간다.

종업원 (이전과는 확연히 다른 다정한 태도로) 조금만 기다려 주세요.

남자 지금 당장 모든 일정을 시작했으면 해.

종업원 (남자를 살짝 만지며) 여부가 있겠습니까.

종업원이 허리를 깊게 숙이며 뒷걸음질로 사라진 지 얼마 되지 않아 종업원이 등장해 테이블을 세팅하고 퇴장과 동시에 가면1, 가면2, 가면3이 등장한다.

멋진 음악과 비트가 쿵쿵 울리고 조명도 아주 화려하다.

가면1과 가면3이 남자를 가운데에 둔 채로 함께 춤을 춘다.

남자 (춤을 추는 가면1,3을 보며) 흐르는 화약 같아! 너의 알록달록한 몸에 가득 채워야해! 네가 너무 빨리 돌아서 빨간색, 노란색의 줄무늬가 주황색으로 보여! 멋져!

가면들과 남자가 춤을 추다가 남자가 가면1을 눕힌다.

가면1 샴페인!

남자 샴페인!

가면1 샴페인! (점점 엑스터시에 달한다)

조명이 꺼지고 음향이 커진다.

다시 조명이 켜지고 음향이 작아지면 가면3과 남자가 웃고 있다.

남자, 의복이 엉망이고 머리는 산발에 신발마저 벗어던졌다.

양말도 한 짝 벗어던진 채로 늘어져있다.

죽음 만족해? 널 만족시키고 해방시켜?

남자 아주 대단했어요!

남자가 가만히 서 있는 가면2를 발견한다.

남자　넌 왜 안 움직이는 거야? 카트로슈카처럼 서 있지 말고 여기 와서 술이라도 따라!

가면1　돼지새끼.

남자와 가면 2,3, 멈칫한다.

남자　뭐, 돼지새끼?! (일어나서 가면1에게로 향한다) 그래, 인간은 돼지와 아주 가까운 존재일지도 몰라. 그러는 너는 어떻게 생겼어?

남자, 가면1의 가면을 벗기려고 한다. 가면1 몸을 빼며 도망친다.
한동안 남자와 가면1의 실랑이, 추격전이 벌어진다. 결국 가면1의 가면이 바닥에 툭 떨어진다.
가면 안의 얼굴이 매우 흉하다. 일그러져 있다.

남자　맙소사! 맙소사! (헛구역질을 한다)

가면3이 가면1을 위로한다.

남자　이봐! 이봐!!!!!!!!!!!
종업원　무슨 문제 있으십니까?
남자　맙소사… 맙소사… 가면 안에 흉측한 것이 들어있었어! 지옥불에서 삼일 밤낮을 불에 탄 얼굴이야. 얼굴에 화상과 곰보

딱지가 가득한… 우웩!

종업원 화상은 아니고– 실은–말발굽에 짓이겨진 얼굴이랍니다.

남자 뭐?

종업원 어제까지는 분명 멀쩡했거든요. 꽤 아름답다고도 말할 수 있는 얼굴이었어요. 그런데 오늘 새벽 저런 몰골로 나타났습니다. 말을 안 하지만 아마 마상경기장에서 일이 있었던 모양이에요. 죄송합니다. 정말 죄송합니다.

남자 (테이블 쪽으로 가면서) 나가! 전부 나가!

가면3이 가면1을 데리고 나간다. 종업원도 같이 나간다.
종업원이 나가는 길에 가면2도 나가라고 손짓한다.
죽음, 여전히 그 곳에 앉아 있다. 그 옆에는 가면2가 서 있다.

남자가 가면2를 발견한다.

남자 넌 안 나가고 뭣하고 있어?!

가면2 …

남자 나가!

가면2, 미동도 하지 않는다.

남자 (가면 2를 밀면서) 춤이라도 추던지!

가면2 (앞을 보고) 나는 춤을 추지 않아요.

남자 왜? 가만있어 봐. 다른 창녀들은 모두 다리와 몸을 드러내기에 바쁜데 너는 왜 두껍고 긴 치마를 입고 있는 거야?

가면2 나는 춤을 추지 않아요.

남자 네가 뭐라도 되는 줄 아는 거야? 네가 다른 것들과 다르다고 생각해?! 응?!

남자, 점점 화와 짜증이 치밀어 오른다.

남자 춤을 춰! 옷을 벗어!
가면2 (남자에게 매달린다) 난 춤을 출 수 없어요.

남자, 결국 화가 머리 꼭대기까지 나 벌떡 일어나선 가면2에게 쿵 쿵 걸어간다.

남자 (가면2 뒤에서) 아주 화나게 하네! 네가 별다를 것 없는 물건 이란 걸 알려주지! 네 옷을 모두 벗겨서 너를 가질 거야!

죽음이 가면2와 남자 앞을 지나쳐 테이블 쪽으로 간다.

남자 아 맞아! 내가 방금 아주 못 볼 꼴을 봐서 말야. 네 옷을 모두 벗겨서 가지기 전에 하나 확인을 좀 해야겠어! (가면2 옆으로 와서) 가면 벗어봐.

가면2가 스스로 가면을 벗는다.
가면2는 소녀다.
소녀의 얼굴이 보이자 남자는 기함한다. 뒷걸음질친다.

남자 헉!

소녀가 뒷걸음질 치는 남자 쪽으로 향해 간다. 이전에 보았던 것처럼 다리를 심하게 전다.

소녀 나는 춤을 출 수 없어요.
남자 너⋯!
소녀 종이를 접어 만든 꽃 사세요. 10페니히에요.

소녀 품에서 신문지 꽃을 몇 개 꺼내서 남자에게 다가간다.
남자 경기를 일으키며 돈기방만을 챙겨서 맨발로 뛰쳐나간다.

소녀 아저씨!

소녀는 황급히 다리를 절며 남자를 쫓아 나간다.
죽음은 여전히 처음 그 자리에 앉아있다. 손에는 가면2, 소녀가 따라준 술잔이 들려 있다.

죽음 (술을 한 모금 마시며) 배부른 인간은 정말이지 배고픈 돼지보다 못할지도 모르겠어,

7장.

길거리, 슬럼가 남자 죽음 소녀 걸인들

조명이 켜지면 죽음이 서 있고 걸인 몇이 바닥에 앉아있거나 누워 있다.

죽음, 그 중에서도 바닥에 누워있는 걸인남성을 빤히 내려다보고 있다.

최하층민들이 우글대는 슬럼가를 빨리 통과하려는 시민들의 발걸음이 매우 빠르다.

죽음은 계속해서 시계를 확인한다.

곧이어 남자가 황망히 등장한다.

이전 장에서의 정사와 파티로 셔츠바람의 옷은 풀어헤쳐져 있고 머리는 산발에 얼굴은 립스틱 자국과 땀이 얼룩져 엉망이다. 돈가방을 끌어안고 뛰어 들어오는 한쪽 발은 맨발이다.

모두의 관심과 호의를 받던 이전장들과는 달리 지나가는 사람들이 남자와 닿지 않으려고 하고, 아주 더러운 것들 피해가는 듯한 제스처를 취한다.

남자, 주위를 살피다가 어딘가에 걸터앉아 숨을 몰아쉰다. 죽음을 발견하지만 따로 말을 할 힘은 없다. 눈에 띄게 몸을 떤다.

남자　언제나와 같이 금세도 저를 앞질러 제가 있을 곳에 계시네요. 걸음이 빠르신가 봐요.

죽음　(웃는다) 달리기 좀 하지 내가. 그래서 니가 나를 따라잡는 경우는 단 한 가지뿐이야.

남자　예?

죽음　넌 나보다 뒤쳐질 수도 나를 따라잡을 수도 있지만 나를 앞지를 수는 없어. 피할 수는 더더욱 없고. 하지만 선택할 수도 있지.

남자　그게 무슨…

죽음　일단 니가 나를 따라잡게 되면 나는 우리가 나란히 갔음 좋겠어. 네가 나를 싫어하거나 두들겨 패지 않으면 뭐 더 좋고. 나를 좋아하거나 웃게 되면 더할 나위 없을 거야. 나를 새로운 시작이라고 생각한다면 그건 아마… 최고겠지.

남자　나는 화이트씨를 싫어하지 않아요. 오히려 좋아하는 편이에요. 나를 여러 번 살렸잖아요.

죽음　(남자의 마지막 말에 큭큭대며 웃는다. 웃겨죽겠다) 니 이런 면 때문에 조금은 안타까우면서도 아주 기대하고 있어.

남자　… 항상 알 수 없는 말을 하는군요.

죽음　(말을 돌린다) 그건 그렇고 좀 괜찮아졌어?

남자　나는… 나는요… 그 애가 정말 그 앤 줄 몰랐어요… 나는… 저는…

죽음　뭐가 달라? 가면속의 그 애가 네가 아는 그 애든 아니든 간에 말야.

남자　예?

죽음　그 애가 누구든 니가 하려던 건 똑같잖아.

남자　…

죽음　아니 뭐 널 탓하려던 건 아니야—

남자　… 당신 말이 맞아요. 다를 것이 없죠. 그건…

부랑자들이 남자에게 시비를 걸며 텃세를 부린다.
남자 허위허위 돌아다니다가 바닥에 주저앉는다.
누워있는 많은 걸인 중 한 걸인이 스르륵 쓰러진다.
쓰러진 걸인, 미동도 없다. 남자 잠시 이를 보다가 뭐가 이상함을 깨닫고 손으로 건드려 본다.

남자 저기요-

걸인은 죽어있다. 이를 확인한 남자, 소스라치게 놀란다.

남자 이 여자… 죽었어요. 죽어있어.
죽음 응, 알어.

소녀 등장, 소녀는 남자를 보고 절뚝이며 달려온다.

소녀 아저씨!

남자가 소녀를 보고 피한다.

소녀 이거 꽃 선물이에요! (남자를 살펴보고) 아저씨 괜찮으세요?
남자 미안해.
소녀 뭐가요? 아 꽃 안 사준 거요?
남자 … 새로운 인간이 되려고 했는데… 아무래도 실패인 것 같아. 완벽하게 탈출할 수 있을 거라고 생각했는데… 다시 갇혀버린 느낌이 들어…
소녀 아저씨 왜 이렇게 떨어요?
남자 이상하게 맘이 굉장히 스산해. 바람이 부는 것 같어.
소녀 이 거리는 원래 항상 추워요. 한여름에도 서늘해서 겨드랑이에 손을 넣고 다녀야하는 걸요! 그래서 그런 거예요! 우리 따뜻한 곳으로 가요.
남자 ?
소녀 아저씨 저만 믿어요!

소녀, 남자에게로 손을 내민다. 웅크린 채로 앉아있던 남자, 소녀를 물끄러미 보다가 손을 잡는다. 아주아주 편해질 거예요. 아주아주 행복해질 거예요!

8장.

구세군회관

약간은 쇠약해진 남자, 자꾸만 춥다고 말하며 돈가방 하나만을 꼭 끌어안은 채 소녀의 부축을 받고 구세군회관 안으로 들어간다. 회관— 사람 크기만 한 십자가를 꿰매 붙인 노란 커튼이 쳐져 있다. 연단 오른쪽에 참회석이 마련되어 있다.
커다란 샹들리에 위에 헝클어진 전선줄이 연결되어 있다. 전선줄은 이리저리 늘어져 있고 바닥, 벽 안 닿는 곳이 없다. 전선줄에는 많은 작은 전구들이 매달려 있다.

죽음 아— 오자던 데가 여기였어?

소녀 네. 참회하는 곳이에요. 회개하는 곳이에요. 이제 곧 주일 아침이 밝아오니 정말 잘됐죠? 성스러운 날이 밝기 전에 여기에 도착하다니 정말 다행이에요! 그쵸 아저씨?

남자 벌써 주일이란 말야?

죽음 (회관을 둘러보며) 정말 이상하다니까. 여기서 죄송합네 하고 엉엉 울면서 월요일부터 토요일까지 또 신나게 못된 짓을 하잖아 너희들은?

남자 추워…

소녀	걱정마세요 아저씨, 회개하면 괜찮아져요. 참회하면 다 좋아져요. 모두 친절하신 분들이에요. 좋아하실 거예요. 들어가요. 여기 신이 계시는 곳이에요.
죽음	안 계시는데…
소녀	그런 말 하면 안돼요! 믿지 않으면 불경한 거예요.
죽음	진짜야 여긴 아무도 없어. 그건 그렇고 아주 기분 더러운 곳이야.
장교	새로운 어린 양들께서 합석해 주셨군요. 우리들의 동료가 어떻게 참회의 자리로 나오게 되었는지 한 번 들어 봅시다.

선수 등장한다. 팔이 없고 다리를 절면서 참회석으로 나아간다.

죽음	여기 왜 이렇게 다리 저는 애들이 많아?
군중	쉿!
죽음	예민한 애들도 많고…
선수	나의 죄에 대하여 고백합니다. 난 영혼이 없는 삶을 살았습니다. 육신을 영혼보다 앞세우고 점점 더 강하고 크게 만드는 일에 몰두하며 살았습니다. 영혼은 그 뒤에 완전히 가려져 있었습니다. 나의 죄는 스포츠였습니다. 아무 생각도 하지 않고 운동만 했습니다. 말을 타고 달리며 채찍질을 하고 박차를 가하면서 모든 나날을 보냈습니다. 어린 짐승 위에 올라탄 채로 휘두르는 무력에 우쭐했습니다. 관중들이 환호하면 나는 모든 것을 잊었습니다. 내 이름들은 빛났습니다. 광고판에서 우유갑에서, 시리얼 상자에서도 내 이름을 볼 수 있었어요. 난 유명했습니다. 그런데 한 경기에서 나는 고삐를 놓치고 말았습니다. 속도를 늦춰야 했지만 엄청난 상

금과 명예욕에 나는 그러질 못하고 더욱 속력을 올렸습니다. 그리고 말에서 떨어졌습니다. 내 뒤를 맹렬히 쫓아오던 말들의 발굽이 나를 짓밟고 지나갔습니다. 그 어떤 걱정이나 동정, 안부의 물음도 없이 그저 나를 찢어발기고 앞서갔습니다. 영혼이 나에게 깨달음의 사건을 준 것입니다. 나는 여기에 올라왔어요. 지금도 내 영혼이 나에게 소근소근 속삭이는군요. 어떤 내용인지는 비밀입니다. 여러분들은 여기 직접 올라오셔서 영혼의 목소리를 직접 들어야 해요!

소녀　(남자에게) 들으셨어요, 아저씨?

남자　날… 그냥 내버려 둬.

장교　아주 훌륭한 참회였습니다. 자 다음, 두려워하지 말고 올라오세요.

다음 가면1이 나아간다. 남자, 가면1의 가면을 보고 숨을 헐떡인다.

소녀　아저씨, 괜찮으세요?

남자　그냥… 그냥 내버려 둬!

죽음, 재킷 주머니에 꽂아두었던 종이꽃을 꺼내어 만지작거린다.

가면1　여러분, 나는 창녀입니다. 나에 대해서 어떻게 생각하세요? 난 돌아다니느라 지쳐 여기에 잠깐 들어온 것뿐이에요. 전혀 부끄럽지가 않아요. 난 이 회관은 잘 알지 못해요. 여기서 살지만 들어와 본 건 처음이군요. 여기 나의 모습을 관찰해주세요. 봉긋한 가슴, 날씬한 배. 그리고 매끈한 다리. 제 직업에 딱 알맞은 몸을 가지고 있습니다. 모두들 꼼꼼히들 살펴

보세요. 그렇다고 내 체면이 손상되지는 않으니까요.

이때 군중에서 큰 휘파람 소리가 들린다.

고맙군요. 아주 멋진 환호였어요. 하지만 여러분들이 내 몸을 사듯 영혼도 살 수 있다고 믿는다면 그건 큰 오해에요. 난 아직까지 한 번도 영혼을 팔아본 적이 없으니까요. 그리고 앞으로도 없을 거예요. 하지만 나는 오늘밤, 아니 이제 곧 어젯밤이 되는군요. 이루 말할 수 없는 상처를 받았어요. 바로 내 얼굴 때문에.

가면1, 가면을 벗는다. 군중들 경악한다.

이번에도 고맙군요. 오늘 내 얼굴을 보고 고객 한 명이 토악질을 해대더군요. 바로 내 면전에서요… (눈물) 나는 단 한 번도 내 직업을 수치스러워한 적이 없었어요. 하지만 오늘은 내 몸뚱이가 토악질이 나 견딜 수 없었습니다. 하지만 그런 시련이 지나간 후 나는 깨달았습니다. 중요한 것은, 영혼이에요. 난 앞으로도 가면을 쓰고 몸을 팔 겁니다. 하지만 제 고귀한 영혼은 흠집 하나 나지 않을 거예요. 약속하겠어요

장교 한 영혼이 구원되었습니다! 어린 양들을 위해서 기도합시다.

우레와 같은 박수.

소녀 들으셨어요?

남자 이거… 나 때문이야.

소녀 준비 되셨어요?

남자 아직 잘 모르겠어…

소녀 겁내지 말아요. 제가 인도하겠어요. 제가 함께 참회석으로
나가 드릴게요. 아저씨 곁에 있을 거예요. 손을 잡아요. (남자
에게 손을 내민다. 남자 잡는다) 여러분! 한 영혼이 소리를 내려
고 합니다. 내가 이 영혼을 찾았어요. 내가요! 내가 이 영혼
을 찾았습니다!

남자와 소녀 일어나서 참회석으로 나아간다.
죽음, 남자의 양복 앞주머니에 종이꽃을 꽂아준다.

남자 난 그제부터 계속 행진 중입니다… 고백합니다. 나는 내 상
사를 폭행하고 회사 돈을 훔쳐 달아났습니다. 나는 바이마르
의 전당포에서 일하는 일개 감정사입니다. 7만 마르크를 훔
쳐 달아났습니다. 지금 나는 쫓기는 몸입니다. 아마도 나를
검거하는 데에 꽤 많은 액수의 현상금을 걸었겠지요. 제 상
사는 그럴 위인입니다. 아니, 오히려 검거할 때 내가 시체여
도 상관없다는 말을 했을지도 모르는 일이죠. 나는 내가 훔
친 돈으로 뭔가 의미있는 일을 하고자했습니다. 하지만 모두
개소리였어요. 돈은 더러운 것입니다. 순수한 것을 은폐하
고 맑은 물을 썩게 만들며 쌓아두면 시체 썩은 내가 나지요.
그런데 애초에 돈을 사용해 의미를 찾았다니. 내가 멍청했습
니다. 내가 들른 모든 곳의 인간들은 돈에 환장했지요. 하긴,
내 와이프마저 그랬어요. 멀리 갈 것도 없군요. 하지만 여러
분들, 이 곳에 계신 여러분들은 다를 것입니다. 모두 참회하

러 오신 분들이니까. 내가 여러분들께 돈을 던지면 여러분들을 콧방귀를 뀌며 발로 짓이기시겠지요. 여러분들을 믿습니다. 그럼 난 그 사이로 걸어가 경찰에 자수하겠습니다. 그러면… 그러면… 모든 것이 의미있어 질 것입니다.

남자, 돈가방을 열고 그 안에 들어있는 엄청난 양의 지폐를 흩뿌린다.
무대 가득히 돈다발들이 너울거리며 떨어진다. 곧이어 뜨거운 전쟁이 시작된다.
가면1의 가면이 허공으로 던져지고 아까 참회했던 선수는 또 사람들에 의해 짓밟힌다.
목이 쉰 외침들이 터져 나오고 주먹다짐이 난무한다.
엄청난 소란에 등이 깜빡인다. 전선이 과부하되어 전구들이 터져나간다.

소녀와 죽음만이, 그 난장판 속에서 고요하고 평화롭게 서 있다.

남자 넌 내 곁에 아기 예수처럼 순수하고 성스럽게 남아 있구나. 항상 내 곁에. 정거장에서, 정거장으로- 고마워. 너의 모든 꽃을 다 사고 싶어. 너는 정말 완벽한 소녀야.

남자가 소녀에게 다가서자 곧 경찰차 사이렌 소리가 들린다.
소리는 점점 가까워져 바로 앞에 있는 것 같다.

소녀 (문 쪽을 향해 소리친다) 여기 이 사람이예요! 이 사람이 바이마르의 수배자예요! 바로, 이 남자가요, 제가 이리로 유인했

어요. 현상금 200마르크는 내 것이에요! 하하하!

소녀, 호탕하게 웃는다. 수탉이 우는 소리와 함께 죽음과 남자 제
외 모두 프리즈.
이때 죽음이 남자에게 꽃을 꽂아주러 온다.

남자 (죽음이 재킷에 꽂아 준 종이꽃을 물끄러미 내려보다가 펼친다. 신
문 내용을 읽는다) 나에 관한 내용이네요. 나를 수배하는 내
용. 여기에는 현상금이 180마르크라고 적혀있는데… 저 아
이는 200마르크라고 말하는군요. 그새 현상금이 올랐나봐
요. 난 유명해요.

죽음 … 그래.

짧은 사이.

남자 어리석게도 당신이 누군지 이제사 조금 감이 잡혀요.
죽음 … 그래.
남자 닭이… 닭이 울었어요. 주일 아침이 밝아와요.
죽음 … 그래.
남자 아마 지금이 내가 당신을 따라잡는 때인가 봐요.
죽음 … 그래.
남자 이 순간에 내 앞에 당신이 있어서 다행이에요. 내가 당신을
선택할 수 있어서 다행이에요. 내 최고의 친구가 되어줬어
요.
죽음 …

남자, 죽음에게로 다가가 포옹한다. 남자는 울고 있지만 슬픈 것
은 아니다.
포옹을 풀고 나서도 잠시 그의 얼굴을 바라본다. 두 남자, 마주본
채로 씨익 웃는다.
프리즈 해제.
전선이 합선되어 사방에 불꽃이 튄다. 남자가 전선을 입으로 물
어뜯는다.
남자가 감전되며 예수처럼 십자가 모양의 커튼으로 무너지듯 쓰러
진다.

죽음 이 남자를, 보라—

막.

작가의 글 | 홍단비

처음 원작을 읽었을 때가 떠오릅니다. 그때엔 제가 각색을 하게 될 줄은 몰랐습니다. 드라마터지였거든요. 거장이 남긴 대본의 마지막장을 덮으면서 '이거 코메디로 하면 재미있겠다' 라고 중얼거렸답니다. '자유와 해방을 찾아 떠나는 로드코메디! 혼자서는 좀 약하려나, 친구하나 달고 다니면 더 재밌을 텐데.' 2주 후에 그 이야기를 제가 쓰게 될 줄은 정말 몰랐지요. 막상 각색을 시작하니 어려움이 많았습니다. 어려운 구조의 극이 관객에게 편하게 다가갔으면 하는 바람에 플롯을 재배치했습니다. 독일 표현주의 연극의 장점을 살리면서도 말과 살을 붙이는 과정은 즐거웠지만 꼭 그만치 눈물 나게 어려웠지요.

가장 어려웠던 지점은 '죽음' 이라는 인물의 도입이었습니다. 즐겁게 쓰고 울면서 고치고 또 즐겁게 수정하는 귀중한 시간이었습니다. 함께 해주신 팀원들 권용 교수님, 조한준 교수님 감사드립니다. 또한 저에게 모든 각색을 맡겨주시고 앓는 소리를 내도 그저 믿어주시고 끝까지 포기 않고 탈고할 수 있도록 도와주신 유용석 교수님과 유재구 선배에게 감사의 말씀 전합니다.

2018 한양대학교 연극영화학과
캡스톤 창작희곡선정집 **4**

초판 1쇄 인쇄일 2019년 2월 11일
초판 1쇄 발행일 2019년 2월 15일

지 은 이 홍단비 · 김율아/이여진 · 문스톤 크리에이티브 팀 · 홍단비
펴 낸 이 권용 · 조한준
만 든 이 이정옥
만 든 곳 평민사
　　　　　서울시 은평구 수색로 340, 202호
　　　　　전화: (02) 375-8571(代)
　　　　　팩스: (02) 375-8573
　　　　　http://blog.naver.com/pyung1976
　　　　　이메일 pyung1976@naver.com

등록번호 제251-2015-000102호

ISBN 978-89-7115-698-8 03600 (4권)
　　　　　978-89-7115-649-0 03600 (set)

정 가 15,000원